以舞之美育人
——陕西舞蹈美育理论与实践

杨 露◎著

西北大学出版社
·西安·

图书在版编目（CIP）数据

以舞之美育人：陕西舞蹈美育理论与实践/杨露著.
—西安：西北大学出版社，2024.6
ISBN 978-7-5604-5374-3

Ⅰ.①以… Ⅱ.①杨… Ⅲ.①舞蹈美学—研究 Ⅳ.①J701

中国国家版本馆CIP数据核字（2024）第087726号

以舞之美育人：陕西舞蹈美育理论与实践
杨　露　著

出版发行	西北大学出版社
地　　址	西安市太白北路229号
邮　　编	710069
电　　话	029-88303940
经　　销	全国新华书店
印　　装	西安日报社印务中心
开　　本	787毫米×1092毫米　1/16
印　　张	10.25
字　　数	181千字
版　　次	2024年6月第1版　2024年6月第1次印刷
书　　号	ISBN 978-7-5604-5374-3
定　　价	58.00元

如有印装质量问题，请与本社联系调换，电话029-88302966。

前　言

　　十八大以来,党中央在推进治国理政的实践中把文化建设摆在全局工作的重要位置。文化遗产承载着中华民族的基因和血脉,是不可再生、不可替代的中华优秀文明资源。只有全面深入了解中华文明的历史,才能更有效地推动中华优秀传统文化创造性转化、创新性发展,更有力地推进中国特色社会主义文化建设,建设中华民族现代文明。同时,习近平总书记多次强调要以立德树人为根本,以社会主义核心价值观为引领,以提高学生审美和人文素养为目标,弘扬中华美育精神,以美育人、以美化人、以美培元,把美育纳入小学学段和教育全过程来进行人才培养,最终培养德智体美劳全面发展的社会主义建设者和接班人。经过这些年的不懈努力,文化传承和美育发展呈现出新气象、开创了新局面。在新的起点上我们将继续推动文化繁荣,提高学生审美观念和人文素养,构建培养德智体美劳全面发展的人的美育体系,以完成我们在新时代的文化使命。

　　陕西省是灿烂辉煌的中华文明的发祥地之一,历史上曾有十三个朝代在此建都,也是丝绸之路的起点。陕西作为重要的历史文化中心,经过时间的沉淀和升华,给我们留下了丰富的舞蹈艺术瑰宝。在陕西留存了许多"静态形式"的舞蹈文物古迹和"动态形式"的舞蹈艺术,这些丰厚的舞蹈资源为我们重现了历史的痕迹,也给我们展现了陕西别致的风土民情和特有的地域性特点。从地域上来看,陕北高原地带的舞蹈形式多以秧歌、鼓舞为主,深受黄土文化、草原文化的影响,具有朴实、勇武、淳厚的风格特点;关中平原地区的舞蹈多以社火为主,形式包括芯子、高跷、龙灯舞、旱船等,阵容庞大,具有秦、汉、盛唐磅礴的气势和风貌;而陕南地区的舞蹈则以小型鼓舞、民间花鼓戏为主,具有幽默、轻快、活泼的特点。这些舞蹈形式在传承发展和与社会生活的不断融合中,逐渐形成独特的舞蹈美感。陕西舞蹈重现了历史的痕迹,展现了陕西地区别致的文化风貌、地域特色和民俗风格,呈现了中国传统文化之美和民族精神内核之美。美是纯洁道德、丰富精神的重要源泉。而美育是审美教育、情操教育、心灵

教育,以及丰富想象力和培养创新意识的教育,它可以引导青少年欣赏美、表现美、创造美,提升他们的审美素养、陶冶情操、温润心灵、激发创新创造活力。当前,为了贯彻落实习近平总书记关于教育的重要论述和全国教育大会精神,进一步强化学校美育的育人功能,加强和改进新时代小学美育工作,构建培养德智体美劳全面发展的人的美育体系是刻不容缓的任务。

陕西舞蹈美育以"传承与创新"为理念,建立在小学审美教育之上,立足于陕西地区相关的舞蹈文物古迹和特有的民间舞蹈艺术,通过对陕西舞蹈资源系统性的梳理,打破陕西舞蹈文化资源时间和空间的局限,为陕西地方舞蹈保护和发展建造了保障性空间,促进"真善美"的时代性道德传播,推动中华优秀传统文化精神的传承和发展。同时,陕西舞蹈美育作为小学教育培根铸魂的重要载体,以"以美培元""以美启真""以美悦人"的本质属性,让学生在了解陕西舞蹈风格特点、历史发展、地区特色、文化内涵以及精神内核的基础上,用美育来浸润学生,从而满足他们不断提升的精神文化需求,培养学生健康审美的能力,陶冶高尚情操、塑造美好心灵、增强文化自信,最终达到培养德智体美劳全面发展的社会主义建设者和接班人的目标。

本书力求展现陕西舞蹈教育者对新文化之觉醒,其主旨是把审美教育和文化传承作为民族发展的显现,以此体现中华优秀传统文化育人的延伸,以及全面育人的教育理念。它呈现了陕西舞蹈别样的文化,试图挖掘陕西舞蹈文化和学校美育的精神内涵与当代价值,以求助力陕西舞蹈融入小学美育,使之散发美育时代的光彩。本书分为三部分:第一部分陕西舞蹈与舞蹈美育,包括对关中舞蹈、陕北舞蹈和陕南舞蹈的介绍,以及对舞蹈美育本质的概述和其发展历史的疏理。第二部分陕西舞蹈美育的理论,对陕西舞蹈美育的背景、内涵和功能,以及目的、原则、框架设计等进行了阐释。第三部分陕西舞蹈美育的实践,包含实践基础、美育中的学校、课程和教师。

本书引用了舞蹈和教育专业相关的研究、教学成果,凝聚了舞蹈界和教育界同仁的心血,在此对书中提及的相关学者和未能一一列出的文献作者表示感谢。由于作者水平有限,加之时间仓促,本书难免有不足之处,恳请广大同仁和读者批评指正。本书出版获得了咸阳师范学院学术专著出版基金、咸阳师范学院教育科学学院学科建设经费、咸阳师范学院"骨干教师"培养项目、咸阳师范学院教育教学改革研究项目(2021Y050)、陕西省教育学会2023年度一般课题

(SJHYBKT2023047)的资助,本书还得到了咸阳师范学院教育科学学院、科研处和人事处领导与老师们的帮助和支持,陕西省文化馆舞蹈编导刘茜为本书提供了部分照片素材,西北大学出版社第明编辑为本书出版付出辛勤的劳动,在此一并感谢。

<div style="text-align: right;">

作　者

2023年12月20日

</div>

目 录 | CONTENTS

导 论 / 1
 一、陕西省概况 / 1
 二、陕西舞蹈简介 / 2

第一部分 陕西舞蹈与舞蹈美育

第一章 陕西舞蹈概述 / 11
 第一节 关中舞蹈 / 11
 第二节 陕北舞蹈 / 17
 第三节 陕南舞蹈 / 28

第二章 舞蹈美育概述 / 41
 第一节 舞蹈美育的本质 / 41
 第二节 舞蹈美育的历史回顾 / 49

第二部分 陕西舞蹈美育的理论

第三章 陕西舞蹈美育的背景 / 69
 第一节 陕西舞蹈美育的理论背景 / 69
 第二节 陕西舞蹈美育的理论源头 / 72

第四章 陕西舞蹈美育的内涵和功能 / 78
 第一节 陕西舞蹈美育的内涵 / 78

第二节　陕西舞蹈美育的功能　/ 83

第五章　陕西舞蹈美育的目的和原则　/ 89

第一节　陕西舞蹈美育的目的　/ 89

第二节　陕西舞蹈美育的原则　/ 93

第六章　陕西舞蹈美育的框架设计　/ 100

第一节　陕西舞蹈美育的框架　/ 100

第二节　陕西舞蹈美育框架设计的建议　/ 106

第三部分　陕西舞蹈美育的实践

第七章　陕西舞蹈美育的实践基础　/ 111

第一节　陕西舞蹈美育的现状　/ 111

第二节　陕西舞蹈美育的问题及成因分析　/ 114

第八章　陕西舞蹈美育中的学校　/ 122

第一节　规范管理　/ 122

第二节　舞蹈美育的活动支持　/ 127

第九章　陕西舞蹈美育中的课程　/ 130

第一节　陕西舞蹈美育课程的需求分析　/ 131

第二节　陕西舞蹈美育课程的建构　/ 133

第十章　陕西舞蹈美育中的教师　/ 138

第一节　陕西舞蹈美育教师的角色　/ 138

第二节　陕西舞蹈美育教师的素养　/ 143

附录：陕西舞蹈美育的实践案例　/ 146

案例一　唐代乐舞　/ 146

案例二　安塞腰鼓　/ 148

案例三　略阳羌族羊皮鼓舞　/ 151

参考文献　/ 154

导 论

陕西省拥有灿烂悠久的历史文化,积淀了十分深厚的文化底蕴。陕西省是民间艺术留存较多的省份之一,这里有汉族古老戏剧之一的秦腔,有中国民间古老传统艺术的陕西皮影戏,有黄土高原上的传统音乐陕北民歌等。同样,陕西地区也有百花齐放的陕西舞蹈,其在建都之地的辉煌历史和民族传统文化交融,以及新时代的促进之下,构成了国之瑰宝、美轮美奂的陕西舞蹈艺术。随着国家对于舞蹈艺术和传统文化的关注度提升,更多陕西舞蹈艺术被相继挖掘出来,虽然有许多经典舞蹈失传已久,但目前全省范围内各类民间舞蹈有三百五十多种,许多舞蹈仍成为重大节日的必备节目,获得了全国人民的喜爱,其中也不乏一些传统舞蹈成为国家级非物质文化遗产,如安塞腰鼓、靖边跑驴、陕北秧歌、洛川蹩鼓等等。可以说,陕西舞蹈是我国舞蹈文化中的珍贵财富,对我国舞蹈艺术研究、传承和发展产生了深远影响。

一、陕西省概况

陕西简称"陕",又称为"秦",地处我国西北地区,截至2022年11月,陕西省下辖10个地级市(其中1个副省级市)、31个市辖区、7个县级市、69个县,面积约为20.56万平方千米。陕西的自然生态比较独特,地势南北高、中间低,地形较为多样,由平原、山地、盆地和高原等组成,气候分属温带、暖温带和亚热带三个不同的气候带。受不同地形地貌、水资源和气候条件等方面的影响,陕西省可分为陕北、关中、陕南三大地域。陕北地区的地势西北高、东南低,为黄土高原的中心部分,南部是墚、沟、塬、梁地形,北部是风沙区,约占全省总面积

的39%。关中地区又被称为"渭河平原"或"关中盆地",地势平坦、土地肥沃,素有"八百里秦川"之称,约占全省总面积的26%。陕南地区因山地较多,又被称为"秦巴山地"。它位于关中以南,是秦岭、巴山和两山夹一川的盆地,东面为安康盆地,西部为汉中盆地,约占全省土地面积的35%。

陕西是孕育中华民族和华夏文明的重要发祥地之一,其文化底蕴极其深厚,更是不同历史时期的文化发源地和文化中心。历史上,周、秦、汉、隋、唐等13个王朝先后在陕西西安建都。陕西见证了古代中华文明从起源、发展再到繁盛的历史,素有"天然历史博物馆"之称。除此之外,陕西省非物质文化遗产众多,较为著名的有秦腔、凤翔泥塑、陕北民歌、西安鼓乐等,这些历史文化留存的艺术宝库,体现了陕西作为中国文化重地的地位。

二、陕西舞蹈简介

对于"什么是舞蹈?"许多舞蹈学家有着不同的解释和界定。《中国舞蹈词典》中定义是:"舞蹈,艺术的一种,是以经过提炼、组织、美化了的人体动作艺术为主要艺术表现手段,着重表现语言文字或其他艺术表现手段难以表现的人们的内在深层的精神世界——细腻的情感、深刻的思想、鲜明的性格和人与自然、人与社会、人与人之间以及人自身内部的矛盾冲突,创造出可被人具体感知的生动的舞蹈形象,以表达作者(编导和演员)的审美情感、审美理想,反映生活的审美属性。"

舞蹈来源于社会生活,并伴随着社会生活的发展而改变,它是社会生活、生活风尚、群众思想的一种反映和表现。

(一)陕西舞蹈的定义

随着社会进步,舞蹈艺术的表现也日益丰富,不同舞蹈的边界趋向于交叉地带,使得舞蹈种类的划分也在发展和变化中趋于多元化。不同种类的舞蹈具有不同的风格特征。对舞蹈种类的熟识,并对其进行准确的类别划分是进行舞蹈鉴赏和学习的重要环节。舞蹈类型的划分是各种各样的,可以根据其作用、目的、风格、体裁、样式的不同进行分类。按照舞蹈风格来讲,舞蹈可以分为芭蕾舞、古典舞、现代舞和当代舞;按照舞蹈目的来进行分类,舞蹈可以划分为生活舞蹈和艺术舞蹈两种类型。陕西舞蹈是陕西地区独特的土壤和悠久的历史

长河中,由最初因实用性需求产生,到因功能性需要而发展,最终发展至具有观赏性意味的民间舞蹈。陕西舞蹈在长期的发展演变中,汲取了陕西当地独特的文化和本地居民身上特有的韵味,并使本体得到不断过滤、筛选、挑拣和分离,最终形成了具有陕西地方特点的舞蹈形式。

陕西舞蹈是一种简要称谓,其内涵比较丰富,由于侧重面之不同,对于陕西舞蹈这一概念,许多学者有不同角度的解释。陕西舞蹈可以理解为"陕西民间舞蹈",民间舞蹈是相对于宫廷乐舞而言的叫法。《英国大百科全书》中释义:民间舞蹈有一般的概念指向,认为它是各个民族特有的欢快、娱乐的舞蹈。但在学者们之中未有确切性的概念,具有较大的学术争议,而且到现在都没有一个公认的说法。"民间舞蹈在《辞海》中的解释是在人民群众中广泛流传,具有鲜明的民族风格和地方特色的传统舞蹈形式,而且是民众自行创作与传承的舞蹈形式。"[①]民间舞蹈来源于原始的舞蹈,它是一种广泛扎根于民间并且流传于民间,具有鲜明的地方特色和民族特点的传统舞蹈形式,人们运用自己的肢体语言来表现祖辈们遗存的民族历史、社会观念和文化特征。作为陕西地区特有的民间舞蹈,陕西民间舞蹈是由陕西广大人民群众集体创作并不断积累、加工、发展而来的舞蹈形式,由于地理环境差异的原因,其舞蹈表现出陕西地区群众特有的生活习惯、地方习俗、思想情感、文化传统及人民精神风貌等。

陕西舞蹈也可以理解为"陕西传统舞蹈"。传统是在历史长河中智慧的集群,一代代延续的文化、思想、道德、制度以及行为习惯等,这种传统是人们不假思索就欣然接受的"蔚然成风"的事物和规则,是文化意义上的"传统"。这些"相沿成习"往往已经渗透到人们生活之中,不会使得他们有所注意。陕西舞蹈作为陕西传统文化,主要体现"传统"的特点。首先,传统舞蹈具有世代发展变革的继承性表现,舞蹈体现出陕西地方性的风俗和舞蹈艺术风格特点,许多舞蹈最初的起源都是原始社会巫舞的祈福仪式,后来受到农耕文化的影响而成为祭祀天神、祈求丰收的活动,最终也成为娱人娱己的娱乐性活动。其次,传统舞蹈具有民族性,陕西舞蹈是其他民族与汉族舞蹈相融合的产物,主要体现了汉族农耕文明所产生的一种风俗文化,即围绕着农业生产过程来展开,主要集中在农业生产和与农业相关联的娱乐方面。如陕西传统舞蹈靖边跑驴中"驴"

① 王栎:《中国民族民间舞教学研究》,吉林美术出版社2018年版,第2页。

的道具使用。驴作为一种生活和农业工具，可以把收割的粮食驮到家里，也可以在农田当中帮忙耕田，更能当成节庆赶集和闹会的用具。

陕西舞蹈也可以被认为是"非物质文化遗产陕西省舞蹈项目"。"非物质文化遗产"作为一个学术性术语，是一个比较新的学术名词。文化遗产具有人类文化的生动性和多样性，是人类劳动智慧的结晶，也是一个民族现有的文化记忆。在社会快速发展的背景下，世界范围内的文化与自然遗产正在遭受着破坏，使得我们急切需要开展对于各国文化遗产保护的行动，所以联合国教科文组织于1972年在巴黎通过了《保护世界文化和自然遗产公约》，这一公约对全世界范围内的文化与自然遗产的保护起到了推动作用。但此时各国和联合国教科文组织更多关注的是"文物""遗址"和"建筑群"等类型的物质文化遗产。大约在20世纪80年代，联合国教科文组织受到美国的影响，"非物质遗产"的术语才开始提出，在1982年专门设立了"非物质文化遗产"部门。"非物质文化遗产"的术语被引入我国较晚，直至2001年，我国参加联合国教科文组织的第一批人类口头和非物质文化遗产代表作项目申报。《中华人民共和国非物质文化遗产法》指出"非物质文化遗产是各族人民世代相传并视为其文化遗产组成部分的各种传统文化表现形式，以及与传统文化表现形式相关的实物和场所"。而"非物质文化遗产陕西省舞蹈项目"是指来自陕西地域的传统创作，由群众所表达并认同，具有陕西地区社会和文化特性，主要通过模仿和口头相传等方式流传下来的舞蹈。

从综合学术角度来看，"非物质文化遗产陕西省舞蹈项目""陕西民间舞蹈""陕西传统舞蹈"具有错综复杂的关系，代表着不同的舞蹈种类。但从具体的陕西舞蹈来分析，它们三者也有相互包容的关系，这一点从国家级非物质文化遗产名录中就可以看出。陕西舞蹈作为陕西非物质文化遗产舞蹈项目，第一批对于名录中的舞蹈项目的称谓为"民间舞蹈"，自第二批开始就改称为"传统舞蹈"，这一点说明了非物质文化遗产舞蹈项目里面有陕西地区的民间舞蹈和传统舞蹈。而从第一批"民间舞蹈"至第二批"传统舞蹈"的调整项目的类别名称表明，传统舞蹈和民间舞蹈有所区别，也有一定重叠。民间舞蹈几乎都是传统舞蹈，但传统舞蹈并非都是民间的。如陕西省省级非物质文化遗产的唐代乐舞，它是一种传统的舞蹈艺术形式，在历代宫廷乐舞的基础之上，吸收其他民族

和国外文化。但是它属于宫廷舞蹈,并非是民间舞蹈活动。① 因此,把唐代乐舞归属到民间舞蹈是不准确的,非物质文化遗产舞蹈项目也由"民间舞蹈"更名为"传统舞蹈"。所以,本书中的"陕西舞蹈"专指陕西地区舞蹈艺术,既可以是"非物质文化遗产陕西省舞蹈项目""陕西民间舞蹈",还可以是"陕西传统舞蹈"。

(二) 陕西舞蹈概况

陕西舞蹈在历史的发展长河中,经历了许多朝代的更替和变迁,见证了许多重要的历史时刻。因此,陕西舞蹈也保留了许多经典的舞蹈样式和种类,使得其风貌独特、兼容并蓄、美丽无穷。从祭祀仪式的祭祀舞蹈到今天陕西各地区流传的社火;从原始时代的原始舞蹈至封建时代的乐舞;从古代战争时期的舞蹈,到革命年代根据地的舞蹈、陕甘宁边区新秧歌运动,再到中华人民共和国成立后陕西舞蹈事业的迅猛发展,直至新时代陕西舞蹈艺术的百花齐放,这些舞蹈的留存是经历了长期无数人民群众、老艺人和舞蹈工作者的传承和创造,从而成就了当今的陕西舞蹈。②

根据不完全统计,国家级非物质文化遗产名录(第四批名录名称改为"国家级非物质文化遗产代表性项目名录")陕西舞蹈项目共6项,其中2006年第一批传统舞蹈项目3项,有陕西省绥德县的秧歌(陕北秧歌)、陕西省安塞县(现延安市安塞区)的安塞腰鼓、陕西省洛川县的洛川蹩鼓。2008年第二批传统舞蹈项目3项,有陕西省横山县(现榆林市横山区)的鼓舞(横山老腰鼓)、陕西省宜川县鼓舞(宜川胸鼓)、陕西省靖边县的靖边跑驴。③

2007年5月18日,第一批陕西省级非物质文化遗产名录传统舞蹈项目共有25项,有西安市临潼区的十面锣鼓、西安市周至县的周至牛斗虎、西安市周至县的渭旗锣鼓、咸阳市的牛拉鼓、咸阳市乾县的蛟龙转鼓、宝鸡市眉县的高跷赶犟驴、宝鸡市岐山县的岐山转鼓、宝鸡市千阳县的千阳八打棍、渭南市的花苫

① 陕西省地方志编纂委员会编;白智民,秦天行(卷)主编:《陕西省志第65卷文化艺术志》,陕西人民出版社2005年版,第21—26页。
② 高菲菲:《中国古代乐舞在陕西民间的遗存》,陕西师范大学2008年版,第16页。
③ 中国非物质文化遗产网,国家级非物质文化遗产代表性项目名录[引用日2022-08-14]https://www.ihchina.cn/project.html#target1。

鼓、韩城市的韩城行鼓、渭南市澄城县的洪拳鼓、渭南市富平县的老庙老鼓、渭南市华县（现华州区）的华州背花鼓、渭南市合阳县的东雷上锣鼓、延安市安塞县（现安塞区）的安塞腰鼓、延安市宜川县的壶口斗鼓和宜川胸鼓、延安市洛川县的洛川蹩鼓和洛川老秧歌、延安市延川县的延川大秧歌、延安市黄陵县的黄陵老秧歌、榆林市绥德县的陕北秧歌（绥德）、榆林市靖边县的靖边跑驴、榆林市横山县（现横山区）的横山老腰鼓、安康市的安康小场子。

2009年6月11日第二批陕西省级非物质文化遗产传统舞蹈项目共有22项，其中鼓舞共8项，有宝鸡市陈仓区文化馆的西山刁鼓、韩城市文化馆的韩城黄河阵鼓、华阴市图书馆的华阴素鼓、志丹县文体事业局的志丹羊皮扇鼓、黄龙县文化馆的黄龙猎鼓、洛川县文化馆的洛川对面锣鼓、合阳县文体事业局的合阳撂锣、西乡县文化馆的西乡打锣镲。龙舞共2项，有勉县文化馆的勉县五节龙、三原县文化馆的三原老龙。还有潼关县非物质文化遗产保护中心的潼关南街背芯子、潼关县非物质文化遗产保护中心的潼关踩高跷和潼关古战船、绥德县文化馆的绥德踢场子、吴堡县非物质文化遗产保护中心的吴堡水船、西乡县文化馆的贯溪地围子、石泉县文化旅游局的石泉火狮子、安康市汉滨区文化文物广播电视局的安康彩莲船、旬阳市文化馆的蜀河双彩车、泾阳县文体局的泾河竹马、吴起县文化馆的吴起铁鞭舞、三原县文化馆的东寨十八罗汉。

2011年6月3日第三批陕西省级非物质文化遗产名录传统舞蹈项目共有11项，有陕西演艺集团歌舞剧院有限公司的唐代乐舞、周至县文化馆的周至龙灯、渭南市临渭区非物质文化遗产保护中心的田市八仙鼓、大荔县文化馆南留锣鼓、定边县文化馆的定边霸王鞭、靖边县文化馆的靖边霸王鞭、榆林市榆阳区非物质文化遗产保护中心的保宁堡老秧歌、富县文化馆的鄜州飞锣、黄陵县非物质文化遗产保护办公室的黄陵抬鼓、略阳县文化馆的略阳羌族羊皮鼓舞、铜川市印台区印台乡人民政府的排灯舞。

2013年9月11日第四批陕西省级非物质文化遗产名录传统舞蹈项目共4项，有长武县非物质文化遗产保护中心的长武背芯子、大荔县文化馆的背花锣、城固县文化馆的水兽舞、勉县文化馆的勉县板凳龙。

2016年1月9日第五批陕西省级非物质文化遗产名录传统舞蹈项目共5项，有眉县文化馆的唐家院舞狮、志丹县文化馆的洛河战鼓、富县文化馆的鄜州霸王鞭、府谷县文体广电局的府谷哈拉寨高跷、安康市汉滨区非物质文化遗产

保护中心的安康火龙。

2018年4月15日第六批陕西省级非物质文化遗产名录传统舞蹈项目共3项,有周至县文化馆的周至竹马、富县文化馆的安子头高跷、安康市汉滨区非物质文化遗产保护中心的翻天印。

2022年12月20日第七批陕西省级非物质文化遗产名录传统舞蹈项目共5项,有铜川市王益区文化馆的梁家塬跑马、延川县非物质文化遗产保护传承服务中心的陕北彩门秧歌、富县文化馆的鄜州舞狮、清涧县文化馆的清涧伞头秧歌、子洲县文化馆的子洲传统秧歌。①

陕西舞蹈无论作为非物质文化遗产舞蹈、民间舞蹈,还是传统舞蹈,都是陕西特有的舞蹈艺术的鲜活展现。由于陕西的关中平原、陕北高原、陕南山地地理环境差异巨大,生活在上述区域的人民长期受多元性文化的熏陶,呈现出或细腻、或豪放、或粗犷的性格特征,使得陕西舞蹈可以按照不同地域划分出三种风格迥异的舞蹈形式,即关中舞蹈、陕北舞蹈、陕南舞蹈。从起源来看,关中舞蹈多用以军事和政治为主,辅以节庆的仪式;陕北舞蹈多用以军事为主,辅以祭祀的仪式;陕南舞蹈多用以巫舞祭祀为主,辅以说唱等戏剧的形式。从历史文化角度来看,陕西舞蹈运用人类肢体语言来表现陕西地区社会生活、物质文明、思想精神,它是陕西文化综合性的集中体现,凝聚着民族的智慧和精神,承载着中华民族历史的文明与辉煌,堪称中国历史活化石和身体文化博物馆。

① 以上资料数据收集均出自于:中国非物质文化遗产网,国家级非物质文化遗产代表性项目名录[引用日2022-08-14]https://www.ihchina.cn/project.html#target1。

第一部分　陕西舞蹈与舞蹈美育

陕西舞蹈作为陕西一种独特的肢体运动形式,在发展过程中,逐渐演化成了一种带有陕西独特文化的艺术形式。陕西为舞蹈发展提供了特殊的土壤,也赋予了其强劲的生命力。我们不断挖掘与开拓陕西舞蹈的文化内涵,可以使更多人认识陕西舞蹈,感受陕西舞蹈独特的魅力,这对传承陕西舞蹈文化具有十分重要的作用。作为舞蹈本身,无论是陕西舞蹈还是其他地区的舞蹈,都直接表达了人内在的情感,体现了个体对于生命的强烈诉求,展现了灵动、美妙的艺术境界,这些都是其他艺术形式无法取代的,而这些特殊的价值可以使人的身体与思想完美结合,形成一种较为理想化的能力,从而形成舞蹈美育。要想发挥陕西舞蹈美育对未来主人翁的培养,应该施展它自身特有的优势,这就要求我们要持续抽丝剥茧地去挖掘陕西舞蹈独特的风格特点和文化内涵,探究舞蹈美育的本质、历史发展,从本质上弄清楚陕西舞蹈与舞蹈美育。

第一章 陕西舞蹈概述

第一节 关中舞蹈

一、关中地区概况

陕西关中地区是位于秦岭和黄土高原之间的膏腴之地,总面积约5.5万平方千米,东起潼关以黄河为界,西至宝鸡以陇坻为界,南靠秦岭山脉,渭河穿堂而过,被称为"八百里秦川"。本地区土地肥沃深厚、气候温和、自然条件优越,适合农业生产活动。关中地区包括西安、渭南、咸阳、铜川、宝鸡,以及杨凌区,该地区在约100万年前就有早期人类活动,在5000年前的新石器时代,这里就产生了较为繁荣的文明。关中地区素有"四塞之国"之称,因地理优势历来为兵家必争之地。关中地区物产丰富、人杰地灵,也是被数代帝王作为政权统治中心的福地,自西周开始就有十三个王朝在此建都,由于皇家正统文化长久汇聚于此,加之长期全国政治经济中心的地位,关中地区形成了以正统文化为主导的文化观念,积淀了丰富而深厚的文化现象,在历史发展变革中孕育和塑造出关中人民独特的社会观念,形成了儒释道相融合、正统、安居乐业的社会文化观念。同时,也充满着尊重自然、敬重祖先、返璞还淳、长幼有序等带有鲜明陕

西地域色彩的价值观念。① 关中地区可谓见证了华夏千年的变迁，记载了悠久的历史足迹，是实至名归的齐聚中华传统文化的大成之地。

二、关中舞蹈概况

关中舞蹈作为陕西地区舞蹈的组成部分，具有一种大气磅礴、厚重的积淀感，带有显著的陕西地域艺术标识。关中地区特殊的自然地理环境和历史状况，形成了有别于其他地区的舞蹈特点。

第一，关中舞蹈具有众多的鼓舞。自人类社会建立之始，早期先民为了生存和发展，时常发生各种战争，与战争密切相关的舞蹈也由此诞生，例如祈祷战争胜利的舞蹈、传授武器使用方法和战斗方法的舞蹈，以及战斗时鼓舞士气和庆祝战争胜利的舞蹈。关中地区作为兵家必争之地，历史上曾常年争战不断，形成了许多类型的战争类鼓舞，成为陕西省级非物质文化遗产舞蹈项目鼓舞最为集中的地区。如西安市临潼区的十面锣鼓、西安市周至县的渭旗锣鼓、咸阳市渭城区的秦汉战鼓、渭南市澄城县的洪拳鼓、咸阳市乾县的蛟龙转鼓、韩城市的韩城行鼓等。鼓舞由古代战争活动演变而来，自古以来就是用以鼓舞士气、催人奋进的。早在秦汉时期关中锣鼓舞的雏形就已经出现，后经历代发展，日臻成熟。1986年夏，咸阳市文管会在旬邑县子午岭山区考察秦直道驿站遗址时发现了一座明代万历年间建造的大王庙。该庙大殿一侧山墙上仍保存着一幅反映古代群众击鼓敲锣欢迎军旅征战凯旋的大型壁画，栩栩如生地反映了古时群众参与鼓舞的喜悦心情和浩大场面。如今经过一代代的发展传承，加上融入了现代舞蹈元素，而演变成为现今的鼓舞。

第二，关中舞蹈具有开放性的特征，也留存了雅乐文化。关中地区的历史发展过程深刻体现了自由开放、兼容并蓄的精神。它融合了周文化的礼仪秩序、秦文化的尚朴务实，楚文化的开放浪漫。西汉形成以儒家为主，兼容诸家的多元文化的格局。汉武帝时期多次击败匈奴，与西域各部族交流，征服南越、闽越、东瓯等地区，管理西南夷，并加强与外来文化的融合，形成了中外文化交流的第一个高潮。自西周以来，形成的乐舞制度是"雅乐"传统的源头。关中舞蹈体现了"雅乐"传统，呈现了以儒家文化为中心的美学特征，形成了"乐舞"这

① 祁嘉华：《陕西传统村落地域文化探究》，陕西旅游出版社2019年版，第37页。

一舞蹈艺术形态。乐舞发展最具代表的是唐代,陕西省歌舞剧院通过挖掘、整理和排演了唐乐舞,唐代乐舞于 2011 年 6 月被列入第三批陕西省级非物质文化遗产传统舞蹈名录中。

唐朝是我国古代封建社会发展的高峰,政局统一稳定,对外开拓疆土,经济繁荣昌盛,人民生活安居乐业,这些良好的政治社会环境给艺术的发展创造了先决条件。唐朝宗教政策宽容,使得佛教和道教都有了较大发展。道教长期被唐朝统治者奉为国教,王公贵族皆以修道为荣,并以《老子》《庄子》等道教经典开科取士。释道的色彩为艺术构建了广阔的想象空间,使得众多舞蹈作品以神话为主题,创造轻盈、飘逸的人物形象,营造虚无缥缈的意境。唐朝文化具有继承性、开放性、兼容性等特征,唐代舞蹈在文化、艺术方面不但继承了先前朝代的经典,还在交流中广泛吸收了优秀的民族文化和外来文化。例如,"唐代宫廷的《十部乐》,只有《燕乐》一部是唐代新作,《燕乐》以歌功颂德、祝福唐代兴盛为主要内容;《清乐》则是继承南朝的旧音乐;其他如《西凉乐》《天竺乐》《高丽乐》等八部乐都是外来舞蹈文化的产物[①]"。唐代著名乐舞《霓裳羽衣舞》就是在这样的历史背景下创作出来的。

《霓裳羽衣舞》是中国久负盛名的舞蹈和唐代乐舞的典范。这部乐舞描写的是唐玄宗向往成仙而去月宫见到仙女的神话。由于此作绝佳,加之统治者的推崇,许多诗词都竞相赞美它,最为著名的是白居易的诗歌《霓裳羽衣歌和微之》,从该诗透彻的描述中我们可以清楚地了解《霓裳羽衣舞》的整个表演概貌,并且可以真切地感受到其玄妙的意境美。白居易在该诗的序中写道:"飘然转旋回雪轻,嫣然纵送游龙惊。"一句话就描写出舞者的舞蹈状态,舞者轻盈的旋转如随风飘扬的雪花,前进时步伐飘忽疾速,如游龙受惊。"飘"和"游"两字塑造了仙女般的形象,不仅描绘出轻盈的动作,也描写出女性的娇柔之美,这种腰柔体轻、舞姿变幻丰富的肢体动作,体现出当时舞蹈所追求的"天人合一"的艺术境界。《霓裳羽衣舞》运用了丰富的手臂和腰部肢体语言,并且在鲜明的节奏下腾踏跳跃,劲健挺秀。特别是眼神的巧妙运用,给乐舞增添了神韵。肢体是外形的展示,眼神则是重要的点睛之笔,舞者只有用眼神来传情达意,才

① 刘漫:《唐代乐舞〈霓裳羽衣〉研究》,中国艺术研究院 2007 年硕士论文,第 12—16 页。

能使人物的内在精神气质得到最集中的表现,才能更加吸引欣赏者的目光。这些形体曲线大幅度的外部形态与柔美的内在韵律形成了对比中的统一美,很好地塑造了流动、妙曼婀娜的仙女形象,营造了飘逸、灵动的天上人间交相辉映的朦胧的意境。

唐乐舞经过发掘整理,重新排演了十多个乐舞作品,除《霓裳羽衣舞》外,主要还有《大唐礼乐》《秦王破阵乐》《剑器》《白纻舞》《春莺啭》《龟兹舞》等。

三、关中舞蹈的代表——秦汉战鼓

关中地区秦汉战鼓是关中锣鼓文化艺术代表之一,是关中文化特有的符号表达,也体现了古代军乐的独特表现风格。秦汉战鼓是流传于陕西省咸阳市渭城区正阳镇掌旗寨村的鼓乐。相传起源于秦军作战时使用的战鼓,当时秦军中的旗鼓营驻扎在掌旗寨及其周边村落,相传第一代传人为秦军名将白起帐下掌旗官张大麻子。据考证,由于秦汉战鼓主要乐器的音色不同,最初的秦汉战鼓主要是在战斗中作为指挥工具来使用,而这其中核心乐器鼓产生的恢宏气势又能给行军将士激励和鼓舞,起到一定增强士气的作用。随着时间的流转,秦汉战鼓主要乐器自身相互交织所产生的节奏鲜明、气贯长虹的旋律,使其成为人们节庆时的必备表演活动之一。掌旗寨及其周边居民逢年过节便打着这种鼓调,不仅增添了节日气氛,也表达了陕西关中劳动人民对美好生活的追求与向往。

陕西关中地区的秦汉战鼓作为非物质文化遗产传承项目,其魅力不仅局限于音乐上的成就,在舞蹈方面也体现出了独特的艺术魅力。要想充分了解外部世界和人类的过去和现在,以身体这个原点为基准去探索丰富的物质和精神个体不失为一种有效的办法。秦汉战鼓通过身体力量内部与外部的抗争,反映了古代军乐气势恢宏的风格特点。除了"劲"的风格体现,秦汉战鼓舞蹈身体线条也时刻围绕着"圆"图形,运动轨迹也存在于"圆"的变化之中,形成了刚中沉稳和柔美的一面,使整体动作具有"刚中有柔、刚而不蛮、沉稳有力"的风格特点。这些身体表现无不体现了陕西关中地区人民的审美追求,以及"和谐、圆满"的生活祈望。

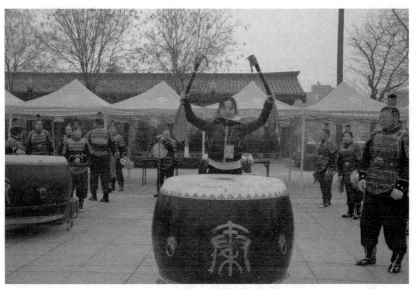

作者在为本书采风过程中体验秦汉战鼓

(一) 秦汉战鼓的动作表现特点

秦汉战鼓的文化内涵深深植根于关中地区的土壤之中,具有鲜明的地域特点,以鼓乐为载体展现了关中人民丰富的精神生活。秦汉战鼓的独特性体现在主要乐器"中和为一"的"和声体"独特魅力,以及鼓乐节奏和力度所造就的气势磅礴的艺术性之中。但秦汉战鼓的魅力不只是基于音乐的展现,在舞蹈方面也流露出独特的艺术魅力。福柯对于身体有着深刻的认识,他认为:"以身体为基础和出发点,每个人进行着自己的各种物质和精神创造活动,同时,他又将自己一切活动的成果和收获重新纳入自己的身体之中,以便不断地充实自己的生命,更新和重新开辟自己的生命历程。"[1]作为个体的人来到这个色彩斑斓的人类世界,应该通过身体这个原点为基准去探索丰富的物质和精神个体,而后去了解自然和改造世界,绽放生命的精彩。人类身体本没有意义,正是拥有了文化内涵的指导,才使得身体动作变成了有规律性、有表达性、有意义的一系列身体活动。从身体本体来剖析,秦汉战鼓表演者主要通过"撼地槌""追星槌""回首望月""催马扬鞭"等动作进行击鼓表演。整体舞蹈动作运动幅度很大,动作路线丰富饱满,每一个动作都具有铿锵有力和气势磅礴的表现特点。如

[1] 高宣扬:《福柯的生存美学》,中国人民大学出版社2005年版,第479页。

"撼地槌"的动作,表演者打开双肩和胸部挺直站立,双手紧抓鼓槌以抛物线的形式从一侧由上至下用力击打鼓面,利用鼓面震动的反推力使得手臂到另一侧至于头顶上方,然后随着力量的反冲力迅速转向左面或右面,最后手举到相反的手位,下肢则形成强而有力的马步步伐。这种身体与鼓面的力量反弹形成了力量的对抗,反映了战鼓中战士们内在的抗争,以及人类世界最为本体的身体对于生命意识的反映。

(二)秦汉战鼓的动作内涵

中国文化多追求阴阳合二为一,中国人则祈望自身和相关生活的平和与圆满,在舞蹈中多运用相互对称的动作或路线来体现动作的平和。秦汉战鼓的"回首望月"则体现出力量中对比结合所产生的意境。此动作在勇猛力量中表现了动静相互结合,击打鼓面的大幅度"动"与举过头顶进行"8"字圆腕转时的"静"形成了鲜明的对比,使其体现出中国文化中的阴阳之韵。秦汉战鼓也多次运用圆来体现丰富的层次性,身体旋转时与大鼓所形成的圆圈,以及双臂在头上转动所形成的"8"字圆,这些圆的运用使得舞蹈自身构图更为立体丰富。舞蹈动作的多种方位转变和节奏变化增强了舞蹈本身的技术性,增添了观赏者舞蹈视觉的冲击感。除了鼓表演者之外,铙、锣、钹、马铃等表演者也根据节奏,通过双腿向上蹦跳、双手向上高举、弧线型运动规矩等舞蹈身体表现来体现积极向上、奋勇向前的精神内涵。

陕西关中地区舞蹈风格较多地展现豪迈高亢、刚劲有力的精神风貌,关中鼓舞也多继承了古代军乐舞的威猛风格特点,在舞蹈表演中身体多用跑、转、跳、跺、跨等动作要素来进行表演,无时无刻不是"劲"的体现。秦汉战鼓的音乐节奏较为紧凑,表演者做敲击动作时用力,但是手腕要放松,动作节奏也不是持续的加快,而是快慢结合、松弛有度。秦汉战鼓的击打、上跳、转身、亮相等动作非常干脆有力,通过表演者快速动律来表达自身内在的刚劲和激情。而敲击鼓面时的轻松巧妙和敲击后的上举鼓槌的放慢停顿,则表现了刚中沉稳和柔美的一面,使整体动作看起来"刚中有柔、刚而不蛮、沉稳有力"。[①] 这种身体表现流露出陕西关中地区人民对于"阴阳合一"的审美追求、乐观豁达的性格特

① 杨生博:《秦汉战鼓艺术研究》,陕西人民美术出版社2017年版,第28-32页。

征,以及对"和谐圆满"生活的向往。

舞蹈动作是通过人的身体来表现的,身体作为载体与外部世界进行沟通,人的身体在随着生活和世界的改变而变化,会在历史发展中留下各种烙印。无论是身体还是一种仪式过程,都可以被看作是一种象征符号,它们在结构和解构中进行演变,变成了带有文化的身体符号和"象征性的仪式"。[①] 秦汉战鼓正是作为这种演变的象征性符号,从早期在军队实战中传递信息、雄壮军威的战鼓,到后来民间节庆时欢快的庆祝鼓,再到现在宝贵的秦汉文化标本的纪念鼓,秦汉战鼓就是"秦汉文化的活体标本"。表演者身体的形态和规律正是在关中地区的土壤上形成的,它也体现出战鼓舞的风格特性和关中地区人民内在的性格特点,这项非物质文化遗产项目体现了历史的缩影,也体现了一代代关中人民的聪明智慧,更展示了秦汉文化的独特魅力。

第二节　陕北舞蹈

一、陕北地区的概况

"陕北"之名的由来是因其位于陕西省的北部,陕北地区东临黄河中游,与山西省隔河相望,西靠六盘山,南抵渭河北岸,北至长城,与内蒙古河套地区相邻。行政区划包括榆林市和延安市,是黄土高原的中心地带,海拔800~1500米,总面积约7.99万平方千米,约占陕西省土地面积的39%。其地势走向东南低、西北高,南部为黄土丘陵沟壑区,北部为长城沿线风沙区。该地区因长期的水土流失和河流侵蚀,地貌支离破碎、崎岖不平、沟壑纵横,较少有平坦开阔的地方。历史上,陕北是北方少数民族游牧文化与汉族农耕文化的交融之地,这使之形成了农耕文化与游牧文化的融合文化。

陕北地区是著名的革命老区。在中国共产党转战陕北期间,在陕北地区长期的革命斗争之中形成了珍贵的革命文化和精神,产生了陕北独特的红色

[①] 韦晓康:《身体、符号与社会——文化人类学视野下的身体活动研究》,北京体育大学2015年版,第8页。

文化。

陕北人面朝黄土背朝天的地理环境和长期苦厄的历史,造就了其乐观豁达、吃苦耐劳、秉性刚直、坚毅顽强的性格。与此同时,这也使得陕北艺术形成了独特的艺术风格和文化特点。陕北艺术都是以自身需求和生活需要为出发点,以实际生活为核心,将最真挚、最热烈、最朴素的感情融入艺术表演和创作之中。陕北地区艺术中处处呈现了陕北人民的地域特点和风土人情,也拥有众多著名的艺术代表性项目,如陕北民歌、榆林小曲、陕北说书、绥米唢呐、安塞剪纸等。陕北艺术体现着陕北人民的生活内容和特色文化。

二、陕北舞蹈概况

秦汉以来,陕北地区或归属于中原王朝,或被西北各少数民族控制,形成了以秦汉文化为主,与北方草原各少数民族的文化相融合的独特文化。在各民族的密切交往和文化更替之中,厚厚的黄土地张开怀抱迎接着每一个时期和政权给予的特殊"文化"影响,这使得陕北文化因具有了极大的包容性、开放性和多元性而散发出独特魅力,这也使得陕北舞蹈艺术成为不可替代的文化瑰宝。这一点从国家级非物质文化遗产名录舞蹈项目中得到了很好的体现。入选第一批国家级非物质文化遗产名录(2006年)的传统舞蹈有41项,其中来自陕西的3项均是陕北传统舞蹈,它们分别是绥德县的陕北秧歌(Ⅲ-2)、安塞县(现延安市安塞区)的安塞腰鼓(Ⅲ-13)和洛川县的洛川蹩鼓(Ⅲ-14)。第二批(2008年)传统舞蹈有55项,其中来自陕西的3项均出自陕北地区,它们分别是横山县(现榆林市横山区)的横山老腰鼓(Ⅲ—42)、宜川县的宜川胸鼓(Ⅲ—42)、靖边县的靖边跑驴(Ⅲ—56)。总体来看,陕北舞蹈多以鼓舞为主,也兼有秧歌和跑驴等舞蹈内容,其动作的共同特点是展现出了陕北地区人民的淳朴善良、正直豪爽。

因为受到地理和历史环境的影响,陕北特有的文化特质塑造了性格豪迈、淳朴正直、勤劳勇敢的陕北人民。陕北舞蹈艺术彰显了陕北民众这种个性特色,多围绕陕北日常生活,以自身需求出发,将最为深厚、炽热、朴素的感情融入舞蹈艺术的创造和表演当中。"陕北舞蹈从外放的舞蹈动作、丰富的舞蹈链接、朴实的舞蹈艺术表达、强烈雄壮的舞蹈气势等方面展现陕北艺术地域特征,使欣赏者领略到陕北人民艰苦奋斗的品质和在艰难贫苦的环境下追求美好生

活的乐观精神情感。"①陕北传统舞蹈形式多以秧歌、鼓舞为主,其动作四肢各个部分参与丰富,表现出最为原始的狂野之态,具有朴实、勇武、淳厚的特点。

 广义上的陕北舞蹈是陕北各种舞蹈表演活动的总称,主要包括扭秧歌、跑竹马、打腰鼓、踩高跷、霸王鞭等内容。狭义的陕北舞蹈则专指陕北秧歌这样一种舞蹈形式:排头舞蹈表演者打着伞,其他成员手拿着手绢、花伞、扇子、烟袋、彩绸、竹板等道具,扮演成各种人物形象进行舞动。陕北秧歌是陕北最为著名的舞蹈艺术之一。关于陕北秧歌的起源,目前公认的说法是一种祭祀活动。历史上,陕北地区自然环境和生态条件较差,经济水平比较落后,人们多以农耕为生,农民期望能够风调雨顺,于是在农耕时节、节假日进行祭祀神灵的活动,而后,祭祀活动逐渐演化为自娱娱人的秧歌活动。陕北秧歌又称为"闹秧歌""闹红火",主要动作特点为"扭",男表演者腰部系红绸,女表演者手拿扇子,从腰部进行发力,双臂大幅度摆动。陕北秧歌表演形式分为大场子、小场子两种类型。"大场子"又称"大秧歌",是指在广场上进行的秧歌舞蹈活动,其表演人数相对较多,少则二三十人,多则一二百个人。陕北秧歌的表演形式丰富多样,秧歌表演的队伍最前面由伞头指挥,根据不同的指挥动作姿势变换动作和队形,而后跟着腰鼓、竹马、旱船、跑驴、龙灯、霸王鞭等舞蹈表演活动。陕北秧歌的舞蹈队形花样繁多,其排列图案有"卷心菜""蝴蝶形""二龙戏珠""满天星形""龙摆尾""梅花形""剪子形"等数百种。"秧歌队在伞头的带领下,有时会走街串巷用秧歌进行拜年,各家各户都会准备瓜子、糖果、烟酒、花生等迎接秧歌队,秧歌队会进村民院子或者在门口进行秧歌表演,伞头会给主家送上新年祝福的语言、唱些吉祥的曲子,有时候主家和其他村民也会情不自禁地加入表演当中,最后主家会把东西发给表演秧歌的村民,以表谢意;有时由当地民间社火组织者带领秧歌队来村中庙里敬神祈福,祭拜哪个神仙就唱什么样的唱词,借秧歌来拜谢神灵一年的庇佑,驱逐邪恶和病灾,祈求来年的五谷丰登、国富民强;有时两个村庄的秧歌队会到对方的村庄相互拜访,一方秧歌队到另一方村口进行秧歌表演,接待方则在村口搭彩门进行舞蹈表演,当两个村秧歌队相遇后互相问候,然后两方伞头进行斗智活动,最后双方共同配合和竞技进行舞蹈

① 王文权,王会青:《高原民居》,陕西师范大学出版社2016年版,第188-189页。

秧歌表演。"①"小场子"又称"踢场子秧歌",也称"对子秧歌",它是指在庭院中进行秧歌舞蹈活动,这种秧歌表演要求人数较少,参加表演的人数、唱段、道具等都是以偶数成对出现,表演内容多以爱情故事为主。"根据表演人数来划分,可分为二人场子、三人场子、群场子;根据风格流派来划分,又分为文场子、武场子和丑场子等。"②陕北的高原地带深受黄土文化与草原文化影响,除了陕北秧歌,腰鼓类舞蹈艺术也成了其代表性的文化名片。如洛川蹩鼓、横山老腰鼓、宜川胸鼓等,这些鼓舞保留了军事斗争中战士威风凛凛、英姿飒爽的气概和陕北地域粗犷豪放的风格特点。

三、陕北舞蹈代表——安塞腰鼓和靖边跑驴

(一)安塞腰鼓

腰鼓是在舞蹈动作运动过程中击打腰间的鼓的一种表演形式,它最初流传于安塞、横山、子洲等地,其中安塞和横山最为盛行。安塞区位于现在的陕西省延安市北部,其地形错综复杂、沟壑密布、川道窄长,属于典型的黄土高原腹地,古有"上郡咽喉"之称。在历史变迁中,它一直受到中原农耕文化与西部游牧文化的影响,而逐渐具有汉民族文化和其他民族文化的双重特征。安塞有"两个山头能对话,见上一面费半天"的地貌特征,这符合腰鼓产生的原因。安塞被称为"中国腰鼓之乡",腰鼓也成了陕北地区具有代表性的民间鼓舞形式之一。

1.安塞腰鼓概述

安塞腰鼓被誉为"天下第一鼓",被列入第一批国家非物质文化遗产名录,同时是陕北地区最具代表性的文化名片之一,也是构成安塞地区民间传统文化的重要因素。1984年,安塞腰鼓被搬进了电影《黄土地》之中,由100多名演员组成的安塞腰鼓队出现在荧幕上,打破了之前影视剧开头沉闷的氛围,展现了蓬勃向上的生命力,成了电影之中的亮点。2009年,安塞腰鼓参加了国庆六十

① 张帆:《陕北秧歌的传承发展策略》,《中国民族博览》,2022第22期,第21-23页。
② 吕小如,吕政轩:《陕北"踢场子"的传承与保护》,《榆林学院学报》,2021年第3期,第30-34页。

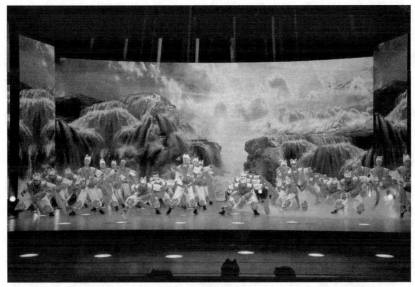

安塞腰鼓

周年天安门广场的游行演出。安塞腰鼓的主要功能是传递信息、报警助威、庆贺娱乐,其具体产生时间尚无明确记载,研究者众口不一,其起源有"战争说""祭祀说"和"巫医说"等。战争说认为,在战争中士兵以敲鼓来警示同伴,并以震耳欲聋的鼓声来鼓舞士气,同时,鼓也成为士兵休息时的娱乐工具。之后鼓流入民间,成为群众节庆和闲暇时的舞蹈道具、伴奏乐器。祭祀说认为,安塞是一个灾祸较多的地域,多有干旱瘟疫,自然生存环境比较恶劣,人们把希望寄托于神灵,通过击鼓和舞蹈来祈求上天的庇佑,求得来年的风调雨顺。同时,许多老百姓通过擂鼓来娱神,期盼家人平安康健。如今,安塞腰鼓还保留了一些祭祀相关的内容,如拜庙歌、抬楼子、九曲歌等。

2.安塞腰鼓的风俗

安塞腰鼓是一种传统的民间舞蹈形式,它的产生、发展与当地的思想、文化和生活方式有着千丝万缕的联系。人们将传统的风俗文化与腰鼓这种运动相结合,并通过这种形式来表情达意。每年的大年初一、初二,当地人就会去祭神,然后表演安塞腰鼓,以此来表达庆贺新年之意。村民非常欢迎腰鼓队前来表演,他们认为这种表演可以驱除灾祸,保佑全家出入平安。二月二之后春天来到,这是一个播种的季节,也是充满希望的季节,这时人们会闹秧歌、表演安塞腰鼓进行祭祀,祈求全年能够风调雨顺、五谷丰登。

在安塞腰鼓的表演中有很多的"桩阵",如"野马分鬃""凤凰展翅""四方阵"等,这些阵势的表演和变化,无不体现着我国传统文化中的周易阴阳观,从而使之成为传播传统民俗文化的载体,它与传统文化之间相互促进,共同发展。随着时代的变迁,安塞腰鼓的功能发生了巨大的变化,不再限于祈福和祭祀,更多地成为一种人们娱乐的艺术形式,而且深受不同年龄、不同职业的人的欢迎和喜爱,成为当地人民精神生活的重要组成部分,是能够代表安塞人民的情感和思想内涵的表现手段。

3.安塞腰鼓的动作

安塞腰鼓源远流长、风格独特,它融舞蹈、歌曲、武术于一体,具有队形多变、刚劲豪放的特点。安塞腰鼓的背法是把腰鼓放在左边胯部,背带绑于右肩带,打鼓时右手高于头,拳头虎口向前,左手位于身体45°,手背朝向前,手心面向后。腰鼓表演者最典型的标志是头戴白羊肚手巾,身着羊皮坎肩。安塞腰鼓依据不同韵律风格有文、武之分。"'文腰鼓'的风格与秧歌类似,以扭动为主,以打鼓为辅,动作幅度相对较小,整体节奏非常活泼潇洒、轻松明快;'武腰鼓'的风格则较为豪放,节奏比较激烈,多用"踢、跨、打、踩、跃"等动作,舞动幅度较大,如360°旋转、踢打、跳跃等,其中鼓手腾空飞跃的动作难度较高,给人英武、激越的感觉。"[①]发展到今两种腰鼓逐渐结合,使得其特有的淳朴气质和憨厚的性格更加生动地展现出来,形成了安塞腰鼓的新风格。特别在表演中融入歌舞与民间武术的动作,使得安塞腰鼓的表演形式更加自由、灵活,富有多样化,气势更加浑厚、磅礴。

安塞腰鼓的表演形式十分生动和自由,主要包括"路鼓"和"场地鼓"两种表演形式。"路鼓"指的是表演队伍边走边进行舞蹈,人物形象很丰富、动作自由,趣味性强,为节日增添了很多欢乐。由于"路鼓"多以"走路步""十字步"等动作为主,常用的队形也比较简单,多为"双龙摆尾""单龙摆尾""双过街"等。"场地鼓"是在固定的场所进行表演。到达指定的表演场地后,由伞头发出号令,同时敲响鼓乐,动作幅度加大,队形变化丰富,可以说是载歌载舞、热情高涨,表演者突破了时间的局限,将自己的高超技艺完美地表现出来。安塞腰鼓多采用集体表演形式,鼓手少则数十人,多则百余人。队伍包括华女角、伞

① 殷宇鹏:《安塞区非物质文化遗产名录图典》,三秦出版社2017年版,第1页。

头、蛮婆、蛮汉等角色,与"跑驴""水船"等各种小场节目组成浩浩荡荡的民间舞队。在表演上强调整体效果,要求动作的整体统一和队形变化的规范性,主要通过鼓手们豪迈粗犷的舞姿和刚劲有力的表演技巧,充分展现生活在黄土高原上的男子汉们的阳刚之美。

4. 安塞腰鼓的动作表现特点

安塞腰鼓是黄河地域文化的组成之一,其舞蹈动作具有陕北汉子的蛮劲、虎劲、狠劲,表现出陕北地区特有的地域特色。在打腰鼓的时候,体态要昂首挺胸,情感要精神抖擞、情绪饱满,击鼓需要时刻注意"劲儿"。舞者打鼓时要有股子狠劲,无论是上打、下打、缠腰打,都要双手持鼓槌击打,击鼓狠而不蛮,显得挺拔浑厚,猛劲中仍不失其细腻之感;做踢腿、跳跃动作时,都要有股子"蛮"劲。节奏欢快,难度较大,代表了安塞腰鼓粗犷豪爽、刚劲泼辣的风格;击鼓转身是安塞腰鼓表演的关键,在舞蹈中凡做蹲、踢动作必有转身,转身时必须要猛,特别是做腾空跳跃落地蹲、边转身边起步的一套动作组合时,运用迅速的猛劲才能完成动作的变化与连接;动律形态复杂、跳跃幅度较大。① 表演随着节奏的加快,脚步便开始复杂地踢踏跳跃,并加大身体左右摆动的幅度。如做"马步蹬腿""连身转""马步跳跃"等动作时,舞者运用弓步向后连跳两次,然后左腿大步前跨,右腿发力蹬地而起,势若龙腾虎跃,显示出一种顽强拼搏的精神状态,表现了安塞地区群众精神矍铄、刚劲泼辣的性格。

5. 安塞腰鼓的表演气势

安塞腰鼓表演时的独特风格如陕北人民乐观开朗的性格一样,表演者借助震动天地的鼓声将个人气势表现得淋漓尽致,鼓也依托着表演者的敲击将威力发挥到极致。安塞腰鼓的表演自始至终贯穿着一种精气神,展现的是一种磅礴、雄壮浑厚的气势。安塞腰鼓的精髓就在于其既可以作为一种运动形式来锻炼身体,又可以作为一种展现地方民间特色的艺术形式。

安塞腰鼓要求表演者与道具能够完美配合,达到人与鼓合二为一的最高境界,鼓、镲、唢呐、锣等乐器的伴奏使得表演更独具浓厚的陕北风情,拥有奇特的感染力和魅力。在表演达到顶峰时,鼓乐声震天动地,所有的表演者也挥舞着鼓槌与彩绸此起彼伏、交相辉映,展现出一种排山倒海的气势。安塞腰鼓的这

① 陈水龙:《黄土舞魂》,陕西旅游出版社2004年版,第55页。

种宏大的规模、刚劲激昂的气势正体现出陕北人民坚强不屈的拼搏精神,同时也激励着人们勇往直前,为中华民族伟大复兴而不懈奋斗。

(二)陕北舞蹈代表——靖边跑驴

驴作为农村常见的动物,是农民耕地劳作、运输和出行的重要工具,在传统农耕社会,农民无法离开驴,对驴产生了深厚的依赖和感情。跑驴是农耕文明的产物,大多数流传于北方地区,如陕西、山西、山东、内蒙古和东三省等地,表演时动作表现、技巧运用、风格特点等大抵相同。靖边跑驴是陕西省靖边县传统舞蹈表演艺术,也是靖边社火文化的舞蹈表现形式,更是陕北靖边地区代表性文化名片,入选第二批国家级非物质文化遗产传统舞蹈项目。靖边跑驴以"驴"为道具,表演者进入驴形道具之中,主要内容都是以陕北当地农民生活为核心,表现了田间地头、村头街道农民朴素的现实生活。靖边跑驴表演多在中国传统的春节或农闲时候,这跟农耕文化起源有着很大的关系。跑驴在舞蹈表演中,通过丰富的面部表情、夸张和滑稽的舞蹈动作,展现陕北地区浓郁的生活味道,呈现出当地的文化特质,传递着陕北地区的乡土韵味。

1.靖边跑驴概述

靖边跑驴是陕北靖边地区特有的社火舞蹈形式,也是第二批国家级非物质文化遗产传统舞蹈类项目。靖边跑驴的道具制作工艺较为复杂,先用钢丝、竹条、绳子等物品编制成驴身框架,再在外面糊上纸,刷上墨汁,下面加上可活动的轮子,最后用各种动物的毛等材料进行装饰,使其最终成为一架活灵活现又不失可爱的跑驴道具。道具下面还要用黑布蒙上,两边用人的裤子、鞋袜等加以填充物做成表演者"骑驴"的两条假腿。表演者在表演前进入道具中,把道具绑挂在腰部,两条假腿挂在驴鞍两侧,与自己上半身连成一体,成为一个骑在"驴"上的人。一些经过创新加工的道具还可以做出张嘴、眨眼、动耳、摇尾等动作,还可以完成倒骑驴、大幅度旋转等高难度动作。靖边跑驴将驴拟人化,舞蹈表演常常通过夸张的表情、滑稽的动作,体现陕北人民的生活内容和文化特色。靖边跑驴作为陕北地区的代表性乡土文化,通过表演把驴的神态模仿得生动逼真、栩栩如生,体现了浓郁质朴的陕北乡土韵味和生活情境,表现出陕北典型的人文情感特点。

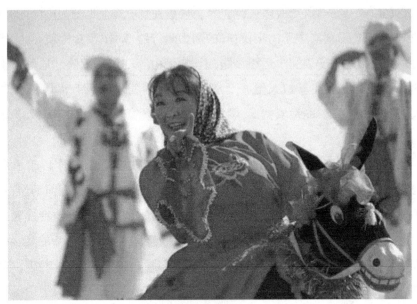

靖边跑驴

2.靖边跑驴的艺术形态

靖边跑驴作为最为典型的陕北传统舞蹈,其艺术形态独特性主要体现在三个方面。

第一,"驴"道具的运用。驴是农耕文化的重要标志,是农民日常生活中常用的工具。驴可以充当运输工具拉车、驮货,也可用以耕地。靖边跑驴以驴道具的摇头、扭腰、失蹄、抖身和撒欢等动作来完美地呈现一头真实的驴的形象,将人与驴的和谐相处与不解之缘展现得淋漓尽致。靖边跑驴传承人张有万对"驴"道具进行了多次的尝试性创新,将驴身体从前后两部分改变为头部、前半身和后半身三部分;身体材质也由纸和布升级为黑色的兔毛;还让其可以做一些具有一定难度的动作,如驴头的转动、眼睛的眨动、嘴巴的开合、耳朵的扇动、尾巴的摆动等。这些道具的创新使得舞蹈动作轻巧,增加了舞蹈表演的逼真程度。

第二,靖边跑驴舞蹈动作体现了陕北的地域特点。靖边跑驴舞蹈表演通过头部的摆动、上肢的甩动、腰部的扭动等动作,来表现骑驴者的情绪和感情。表演者通过脚下的跳、跑、走、跪、踢等动作,展现了陕北地区沟壑较多和崎岖不平的地理环境,更是通过上下身相互配合来表现驴的活泼、倔强、淘气的性格,以此来映射陕北人民的性格特点。靖边跑驴的表演形式多样,有单人骑驴、有双

人骑驴,也有一骑一赶,更有多人跑驴等。它在表演形式上也分为不同的驴派,有的健步如飞,像现实中驴的步伐;有的则大步纡缓,动作相对比较夸张,步伐距离较大。靖边跑驴表演中运用小跑、上坡、下山等动作表现陕北地区黄土高原的地貌特征,而且把驴拟人化了,通过"摇头""抖身""闪腰"等动作,反映陕北人粗犷、朴实、憨厚的地域特点,展现了陕北地区的风土人情和陕北人积极乐观的情绪风格。

第三,靖边跑驴的表演形式诙谐幽默。靖边跑驴舞蹈表演多以扮丑为特点,其演员运用浮夸和丰富多变的表情、夸张而又不过于失真的表演动作、戏剧化的高潮来升华主题。这种扮"丑"的表演对于靖边跑驴的形态独特性起到了至关重要的作用,这种夸张和诙谐的表演形式把艺术的浪漫和生活的真实相互融合,体现出陕北人乐观的性格和积极向上的精神追求。同时,这种表演营造了喜剧化和戏剧性的氛围,给群众带来视觉冲击和愉悦,显露出人生中的种种讽刺挖苦、安闲自得、褒善贬恶,使观众感悟出人生哲理,起到寓教于乐的作用。

靖边跑驴以其独特的道具外形和表演动作,展现丰厚的文化积淀造就了勤劳、质朴、厚重、聪颖的陕北民众。靖边跑驴的表演内容都是从自我切身需要出发,内容也是以现实生活为主题,将最朴素、最实在、最真切的情感融于惟妙惟肖的舞蹈表演当中。人们从靖边跑驴舞蹈丰富的样式、刚劲简约的动作和造型、朴实的文化观念中,领略到陕北人的创造力和追求美好生活的真实精神情感。

3.陕北靖边跑驴的文化内涵

驴是中国古代生活必不可缺的工具,广泛存在于古代生活的方方面面,因此驴在中国古代传统文化中有十分重要的地位,艺术和文学创作中不乏与驴有关的作品。秦汉时期的文学作品中,有些是对于驴本身的描写,有些则是借描写驴来抒发自身的愤懑。如《楚辞·九怀》中写道:"骥垂两耳兮,中坂蹉跎,蹇驴服驾兮,无用日多。"大意为千里良马疲惫垂耳,半山坡上失足不前。跛脚的瘸驴拉车驾辕,无用之人日益增多。本辞通过运用"马"和"驴"的暗语,诉说忠奸不分的世道和颠倒黑白的现实,更道出作者内心的忧虑和苦楚。到了唐代,价格低廉、平和耐劳的驴成为怀才不遇的诗人的精神寄托和现实伙伴,形成了"骑驴"文化。

跑驴的起源不太确定,根据相关资料记载,跑驴舞蹈在明朝时是一种春节

社火表演。跑驴最初是秧歌队伍中间一个很小的舞蹈表演，其舞蹈属于即兴表演，并没有固定的内容，主要是扮丑来给观众带来快乐。跑驴虽然还是掺杂在秧歌活动之中，但是成了民俗活动中群众颇为喜爱的一种传统舞蹈形式，其内容则主要取材于传说故事、日常生活。跑驴舞蹈传播非常广泛，陕西、山西、山东、河北、内蒙古和新疆等地区都有跑驴舞蹈的身影，虽然各地区在主题表达、表演形式、动作表现和舞蹈内容上大同小异，但是在舞蹈风格上却又都显现出浓郁的地域特点。

靖边跑驴是历史长河中一代代延续下去的文化、思想、道德、制度以及行为习惯等的智慧集群，这种传统跑驴文化是人们不假思索就欣然接受的"蔚然成风"的事物和规则，是文化意义上的"传统"。这些"相沿成习"往往已经渗透到陕北地区人民的生活之中。靖边跑驴舞蹈可以被认为是"陕西民间舞蹈"，也可以理解为"陕西传统舞蹈"。靖边跑驴舞蹈作为陕西传统舞蹈来讲，主要体现"传统"二字的特点。靖边跑驴舞蹈具有世代发展变革的继承性表现，体现出陕北地方性的风俗和舞蹈艺术风格特点。靖边跑驴舞蹈最初的起源有可能是原始社会祭祀性活动，逐步转化为丰收庆祝活动，最终也成为娱人娱己的娱乐性活动。

靖边跑驴舞蹈具有民族性，是汉族舞蹈的产物，主要体现汉族农耕文明中产生的一种风俗文化，即围绕着农业生产过程来展开，主要集中在农业生产和与农业相关联的娱乐。舞蹈艺术中对于与生活息息相关的"驴"的表现，说明了土地是陕北人民生存的根本物质条件，在与土地互生的过程中，建立了对于赖以生存土壤的珍惜和热爱，以及与土地相关的生产资料的依赖感，更加凸显了人与自然和谐共存的意识。

如今，靖边跑驴的表演主要是即兴表演，以表演"赶集路上""夫妻探亲""爷孙赶集"等固定节目内容为主。演员多扮演夫妻、爷孙等角色，主要展现背景是田间地头、村庄道路、乡村集市等，以表现家庭温暖、家族亲情为核心，这些无不处处彰显出陕北地区深受农耕文化影响，重视家庭和睦、遵循纲常伦理的文化特点。靖边跑驴正是通过情趣盎然、诙谐幽默，来表达陕北人民豪放的性格和积极乐观的品质，体现了陕北地区独特的地理环境和浓郁的乡土韵味，具有较强的观赏性。靖边跑驴文化是陕北地区颇具代表性的舞蹈艺术，具有舞蹈学、民俗学、社会学的研究价值，曾多次参加各种重要演出活动，在国内外产生

了较大影响。

第三节 陕南舞蹈

一、陕南地区概况

陕南地处秦岭以南,因位于陕西南部而得名。陕南地区有汉水自西向东穿流而过,与四川、甘肃等多省的县市相邻。陕南的汉中、安康、商洛均是盆地,因北边靠秦岭,南边依巴山,又被称为"秦巴山区"。陕南地区地理环境结构比较复杂,该地区呈现山岭、盆地、峡谷和江河等多种环境,主要以盆地为主,有丹江、汉江与嘉陵江三大流域,其存储的水资源总量约占陕西省总水量的71%。"由于陕南的山岭较多、水系资源丰富,陕南地区水路交通比较发达,陆路交通比较落后,使得人们常采用水路方式进行运输,这就形成了陕南地区民居都是依水而建的格局。"①陕南地区的行政管辖区自西向东有汉中、安康、商洛3个地级市,下辖28个区县,土地总面积约7.28万平方千米,约占陕西省土地面积的35%。

陕南地区人口结构复杂,除汉族,还有满族、苗族、回族、土家族、羌族等少数民族,具有"大杂居,小聚居"的类型特点。相较于关中和陕北地区,陕南历史文化塑造了特有的陕南人文特征,彰显了当地的细腻与粗犷、精巧与厚实、文雅与豪放相融合的特色。在原始社会时期,陕南地区的先民就已开始从事农耕、捕鱼和打猎活动,在当地发掘出大量仰韶文化、龙山文化和李家村文化等的遗迹。在南郑龙岗遗址墓葬中,墓主遗体都呈现头枕梁山、脚蹬汉水的状态,体现了陕南先民"乐山乐水"的生活状态与"山水"意识。"陕南文化兼备了秦文化、楚文化和蜀文化三种文化糅合的特征。"②"秦文化是以世俗的功利为标准,突出"外倾"的价值特点,它对于实际生活物资的索取和实际世界探索非常关注,因此,其更多地关心农事、战争、经济等关乎国计民生的事情,也多具有神鬼

① 李琰君:《陕南传统民居考察》,陕西师范大学出版社2016年版,第2-3页。
② 王立新:《汉水文化研究集刊2》,西北大学出版社2009年版,第47-48页。

观念,重视现实生活的质量和功绩;楚文化是基于南方土壤而形成的文化,具有南方文化中天然的阴柔特征,同时,楚文化崇信宗教信仰和神话,追求出世的态度,这也使得楚文化闪现着自由、浪漫、洒脱的文化特点;蜀文化是以成都平原和岷江流域为中心的地域文化,蜀地土地肥沃、物产丰富,这种独具优势的自然条件和丰厚的物质生活让蜀人乐于享受,生活注重饮食和歌舞,具有开放、包容、浪漫的文化特点。"[1]在历史长河中,秦文化、楚文化、蜀文化相互融合,演化出别具一格的文化特色,彰显出陕南文化独特的魅力。

陕南艺术可谓五彩缤纷,不乏国家非物质文化遗产项目,传统经典的艺术以戏剧汉调桄桄为代表。汉调桄桄又称为"桄桄戏""汉调秦腔""桄桄子",因在表演时击打梆子发出"桄、桄"的声音而得名,它是入选第一批国家非物质文化遗产名录的项目之一。明朝成化年间至正德年间,陕西凤翔县周边秦腔传入汉中,此后,于当地形成了在保留关中地区秦腔特征的基础上吸纳陕南地区方言、曲调以及周边民间音乐等的艺术形式,成为汉调恍恍的起源。"表演者通过长期不断的变化和革新,使得汉调桄桄在保留秦腔洪亮铿锵特点基础之上,又融合了川剧和汉调二黄唱腔的温婉曲折的艺术风格,最终形成了具有陕南地方特点和经典的戏剧艺术形式。"[2]"汉调桄桄的音乐由曲牌、唱腔和锣鼓组成,唱腔吸取了吹腔、宗教曲调、吟诵体、小调等,以戏曲梆子腔声为主,唱腔结构体制为蜀板式交化体,基本板式有一板三眼(慢板)、一板一眼(二六板)、一板一眼(二导板)、半吟半唱的散板(滚板)、无板无眼(垫板)、有板无眼(带板)等。"[3]汉调桄桄深受人民喜爱,陕南俗话说"吃面要吃 biang biang 面,看戏就看桄桄子"。在网络媒体还不发达的时候,人民生活和娱乐活动较为单一,人们最为愉快的事情就是聚集在村戏台边看汉调桄桄。如今,在逢年过节的社火和庙会上,也能时刻领略到它的风采。

陕南艺术是由当地劳动群众根据陕南的生活和审美需要而创造出来的民间特色元素,这种特色元素体现在各种艺术形式之中,如舞蹈、戏曲、音乐、绘画

[1] 丁锐:《陕南地区乡风文明建设研究》,云南师范大学 2020 年版,第 39-40 页。

[2] 王长寿,邓娟:《汉调桄桄——古老的"汉中之音"》,《少年月刊》,2020 年第 7 期,第 40-41 页。

[3] 白智民,秦天行:《陕西省志第 65 卷文化艺术志》,陕西人民出版社 2005 年版,第 46 页。

等。陕南地区艺术突出两个特点：一是其艺术表现富有陕南民俗风情。陕南地区艺术表现内容都与人民生活和伦理关系息息相关，无论是自娱或他娱的体现，还是出于劳动和生活情趣的目的，或是无任何实际意义的一种纯粹叙述，它们都体现出陕南民间风俗习惯，如茶歌、安康汉调、二黄民间戏剧等都富有浓厚的民间艺术特点，同时这些陕南艺术是劳动人民独特的生活气息的展现，蕴含着长久丰富的历史积淀和深刻的人生哲理，是陕南人民最终的审美追求。二是陕南地区艺术蕴藏陕南地区韵味。陕南地区与四川、湖北、甘肃等地交界，使得陕南艺术在表演形式、风格上具有"秦风楚韵"和"小江南"的艺术特色。在艺术内容和文化发展多元化的今天，陕南艺术这些独具韵味的闪光点，使其称得上艺术珍品，值得我们进行深入探究。

二、陕南舞蹈概况

陕南位于南北方交界处，是秦、楚、蜀和中原文化的交汇之地，而陕南各地又由于不同的地理位置和自然环境，形成了各具特色的性格特征和生活习惯。这就造就了陕南民间艺术丰富多彩、民俗娱乐活动样式繁多的状况，其艺术形式主要包括陕南音乐、陕南戏曲、陕南舞蹈、陕南美术等。孙立新在《中国民俗知识·陕南民俗》一书中依据元素的种类将陕南民间元素划分为四类："陕南民间舞蹈（祭祀、鼓舞、舞龙等）；陕南民间做工（剪纸、织花、雕塑等）；陕南民歌（仪式民歌、爱情、劳动民歌等）；陕南民间演出（戏曲、仪仗、山歌等）。"[1]陕南地区诸多民间艺术活动别具一格，从陕南祈晴剪纸、雕塑到陕南绘画、书法，从端午节的龙舟竞渡到社火的龙舞狮舞，从商洛的花鼓戏曲到民间祭祀的端公戏，从水戏、共鼓戏、信天游、宗教音和商洛渔鼓音乐到镇巴民歌，从茶园劳作时的茶歌到婚丧嫁娶时的戏曲、打鼓，以及在节庆时社火中的耍龙灯、踩高跷、扭秧歌、骑竹马、跑旱船、打花鼓，等等，这些陕南艺术都体现出"秦风楚韵"的陕南特色。

陕南文化深深地烙下了秦、楚、蜀文化的印记，拥有三秦文化的现实刚毅、荆楚文化的阴柔清丽、巴蜀文化的浪漫包容的文化魅力，又呈现了"乐山乐水"的生活状态和坚持不懈、宽容大度的精神性格，最终汇聚升华出陕南文化的韵

[1] 孙立新：《中国民俗知识·陕南民俗》，甘肃人民出版社2008年版，第21页。

致。陕南舞蹈艺术与陕南其他艺术形式一样，都带有汉水文化"标签式"的表演内容、表现方式和风格特点。陕南舞蹈艺术兼具南北地域文化特点，其表演形式、风格特征、文化内涵等方面与关中地区、陕北地区迥然不同。尽管陕南地区舞蹈艺术的数量和知名程度都比不上关中地区、陕北地区，可是陕南舞蹈艺术也展现出自身独一无二、百花齐放、光彩照人的魅力。陕南舞蹈将陕南人民生活表现得淋漓尽致，它更记叙和展示了在陕南独特的自然环境下、历史发展过程中的别样记忆，这种带有陕南本土化风格的舞蹈形式，不管从何种角度来分析，都是独一无二和弥足珍贵的。

目前，虽然陕南舞蹈未能入选国家非物质文化遗产名录，但是陕西省级非物质文化遗产名录舞蹈项目共有13项来自陕南地区，"其中2006年4月第一批省级民间舞蹈项目有1项，即安康市的安康小场子（Ⅲ-25）；2009年6月第二批省级民间舞蹈项目有6项，分别是汉中市西乡县文化馆的西乡打锣镲（Ⅲ—26）和贯溪地围子（Ⅲ—33）、汉中市勉县文化馆的勉县五节龙（Ⅲ—27）、安康市石泉县文化旅游局的石泉火狮子（Ⅲ—34）、安康市汉滨区文化文物广播电视局的安康彩莲船（Ⅲ—35）、安康市旬阳县（现旬阳市）文化馆的蜀河双彩车（Ⅲ—36）；2011年6月第三批省级传统舞蹈项目有1项，即汉中市略阳县文化馆的略阳羌族羊皮鼓舞（Ⅲ—48）；2013年9月第四批省级传统舞蹈项目有2项，分别是汉中市城固县文化馆的水兽舞（Ⅲ—52）、汉中市勉县文化馆的勉县板凳龙（Ⅲ—53）；2016年1月第五批省级传统舞蹈项目有2项，分别是安康市汉滨区非物质文化遗产保护中心的安康火龙（Ⅲ—58）、汉中市勉县的勉县对鼓（Ⅲ—59）；2018年4月第六批省级传统舞蹈项目有1项，即安康市汉滨区非物质文化遗产保护中心的翻天印（Ⅲ—62）。"[①]

陕南地区是各民族相互交融的地带，这里是苗族、羌族、回族、蒙古族等少数民族的迁入地，同时还留存了佛教、道教、原始萨满信仰等。多种文化形式促成了陕南舞蹈相比陕西其他地区，种类和形式更为丰富多样，其中有火狮子、小场子、五节龙、板凳龙、打锣镲、水兽舞、羊皮鼓舞等。陕南传统舞蹈多是以农耕文化为背景而形成的舞蹈类型，主要包含"秧歌类舞蹈""祭祀类舞蹈""舞龙类

① 中国非物质文化遗产数字博物馆.中国非物质文化遗产网.[2022—05—14] https://www.ihchina.cn/project.html#target1

舞蹈""民族类舞蹈"和"舞狮类舞蹈"等。本地区舞蹈较多地表现喜庆、欢快和祥和的感情色彩,如中华传统文化化身的狮舞类型中的耍狮文化之代表石泉火狮子,主要分为文耍狮子和武耍狮子两种。文耍狮子表演时,主要模拟狮子形态和神态的特点,以表现耍狮人与狮子之间玩耍逗乐内容为主,通过狮子的欢跳、打滚、摇头、舔毛、翻身等动作,展现狮子温顺、可爱、活泼的样子,这种欢快愉悦的氛围阐发人民生活安康祥乐和丰收喜悦,更显露出人们祈求生活吉祥平安的愿望。武耍狮子主要表现耍狮人与狮子相互争斗的场面,通过狮子登高、跳跃、腾挪、跌扑、摘绣球、走梅花桩、走独木桥等各种动作,呈现出狮子威风凛凛、威武霸气的样子,使得节庆期间热闹非凡、欢声笑语,给人们带来欢乐。陕南秦巴山地属于亚热带季风性气候,冬季温暖少雨,夏季高温多雨,如此的气候环境使得陕南人具有水一样的性格。同样,陕南舞蹈也吸取了轻巧细腻、感情丰富的特质,它的主要内容怪诞神秘、妙趣横生,其表现风格多以灵秀俊逸为特色,身体语言表达较为丰富多彩,动作变化虽具有北方动作的大气感,但舞蹈较陕北和关中地区尚显小巧而轻盈,同时又因与舒缓的唱曲、小戏为伴,给陕南舞蹈增添了柔和温婉之感。

三、陕南舞蹈的代表——略阳羌族羊皮鼓

(一)羌族羊皮鼓舞概述

略阳县为汉中市下辖县,坐落于陕西省西南部,位于嘉陵江的上游,秦岭南麓,地处陕西、四川和甘肃三省交界处,它的西北地区与甘肃省成县、康县、徽县交界,它的东南方向与汉中市的宁强县、勉县相连。略阳县地处秦蜀重要的交通要道,素来被视为商业聚集和兵家必争之地。特殊的地理位置也使略阳当地的文化艺术博采众长,略阳羌族羊皮鼓舞就流传于此地。

一部分羌族人长期聚居于汉中地区,在生活的方方面面与本地区其他民族深入融合,这也为羌族羊皮鼓舞的传播打下坚实基础。在长期的交融和变革之下,略阳羌族羊皮鼓舞保留了一部分羌族的风格特征,无论从道具、服饰、形态等方面,都具有鲜明的羌族文化色彩,可以说跟传统羌族羊皮鼓舞有"异舞同工之妙"。羊皮鼓舞在羌族语言中叫作"布滋拉""莫恩纳莎""莫尔达沙",它是羌族释比(释此意为"法师"或"巫师",是能够跟神灵沟通的专职人士)在进

行消灾治病、祈福还愿的法事过程中的一种宗教祭祀性舞蹈形式。表演羊皮鼓舞时，一名主释比在最前面，身后紧随6~8名释比，手握羊皮鼓一边敲击，一边唱诵和舞蹈，有时还会进行一些简单队列变化。羊皮鼓舞在羌族文化中占有非常重要的地位，被誉为"羌族文字的化身"，释比手中的羊皮鼓也被赋予了超凡的意义，成了与神灵沟通的神圣法器。释比唱诵经文讲述了天神给予羌族人民一个让人们认字的鼓的故事，通过羊皮鼓舞的唱跳让人民重新获得对于羌族文字的记忆。

随着历史的变迁，羊皮鼓舞流入民间，成为祈求风调雨顺、庆祝丰收、婚嫁、祭奠等活动的组成部分。现如今生活和环境发生了一定变革，只有每逢大型庆典和隆重节日，人们才会聚集在一起，敲着羊皮鼓进行舞蹈。羌族羊皮鼓舞出现的时间没有确切的定论，神话传说中说盘古开天辟地时期，羌族始祖依黄河而居，采野果为食，以树叶为衣物。"由于天神木比塔欣赏羌祖始祖斗安珠的聪慧和勇猛，将自己的三女儿木姐珠许配给斗安珠，并给予丰厚的嫁妆，其中就有写满羌文的桦树皮天书。大家十分珍惜这本天书，逢年过节会供奉于神龛，并拿出来给有威望的人传看。寨子里的一个放羊娃，出于新奇把天书偷出来观看，不料自己睡着的时候，桦树皮天书被一只白山羊偷吃了，释比杀死了这只白山羊，放羊娃用鞭子敲羊皮，从此，每逢重大节日羌族人便敲打羊皮来表达他们的忧伤，至此羊皮鼓就产生了。"①羌族羊皮鼓的突出特征是只有一面，关于此还有一个传说：天神木比塔为了帮助他的三女儿和女婿降妖除魔，特派释比的祖师爷打着双面羊皮鼓来到凡间，但他来到凡间后却睡着了，这一睡就是好多年，羊皮鼓放在地面，其中一面腐坏了，因此羊皮鼓就变成了一面。

（二）略阳羌族羊皮鼓舞概述

略阳羌族羊皮鼓舞是流传于略阳县荷叶坝、马蹄湾、白雀寺、横现河等地的地方性民间舞蹈，也是带有氐族和羌族风格特点和文化色彩的民族舞蹈，更是兼具陕西、甘肃、四川地方特点的民俗舞蹈。略阳县之所以拥有羌族舞蹈文化遗存，是因为汉中自古有羌人在此生活。从春秋战国时期开始，古羌族的一个分支就从甘肃地区徙居到今汉中市略阳县、宁强县进行繁衍生息，《古史论集》

① 李万鹏，山曼：《中国民俗起源传说辞典》，明天出版社1992年版，第482页。

中也有记载:"夏商时羌族已迁入陕南居于宁羌县一带。"今天的汉中宁强县在古代被称之为"宁羌",1942年之后才更名为"宁强"。如今陕南汉中地区的羌族就是古代羌人的后裔,同时,它们还保存着大量的羌族物质遗产和文化特色。2008年文化部(现文化和旅游部)将略阳县定为"羌族文化生态保护实验区"。

1.略阳羌族羊皮鼓舞的历史流变

略阳羌族羊皮鼓舞大约产生于三国时期,唐代晚期后便慢慢淡出人们的视线。汉中地区主要为山地,南部依靠高峻屹立的米仓山,北部秦岭如一个大屏障,地域较为偏僻和闭塞,经济文化不太发达,使得本地区舞蹈艺术没有受到更多外来文化因素的影响,保留了原始拜物教和神仙崇拜的痕迹,以至于古代羌族祈福、祭祀和驱邪的羊皮鼓舞被很好地传承下来。中华人民共和国成立后,略阳羊皮鼓舞第三代传人民间艺人马云秀、童连生师从刘天禹学习和表演。那时的羊皮鼓舞为一种双人舞的形式,而后,两位民间艺人继承了原有鼓舞的舞蹈风格、基本动律、节奏特点,规范了略阳羊皮鼓的舞蹈动作语汇,删除了一些祭祀性的内容,保留了氐羌族舞蹈质朴粗犷的风格特点,经过改良,略阳羌族羊皮鼓舞演化成为一种单独娱人娱己的舞蹈表演节目。虽然羊皮鼓舞省掉了祭祀性的程序、内容,但是在陕南有些地方祭祀性活动中也能看到羊皮鼓的身影,例如,端公跳神祭祀仪式。羊皮鼓舞是整个祭祀仪式十分重要的组成部分,祭祀者右手握藤条做的细鼓槌,左手拿呈蒲扇形的单面羊皮鼓。当端公完成耍鼓前头的戏,便请其他端公上场,开始进行羊皮鼓的表演,表演期间还有耍令牌、开神门、舞司刀等表演形式,表演非常像古代军队征战、练兵等活动。

2.略阳羌族羊皮鼓舞的道具和服饰

略阳羌族羊皮鼓舞中的羊皮鼓是舞者重要的舞蹈道具,也是一种不可或缺的伴奏乐器,更是舞蹈表演力量的塑造。羊皮鼓是由木头制成的扇形鼓框,外面铁圈上蒙以单面的羊皮,宽约44厘米,长约52厘米,鼓把儿长约10厘米,尾部有三个铁环,环上横套着一些较小的铁环。改进后的羊皮鼓会在鼓面画一些太阳的花纹,鼓框外面也会画上一些象征太阳和光芒的花纹图案,或者在鼓框周围装饰一些丝质的彩带,这些花纹图案体现了羌族人们对于太阳的崇拜。鼓槌大约长40厘米,多是用藤条或者竹子制作,外面包裹一些红色绸布,鼓槌尾部用红绸巾进行装饰。除了羊皮鼓的使用,舞蹈时还配有牛角、司刀、卦、令牌等道具。

羊皮鼓舞之独特不仅仅是道具的别样,其表演者的服饰也十分别致。羊皮鼓的表演者主要传承了羌族人传统的服饰风貌,男表演者头戴黑色或白色的灵官帽。有时上身着藏青色麻布或金黄色绸缎长衫为内搭,领子边斜偏于右边盘扣而系,长衫边和袖口均有彩色纹路图案,外套一件白色羊皮坎肩,有时表演者上身只穿一件羊皮坎肩,下身穿黑色宽裤,裤边绣有多彩的花纹图案,脚穿布鞋或草鞋。女性表演者则头发盘起,用彩色图案的头巾把头包起来,通常佩戴耳环、手镯、簪子、领花等饰品,衣服的样式与男表演者比较相同,只是衣服的颜色更加亮丽,有时候会增添湖蓝色、粉色,领口、袖口、襟边、腰带和围裙等地方都会绣有各式各样的花纹图案。

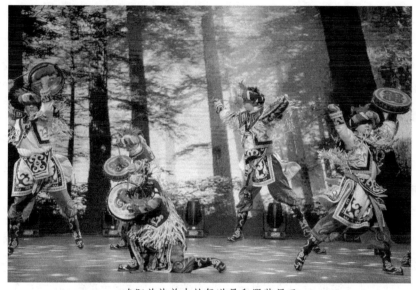

略阳羌族羊皮鼓舞道具和服装展示

(三)略阳羌族羊皮鼓舞的外部形态

略阳羌族羊皮鼓舞具有浓郁的羌族风情特点,其舞蹈表演的基本体态、动作特点、基本动律、队形转换、节奏变化等方面,与羌族所处的自然环境、生活方式、审美要求、文化习俗等关系十分密切。同时,略阳羊皮鼓也吸收了陕南地区的文化特征,在这两种因素相互作用之下,产生了具有民族和地方双特征的略阳羌族羊皮鼓舞。

1.略阳羌族羊皮鼓舞的动作形态

从自然环境来分析,羌族人长期生活在高原环境之中。高原地区地形比较

多变和复杂,其地势大多崎岖起伏,部分地方有一些陡坡,部分地带有隆起。这个地理特点使得人们无论是上坡、下山,还是日常行走,都与在其他地理环境中有所区别。"羌族人行走时为了保持身体的平衡,腰部成为主要的发力点,步子迈出时身体重心偏向那一侧,胳膊也跟随身体一侧自然摆动,形成'一顺边'的典型动态。"①这种"一边顺"的美感成为高原民族舞蹈文化的代表性形态,也是羌族人审美情趣的体现。同时,由于高原山地特殊环境所导致的行走体态和劳作方式的不同,使得羌族舞蹈上肢动作比较少,下肢动作比较丰富,尤其是有些动作会使用到小腿的动作。

值得注意的是,略阳羌族羊皮鼓舞具有"S形转动式"的"一边顺"美感。"这个动作是表演者在出腿移重心时,一侧胯向斜前方顶出来,重心落在出胯的那个腿上,双腿部自然弯曲,上身腰部横拧向斜后仰,形成羌族特有的"一边顺"动律和"S形"曲线韵律。"②在羊皮鼓舞蹈表演过程中,舞蹈表演者在"S形转动式"的"一边顺"动律之下,具有"摆胯"和"扭腰"的动律特点。"摆胯"分为"快摆胯"和"柔摆胯"两种,"快摆胯"指的是通过胯部速力、巧妙地横向顶出和摇摆收回,体现出轻松愉悦的心情。"柔摆胯"则是指通过胯部轻缓、柔婉的划圆旋转,展现出舒缓怡然自得的情绪。"扭腰"指的是两条腿在膝盖放松弯曲的同时,腰部随着身体向两边扭动,以此给人一种端庄、稳重的感觉。

羌族可谓是"农牧文化的开创者",羌族把农耕文化和畜牧文化两者合二为一,形成了"农牧文化"。农牧文化型民族大多拥有非常虔诚的宗教信仰。羌族人民多信奉神灵,生活习俗中仍然保持神仙崇拜、自然崇拜,更留存有巫术活动中巫舞的表演形式和动作特性。略阳羌族羊皮鼓舞主要有商羊步、商羊腿跳转步、蹲跳步、吸跳步、小碎步、蹉步和横移步等步伐,其中商羊步是最为独特的舞蹈步法。经研究证明,商羊步基本舞步与古代大禹步有着很大的联系。有些羌族人认为,大禹是他们的祖先。大禹步是一种从神话中提炼出来在做法事时使用的动作,有些学者认为羌族释比做法事常施的法术与川西道教道士们的法术具有一定联系。"大禹步在鼓舞中的使用体现了先民避免凶险,祈求平安

① 引自《羌族民间舞蹈的种类和基本动律》,载阿坝藏族自治州编《中国民舞集成·四川卷·阿坝州资料卷》1987年版。

② 罗雄岩:《中国民间舞蹈文化》,上海音乐出版社2006年版,第291-292页。

福气的心理。"①

另一种说法认为商羊步是模仿一种鸟类的步伐。商羊原来是一种独脚的鸟,在《临海志》有相关记载:"独足,文身赤口,昼伏夜飞,或时昼出……将雨而鸣,即孔子所谓一足之鸟商羊者也。""商羊步开始使用是鲜于佶在《燕子笺·狗洞》下场时的表演,他左手屈肘上举,右手伸直平抬,左腿弯曲,小腿折于90度成为平端腿,脚扠勾起来;右腿伸直微屈膝,朝左横蹦跳跃而行。"②商羊步是羌族特有的舞蹈步伐,在其他民族舞蹈中都未能看到此步伐。在略阳羌族羊皮鼓舞表演使用时,商羊步分为动态和静态两类。静态中商羊步亮相:一条腿抬起扠勾向上,腿微弯曲,朝这条腿方向伸。另一条腿直立于地,配以手反撩袖身段,甩头亮相。而在略阳羊皮鼓舞中多为动态商羊步,如商羊步单腿蹦,即右腿大腿平抬,弯曲小腿折于90度成为平端腿,脚扠勾起来,左腿伸直微屈膝,左腿推地向上跳起。

2.略阳羌族羊皮鼓舞的队形特征

"圆圈"而舞就是人们围成一个圆圈,可以边唱歌边舞蹈。这一形式是人类舞蹈历史中十分久远、最为普遍的舞蹈方式,这一点我们从遗留的文物及壁画中就可看到。"圆圈"舞蹈的形式在原始社会的氏族部落中就已经普遍存在了。20世纪70年代,在青海大通县孙家寨挖掘出一件马家窑文化的舞蹈图案彩绘陶盆,这是我国迄今为止发现最早的舞蹈纹图案。陶盆内部彩绘着规律性的纹饰,主体由三组舞蹈纹图案组成,每组有五个人,每组由叶纹和竖线进行间隔,上下都有数条弦纹。"每组舞蹈人手拉手,围绕盆内沿一圈,跟着节拍手舞足蹈。陶盆图案虽然没有直接画圆,但从器具的形状、花纹及图案来看,已经明显地体现了拉手圆圈舞蹈的形式。"③除此之外,20世纪90年代青海省同德县,还有甘肃省会宁县、威武县等也出土了一些带有舞蹈图案的陶盆,这些陶盆发现的地方都处于古羌人活动的地区,证明了很早古羌族就居住在西北地区,展示了当时古羌人舞蹈多为动作统一的集体舞,情感喜悦猛烈,舞蹈队形多以圆

① 邓小娟,关樱丽:《羌族羊皮鼓舞的文化符号与美学思考》,甘肃社会科学2014年版,第249-252页。
② 吴新雷:《中国昆剧大辞典》,南京大学出版社2002年版,第585页。
③ 林俊华,赵勇:《康巴民族民间歌舞艺术调查与研究》,中国书籍出版社2017年版,第200页。

圈为主。

略阳羌族羊皮鼓舞传承了古羌人以"圆圈形"为主要队形的特点，很少有"直线形"队形出现，一般只有开始阶段和结束阶段才使用"直线形"队形。在表演羊皮鼓舞时，舞蹈队形一般会在"圆圈形"基础之上进行变化和衍生，如双圆圈、龙摆尾、二龙吐须、绕八字等队形。略阳羌族羊皮鼓舞在舞蹈队形上与其他地方的羊皮鼓舞有所不同，在舞蹈表演时会请法师进行主持，无论上坛请神的仪式、坛中的敬神仪式，还是最后的送神仪式等，都是运用舞蹈的形式来完成。而且"圆圈形"队形可根据含义的不同，进行队形顺时针方向转动、逆时针转动或者变形，舞蹈表演者根据内容和环节的不同，将丰富变幻的"圆圈形"队形贯穿于整个祭祀场景。首先，"圆圈形"队形可以使表演者更近地感受到他人的情感，从而互相感染和传递情绪，增强舞蹈的感染力。其次，"圆圈形"队形在舞蹈中提高了一种凝聚力。人类具有群居性特点，在生产力低下时，一个人难以抵抗外力而生存，群体因此而产生。在进行群体鼓舞的时候，表演的每一个人都面对面、相互信任、彼此依靠，在共同歌舞、共同祈福、共同生活之中感受群体的"安全感"和"共同感"。最后，略阳羌族羊皮鼓舞作为祭祀性舞蹈，"圆圈"是对人们世界观、价值观和对自然规律的呈现，"圆圈形"队形蕴含着舞蹈者对于神灵祭祀的虔诚，对于八卦"圆"的执着崇拜，以及对于"和"之圆满、圆梦的祈望。

(五) 略阳羌族羊皮鼓舞的文化内涵

在汉字的演变过程中，"舞"和"巫"有很深的渊源，"巫"字是由"舞"字产生的，甲骨文的"舞"字在后来随着金文、小篆等文字的发展而发生了很大的变化，最终演变成掌握占卜兼舞蹈的人的"巫"字。当人们对于变幻莫测的自然现象和未知的事物还没有认识和改造的能力，对大多现象的发生都无法解释的时候，古人就产生了"万物有灵"的思维模式。他们试图运用特殊的舞蹈动作与万事万物进行沟通，以影响万物而达成自己的心愿，此时"巫术"或"宗教信仰"便产生了。至今有些舞蹈方式还保留着与宗教相关的遗存，如我们作为龙的传人，一直以龙为神圣之物，至今有许多地方还广泛流传着龙舞。古代庄稼的收成关乎家族乃至部族的生死存亡，他们认为龙能掌管降雨，因而龙逐渐成为祥瑞。他们会用舞蹈形式进行祭拜，以此祈求龙能使部族风调雨顺、平安吉

祥。现在的龙舞就是由过去人们用以祭拜求雨的舞蹈发展而来的。

宗教的本质是虚幻的,舞蹈动作表现同样具有一定虚幻性。苏珊·朗格把日常行为和舞蹈动作进行了区分,她认为"日常行为"是生活中的动作,表达了人内在的情感、需求、期望和意图,这是人的一种本能性反应,也是一种生命的体现,但这不属于舞蹈艺术。"舞蹈动作"是"实"和"虚"的结合,"实"是指肢体、力量、动作、表演地点、音乐、道具和灯光等,都是真实存在的。"虚"是指虽然舞蹈过程在实际发生,实体物品也真实存在,这一切过程却是虚构的,表演者的情绪和动作都是创编出来的,而不是本体者真实的内在表现。"舞蹈是在虚拟的场景下,通过创造、组织的动作来传递想法、情感、需求等,这里舞蹈外部动作是一种超现实的虚构,但这种动作却是'意义性符号'的体现,这就是苏珊·朗格认为的'虚幻的力的意向',也是舞蹈动作称之为'有意味的形式'的原因。"[①]可以说,舞蹈这种形式非常接近宗教的本质。

略阳羌族羊皮鼓原本是羌族的一种宗教祭祀仪式,在做法事的时候通过祭祀性舞蹈动作的展现来完成仪式,主要起到祈求消除灾害和疾病的作用。陕南地区的地理位置使得本地经常遭遇泥石流、滑坡等灾祸,在本地区耕种和生活较为困难,人们就把这些遭遇归结为有强大的鬼怪存在,大家需要求助于神灵的庇佑。村民择一吉日,巫师通过人的肢体作为基本媒介,手握羊皮鼓通灵神器,一边敲鼓一边舞蹈,用这种行为来沟通神灵,以达到驱妖除魔、敬奉天地神灵、祈望祖先庇佑和福瑞降临的目的。舞蹈动作成为一种"虚拟"的载体,伴随着鼓点节奏的快慢变化,舞蹈动作时而粗犷刚劲,时而轻巧欢快。通过人的意识和力量来形成身体强悍和缥缈的感受,赋予身体一种无形的力量,人们在脑海中营造出一个无比强大的"神",这时候的舞蹈就不只是真实的舞蹈,而是从实体升华为一种精神的符号。为了使无形的力量更加强大,大巫师还会带领其他祭祀者进行群体的舞蹈祭祀,他们手握鼓槌敲击羊皮鼓,以"圆圈形"队形进行舞蹈表演,这种队形使得舞蹈者面对面或肩并肩,这种依靠感和凝聚力使得参与者获得了极强的安全感,似乎也赋予了观赏者无穷的力量,给人们带来一种神秘而又浓厚的宗教色彩。

随着历史的流变,略阳羌族羊皮鼓表演褪去了祭祀性色彩,有了众多的转

① 于平:《中外舞蹈思想教程》,中国戏剧出版社1994年版,第304页。

变。其功能从告慰神灵、消灾除魔的祭祀性作用，扩展到敬奉祖先、歌功颂德、思念亲人和家园，并最终变为节日庆祝、婚丧嫁娶的助兴仪式；该舞蹈的形式从祭祀仪式的一部分，转变为独立的舞蹈形式；舞蹈表演的目的从神灵的护佑、驱妖除魔、祈求风调雨顺的娱神，到庆祝丰收、婚嫁、节庆的娱人。时至今日，略阳羌族羊皮鼓在保留舞蹈表演形式和特点的基础之上，为了表演性和观赏性，增加了很多舞蹈表现性动作，使舞蹈语汇更加丰富，它们还对服饰的样式和颜色进行美化，以此使舞蹈更加具有观赏性。略阳羌族羊皮鼓舞作为陕南地区略阳县羌族文化的代表性符号，既体现出陕南地区的民间地方舞蹈特点，还保留有古羌族的民族舞蹈色彩。略阳羌族羊皮鼓舞展现了陕南地区略阳县民间舞蹈的特点和规律，为研究陕南地区民间舞蹈和略阳羌族民族舞蹈提供了活态资料，更对我们研究相关的历史文化有着十分重要的意义。

第二章　舞蹈美育概述

第一节　舞蹈美育的本质

一、美育

(一)美的内涵

"美"是人类本能的一种追求,人们不由自主地被所有美的事物吸引。那么,什么是美?这是一个关于"美"最基本,也最难以回答的理论问题。根据许慎《说文解字》解释,美是"羊"和"大"两个独体汉字组合而成的会意字,羊肉对于古人而言是一种十分珍贵的食物,羊个头越大越肥,羊肉的味道就越鲜香,这样既提供了人们的生存需求,又满足了人们味蕾的需要。因此,段玉裁注解:"羊大则肥美。"从《甲骨文字典》中来分析"美"字,美头上面增加了类似羽毛或羊头等装饰物品,古人们认为这是美丽的。对于人类来讲,美是复杂的。"美"字有时表示具体事物外在的漂亮和美味之外,有时还表示较为抽象的概念。

对于"美是什么"的思考历来是一个基础性的核心问题。美学家们从不同的角度来探究"美"的真谛,通过各种观点、事物实例的佐证,试图揭开美的本质,展示他们对于美的理解。美的本质并不一定是指争奇斗艳的漂亮花朵、长

相甜美的小女孩、华丽名贵的时髦服装等具体的美的事物,有时某一东西的美,不是东西本身有多么美,而是美本身把"美"的特质传递给了这一件东西。所有美的东西之所以"美"是因为它们都拥有"共相",即美的理念或美的概念,这是柏拉图对于"美是什么"这一问题的追问,也是"美"概念化的开启。他还对美进行了设想,认为美在于实用,美在于合适,美在于快感,美在于益处。但是这些都不能真正回答"美是什么"这一问题,因此柏拉图认为"美是难的"[①]。"美是什么""美可以做什么",众多哲人都寻求美的真相,这里主要从三个方面来寻求答案。

1. 美是一种感觉

人类是审美主体,美是人类大脑运转中的一种高级功能,只有人类才能感受到美感。如果脱离审美的主体来进行美的欣赏、感悟、编创都是徒劳无益的。有些美学家认为"美是主观的",美是一种感觉之上形成的。费希纳认为美是在艺术欣赏或审美过程中能让人产生快感和愉悦性的东西,强调以人的内心活动和条件为基础才能构成美。美的形成与审美主体的感觉是不可分离的,换句话说,就是美不是被人捏造出来的,是被审美主体所感觉到的。例如,听人叙述景色的美丽,永远不如亲眼看到壮丽山河的时候那样,使内心产生激动的心情和感觉。在欣赏到并深切感受到如此美景,美所产生的快感才是真正的获得。虽然美被划分为外在美和内在美两种,外在美是内涵和意韵的外部特征展现,而内在美是真正的蕴含的东西。人们对美的欣赏通常是先关注到醒目的外在美丽表象,然后才能真正体会到内在凸显的特点和意蕴,这种是感觉赋予了事物的美,并且具有了独特的审美的意义和价值。

与此同时,事物对美的体现具有"理性的感性显现",如电影作品中想展现一位母亲和蔼慈祥、勤劳温柔的特点,就必须通过动作、事情和服饰去塑造这一独特形象,其中和蔼慈祥、勤劳温柔的特点就是这个电影作品的"理性",母亲的外在形象就是这种"理性"的感性显现,这种理性与感性相互交融合一的状态就是"美"。

2. 美和善统一

美是审美主体对于客观事物的评价结果,美即是一种心理感受,也是生理

① 陈德洪:《艺术美学》,重庆大学出版社2015年版,第14页。

中的某些反应,更是人各种需求的满足,其中美可以很大程度满足人的审美要求,实现自我的需要、认知的供给、超越的需要等。美感是人体各部分器官的感受,美可以来自听觉、视觉、触觉和味觉,苏轼《浣溪沙》中"雪沫乳花浮午盏,蓼茸蒿笋试春盘。人间有味是清欢"对事物进行了细致、形象、夸张的描写,如浮着雪沫乳花似的清茶,由山野中嫩绿的蓼芽蒿笋制成的春盘素菜,作者抓住这两种事物的特征,运用了视觉和味觉相呼应的感知,描写出了茶叶、鲜菜的视觉美和味觉美,作者对于这一美感发出感叹"人间真正有滋味的还是清淡的欢愉"。善与美为一体,都是由金文"羊"演化而来的,"善"字的基本意思是美好,作为动词使用也表示事情朝着好的方向发展。"善扎根于人基本需求的满足,也是人类更高层级的欲望,这种欲望包含了生理性的欲望,以及非生理性却还对人生活产生作用的欲望。如爱的需要、生理归属需要、尊重的需要等。"①

美和善具有极强的关联性,它们都会对人类的心理、生理产生积极和正向的作用,通过感受美和善的过程,本体者也可以提升自己的幸福感。美和善应该是统一的,美的本质以善为前提,善构成了美,而且美归根结底是要服务于善的。《论语》就对美和善进行了表述,谓《韶》:"尽美矣,又尽善也。"谓《武》:"尽美矣,未尽善也。"孔子认为美和善相兼才是真正的美,《韶》乐舞音乐美妙动听,舞蹈曼妙优美,不但艺术形式美,还以歌颂舜帝禅让帝位,以仁德治理国家为主要内容,其外在展现形式美,内在呈现品德善良。而《武》乐舞则宣扬周武王以武力讨伐纣王,以此得天下的事迹,虽然外在表现很美,但内在讲求武力,不足够善,所以不认为是美。亚里士多德也在《政治学》中阐述了这一观点:"美就是一种善,其之所以能引起快感正是由于它是善的。"美是审美角度的展现,善是道德角度的彰显,他们都在力求美和善统一的思想,以及追求审美和道德相融合的超功利生命境界。

3.美使人愉悦

美好的事物能够导致审美主体内心感受的转变或感情波动的特性,往往给人愉快的感觉,所以"美"有令人满意的意思,"美"有时也作动词使用,指赞美;又指使人或事物变漂亮。"美"字更多的是用来形容美好的事物,描述能够使人产生审美愉悦感的对象,众多"美"的研究者把愉悦作为衡量美的标准。首

① 子默著:《读懂汉字:自然与社会》,中译出版社2017年版,第215—216页。

先,美带给人的愉悦是来自主观的有感而发。如听到一首美妙动听的歌曲,欣赏者内心沉浸于音乐之美,人的内心得到了满足,感到无比的开心,这就是主体通过对于客体的欣赏而产生内在愉悦,仿佛此时处处都充满了优美。其次,在美的体验过程中主客体相互作用,从最初浅层的形、色、体等内容的体验,逐渐进入客体内部之中,伴随着客体内在的意境和含义的展露,主体上升为深层次精神和境界的感悟,愉悦感则更加深入和全面。鲁迅对美进行阐述:"音美以感耳,形美以感目,意美以感心。"他认为"美"由三部分组成,声音和节奏的美感可以感染听觉;形状、色彩等元素的美感能够给视觉带来震撼;意蕴和内涵的美感可以感化心灵。审美主体对于美的体验也就是从悦耳逐渐过渡到美目,来真切感受到事物的美感,通过感受的加深而真正领悟内在的意韵,从而升华到深层次的悦心这一审美境界。

(二) 美育的本质

"美育"具有多范围和多层次的成分组成,对其的解释分歧比较大。作为"美育是什么"这个争议性问题,简单的回答,就是"美感的教育",通过外部形象的直观性,在审美过程中运用体验的手段来培养人审美能力的教育方式。这种"美感"实施的过程和结束,应该始终与审美实施活动相关联。美感的全过程都是以情感为中心,并且受到心理和思维等多种因素影响,如想象、知觉、感觉等因素。

从学科概念范畴角度来看,美育的定位是值得商榷的。美育不只是审美方面的教育,美育具有"艺术"和"教育"两种学科范畴。从艺术范畴来看,美育是通过事物美的外在来激发审美者的情感,在审美活动中获得审美体验,使其能够开阔视野、陶冶情操,具有发现美、感受美和创造美的能力。豪恩在《心理原理的教育学》中解释:"美育的定义是培养美的趣味,发展一切存在美的感觉,使之具有美的享受、批判的鉴赏,有时还能创造美,为艺术的制造者。"[①]这里对美育的理解多是从艺术的角度来定位,主要为了艺术欣赏、美学知识、美学能力等方面的培养,次要是人的感性发展,将美育等同于艺术教育,这种等号式的理解确实失之偏颇。

① 徐恒醇:《教育书简导读》,四川教育出版社2002年版,第24-145页。

对于美育中"美"的理解是多种的。首先,"美"可以代表"美的事物"。任何美育都需要美的客观事物,这个"美的事物"是具有审美属性的艺术作品、自然产物、现象等,它只是美育过程中的审美对象,一个带有审美者感情、思想、意识的载体和虚幻符号,而不是美育的主体。其次,"美"可以代表"美的情绪"。美育可以给人带来美的刺激和精神上的愉悦,这是事物给主体带来情绪的变化。当人们看到精美的画卷时,他们会关联自己已知经验,不由自主地沉浸在画作中,使自己心情放松、陶醉其中,从而达到审美娱乐和陶冶情操的效果。这些"艺术性"和"审美性"的体现不过是美育浅层次的过程,而不是美育的最终目的。"美育"既应该包含在美学知识、审美感受和审美能力的艺术范畴中,还应该包含在教书树人的教育范畴中。美育正是通过美的过程,在轻松愉快的氛围中潜移默化地寻求真理、增长智慧、传播美德,最终促进人的意、情、智的全面发展。美育中"教育性"应该是最终目标,美的客体、美的过程、美的方法和美的塑造等内容,都只是美育的一种手段和过程,其最终追求是以"主体人的教育"为目标。美育通过"美"和"教"的过程,达到其身体、品质、情感、思想、能力等方面的全面提升,从而起到育人的作用。

二、舞蹈美育

(一)舞蹈美育的实质

舞蹈美育是以人的身体为中介,通过肢体所呈现的外在造型、姿态和运动过程的直观表象,来呈现人的感官愉悦和传达思想感情,提升人们发现美、欣赏美、创造美的能力,让人感受生活的活力和生命的力量,使人成为一个鲜活的人,最终找回人本真的价值。舞蹈美育无论对于幼儿、少儿、青年、中年还是老年,都具有多重性的育人功能,它兼有舞蹈学、教育学、美学等多门学科的特性。从字面上来看,舞蹈美育主要是"舞蹈"和"教育"两类跨领域的结合,那么舞蹈美育与其他教育形式相比到底有什么独特之处呢?这一问题的答案有助于弄清舞蹈美育的本质。

一方面,舞蹈美育具有舞蹈的本质。舞蹈的本质就是身体的运用,虽然身体作为语言学中的非语言系统,但身体作为特殊的"语言"系统,同样拥有信息传递、交换作用。舞蹈运用身体动作和状态,承担着日常生活的信息交流,以及

人类文化之间的传递。就如梅洛·庞蒂所说:"身体通过生命所必需的行动呈现出一种新的意义核心,这真切地体现在像舞蹈这样的习惯性运动行为之中。有时,身体的自然手段最终难以获得所需的意义,这时它就必须为自己制造出一种工具,并借此在自己的周围设计出一个文化世界。"①舞蹈是一种表现型艺术,人的身体是舞蹈的主要工具,而这也是对人类生命进行的一种展现。身体本真是人生命的载体,它具有传达信息、呈现思想的功能,这种功能不是创造出来的,而是当人受到外界的感官刺激时,身体给予的一定的反馈,充当了内在心理和外在世界链接的媒介。舞蹈动作表达了人类自身的精神、情绪和智慧,展现了生命自身的目的。其次,身体作为舞蹈的主体和客体,也是对特殊文化的体现。这种身体的体现性使得身体不但可以自然地展现个体生命的感情、性格、状态、意识等形态,还可以呈现个体所处的特殊文化世界。如舞蹈中的身体集中体现了个体所处的时代文化、社会文化、国家文化、民族文化、阶级文化等。

另一方面,舞蹈美育具有教育的本质。教育的本质是帮助受教育者认识真实的自己和挖掘内在潜质,使之成为有道德感、责任心,能够独立思考,并能为社会作出积极贡献的合格公民。而舞蹈美育作为教育中的一种形式,除了具有教育本质的一般特性,还拥有舞蹈教育特殊的本质。舞蹈审美作为一种普及性的舞蹈教育,它是服务于大多数教育者的,教育的范围比较广,它是在舞蹈审美和学习过程中,使受教育者拥有一颗善于发现美的眼睛,捕捉到无数美好的瞬间,深刻了解舞蹈美的本质,通过舞蹈这个介质能更加深刻和全面地感知世界,让人们对生活保持积极开放的心态。与此同时,舞蹈教育是人们为提高受教育者舞蹈鉴赏能力、创造能力和文化素养,以及培养全面发展的人为目标。舞蹈教育的培养与其他教育不同,它拥有"润物细无声"的影响。舞蹈教育是在耳濡目染的过程中,引导人们去认识和发展自己的潜能,使人能够从感性感官提升到理性思维之中,让人能够成为真正的"人",从特殊的视角去审视生命和社会,最终释放天性,获得自由。

综上所述,舞蹈美育是舞蹈和美育的有机结合体,既能把舞蹈作为载体对人们生活进行美好的艺术展现,还能帮助人们在欣赏舞蹈之美的同时寓教于

① [法]莫里斯·梅洛-庞蒂著,姜志辉译:《知觉现象学》,商务印书馆2001年版,第44页。

乐,提高和丰富人们在生活中的审美能力。舞蹈美育必须遵循审美教育的规律和特点,舞蹈美育中"舞蹈"知识和技能掌握的目标,并非舞蹈美育的最终目标,只是舞蹈变成教育过程之中的一种手段和工具。舞蹈成为教育潜移默化的手段,通过欣赏舞蹈、表演舞蹈、创编舞蹈达到人格培养的目的,并塑造全面发展的人。总之,舞蹈是舞蹈美育的手段,审美教育是舞蹈美育的目标。

(二)舞蹈美育的特征

舞蹈美育除了有它不同于其他舞蹈或教育的本质以外,还有由它的本质所带来的不同于其他教育形式的特征。一般教育在对受教育者进行教育时,都具有一定规训性的强制灌输,以此尽可能地达到教育的目标,在此过程中,受教育者始终处于被动地位。然而舞蹈美育却截然不同,它作为教育活动中的一类,通过舞蹈具象表现,建立鲜明的形象、特殊的美感,让人们浸泡在美的轻松氛围之中,从审美的角度帮助人们挖掘舞蹈内容所折射的内在哲理、自然和社会,在潜移默化地感染受教育者,使其逐步构建高尚的人格和美好的品质,使之健康全面地发展。舞蹈美育主要有以下三方面特征:

1.动作性

舞蹈美育是以直观的人体动作为载体,通过对受教育者美的训练来完成教育。舞蹈美育可以通过舞蹈动作的训练来进行教育,使得受教育者从中能够亲自参加动作性的训练,发掘身体作为艺术手段的潜能,增强身体各部位的灵活敏锐性,培养人对各种事物的感受力,提高人的思维能力和发展智力。舞蹈动作性是舞蹈美育区别于其他教育的特征,舞蹈动作主要分为表现性、说明性和连接性动作,它们在舞蹈中具有不同的作用和功能,舞蹈中表现性动作可以通过舞蹈动作来刻画人物的性格、体现人的思想、抒发人的情感等;舞蹈中说明性动作能准确和明显地对事物进行描绘,如呈现具体的内容和人物表现的目的,这类动作具有再现性和虚拟性相结合的特点;舞蹈中连接性动作,也称为装饰性动作,这类动作在舞蹈中没有具体的含义,只起到动作之间衔接、陪衬和装饰的作用。这些舞蹈动作组成了舞蹈形象和舞蹈作品,对于舞蹈形象的塑造、作品情节的展现、思想情感的表达和舞蹈主体的强调等具有主导作用。与此同时,通过这些舞蹈动作能使得受教育者在审美过程中产生强烈的情感共鸣,利用艺术感化力去影响受教育者。

2. 情感性

舞蹈美育的情感性是由美的形象所引起的，舞蹈作为美育过程的特殊材料，以动作、形象、构图等各种美的显现来激发人们心理上美的感受，使欣赏者体味舞蹈作品中的思想感情，从而在情感的陶冶中产生情感共鸣，并在潜移默化的影响下抒发情感、净化心灵，改变欣赏者的人生态度，自觉或不自觉地受到情感教化。因此，舞蹈美育具有情感熏陶、陶冶心灵、怡情养性的特征。美育的情感性主要产生两方面的影响：

第一，角色代入。在面对舞蹈审美活动时，人们全身心地沉浸在舞蹈所营造的氛围之中，这时会获得情感上的满足、喜悦和快感。舞蹈美育的过程，就如恋爱的过程，欣赏者会不由自主地角色代入，在角色的虚幻营造中，使得他们一直处在丰富的情感状态和喜怒哀乐的情感波动中，这种情感性使得欣赏者拥有一种精神满足和情感享受。

第二，精神享受。舞蹈从人类出现乃至在人类整个历史发展长河中，都担负着表达人类思想情感的作用，不同造型、动作都分别代表着不同的情绪和状态。在原始社会，许多遗留的文物上的舞蹈图案，都一定程度上表达了某些情感。因此，舞蹈美育就是一种人们自我感受和表达的过程，通过舞蹈的美展示了和谐、圆满、纯洁、高尚等品质，体现了人们超出观念的自由性，这不只是生理的快感，还是精神世界的一种享受，舞蹈感性形象和美育的过程给人带来精神上的自由性和喜悦性，升华到一个真善美的境界，一种能够使人更加高尚、更加美丽、更加纯洁的精神境界。

3. 愉悦性

舞蹈美育以舞蹈的魅力吸引审美者，使得审美者在审美过程之中常常处于一种自主和喜悦的精神状态，从而获得极大的审美愉悦感。审美者的愉悦性和审美活动的愉悦性是获得愉悦性的重要因素。这里的愉悦性不仅指舞蹈美育给人带来的快乐，还指通过舞蹈美育给人感官带来刺激，并产生悲伤、痛苦、开心、愉快的情感，让人获得情感的享受和体味。舞蹈审美者的愉悦性主要具有三个阶段：

第一，感官审美。当舞蹈展示时，人们可以看到优美的肢体动作，听到悦耳的旋律和节奏，视觉、听觉等感觉器官接受到一定的外在刺激，得到了感官的满足和体验。例如，现代舞蹈《最疼爱我的人去了》，舞者运用跪地前行的动作表

达自己对亲人逝去无可奈何的感觉；舞者使用连续的大踢腿和大跳表现自己对于亲人逝去的痛苦之情，以及不肯接受亲人逝去的复杂情绪。当欣赏者看到舞者的动作，听到感伤的音乐，欣赏者随着舞者的传达，所有的感官会得到刺激，获得充分的情绪体验。

第二，心理共鸣。在感官愉悦性的基础上，结合舞蹈主题、舞蹈内容和舞蹈核心，人们的认知、情感、想象等心理会产生波动，从而能够感受舞蹈内在含义，获得情感享受。在舞蹈《最疼爱我的人去了》中，舞者的跪地前行、圆场步、大踢腿、大跳等舞蹈动作，不仅让观赏者在观看舞蹈作品时得到视觉、听觉等感官感受，还使得观赏者与舞者一同出现无奈、悲伤、痛苦等情感的体验。

第三，思考感悟。通过舞蹈美育活动使审美者获得最高层次的精神满足，深入舞蹈作品内部体味内在含义和情感，使得审美者从感性和理性相互交融状态升华到思想的高度，让人们产生人生感悟，获得心灵净化，得到思想批判，进而产生舞蹈美育的愉悦性，回归为最纯真的人。在舞蹈《最疼爱我的人去了》中，观赏者在得到情感享受之后，人们感受到舞蹈作品丰富的情感、编导渗透的深刻内涵，通过舞蹈美育过程挖掘这个舞蹈作品的内在含义，使观赏者从舞蹈作品的外在感情上升到对"人生命的尊敬"和"亲情的重新审视"，去审视人和人、人和世界的关系，去思考生命的价值。

第二节　舞蹈美育的历史回顾

舞蹈作为所有艺术门类中最古老的艺术，它的本体就是对生命最直接、最实质、最强烈，而又最充足的阐释。古人云："咏歌之不足，不知手之舞之，足之蹈之。盖乐心内发，感物而动，不知手足自运，欢之至也。此舞之所由起也。"这段话就是对舞蹈本体的最好解释。舞蹈美育作为中国古老的艺术形式，它的雏形远远早于我们目前的考古发现和历史记载。随着社会的发展和历史的变革，这种雏形演变为纪功舞蹈与祭祀舞蹈，成为统治者维持等级制度的工具。但是无论作为祭祀、宴享来讲，还是作为统治者的政治工具来说，舞蹈美育都以其自身独特的韵味、审美取向、传统特点在中国审美文化大餐中占有一席之位。要想透彻地解剖中国舞蹈美育的审美特点和艺术境界，就绝对不能离开我国历

史这片沃土。

一、我国舞蹈美育历史溯源

(一) 原始社会时期

在原始社会中,舞蹈覆盖到教育、劳动、祭祀、捕猎、性爱、歌功颂德等几乎全部生活领域。由于原始社会时期人们认知的局限,对于自身的生老病死和许多自然现象,形成了一种神秘而朦胧的意识,原始宗教也由此诞生。这一阶段的舞蹈动作多是直接模拟或显现劳动的过程,当时的人们认为某些动物或自然物与自己有一定的血缘关系,于是便把它们当作自己的祖先或自己氏族的徽号。人们常装扮和模仿某种动物的动作,认为这样可以帮助自己获得猎物或实现特定愿望。如此一来,舞蹈便拥有了无穷的力量,舞蹈审美或舞蹈创造并不是跳舞的主要目的,这时的舞蹈具有强烈的功利性目的,舞蹈成了原始社会先民的一种"精神符号"。如大兴安岭密林中的鄂温克族把熊视作氏族的图腾,一般是严格禁止捕杀和食用本族图腾的,就算不得不捕食也要进行一整套复杂的仪式。此外,最初在没有语言的时候,舞蹈动作便成为人与人之间沟通和交流的工具,人们在捕猎和劳动过程中运用肢体动作及简单的发音作为语音来表达自己的意思、思想。在闲暇之余,有经验的人也会通过舞蹈动作向其他人传授抗击野兽、获得食物的经验。这时最初的舞蹈美育雏形便产生了,但此时"美"的判断完全出于实用性需要的考虑,更多具有教育传承性目的。

倘若说,原始社会中巫术祭祀舞蹈或图腾崇拜舞蹈是人们"无意识"中传承下来的舞蹈,那么,作为纪功舞蹈或宫廷舞蹈则一定是帝王维持统治稳定的自觉主动行为。"当进入阶级社会,形成了中国古代乐舞的一种思想,叫'乐与政通'"。[①] 我国的古籍中记载了许多远古神话传说,也是伴随着各自的纪功舞蹈开始的,如《荒乐》所纪念的乃是伏羲氏教人结网捕鱼的功绩,《扶犁》所纪念的乃是神农氏发明农具、教人耕种的功绩等。帝王通过类似纪功舞蹈来构建社会文化,通过美育作用来维持其等级制度和思想的统一。《吕氏春秋·古乐》曾记载:"昔阴康之始,阴多滞伏而湛积,水道雍塞,不行其原,民气郁阏而滞

① 彭松,于平:《中国古代舞蹈史纲》,浙江美术学院出版社1991年版,第15页。

著,筋骨瑟缩不达,故作为舞以宣导之。"上文中所介绍的舞被称为《大舞》,它所表达的乃是阴康氏教人舞蹈,以达到强身健体的功效。《大舞》本质属于一种运动形式,通过舞蹈肢体的动态运动,达到活动筋骨、疏通经络、暴汗排湿的功效,这一点也体现出舞蹈最初也被作为一种保持身体健康的手段。

原始社会的生活为原始舞蹈提供了最基本的内容,也形成了本时期舞蹈美育的独特特征。

首先,具有强烈的功利性。从原始社会起,人类就已经开始相关的审美活动,只是此时舞蹈的目的不是审美,而是出于实用性,是以人类生存发展为目标的行为。原始舞蹈美育大多是出于生产劳动、求偶繁殖、运动身体、祭祀和战争等原因,主要模仿初民们生活方面的内容,以及体现他们的思想感情、祈望和追求。如祀高禖是为求子而进行的祭祀鬼神的舞蹈活动,雩祭是为求雨而进行的巫术仪式舞蹈等。无论哪种舞蹈形式,人们的基本出发点都是通过舞蹈的实用功能来维持自身的生存与发展。当时的舞蹈中人们常常会把食用后猎物剩余的兽皮、羽毛、牙齿、骨头等材料作为自己身上的装饰品,不过佩戴饰品主要目的不是为了美,而是用尽量多的装饰品来显示自己能够捕获猎物的数量,最终透露出本人的勇气、力量和技能。

其次,舞蹈美育是原始社会教育的重要手段。舞蹈是一种带有强烈的情感、最直接最纯粹的具有生命情调的表现形式,人们在生活中常常通过手舞足蹈的形式来释放愉悦、愁闷等内心的情绪,表达他们最激动的感情,交流内心的想法。可以说,原始舞蹈是原始社会人类在生存发展目标的刺激下进行的群体性活动。舞蹈美育活动几乎涉及劳动、猎捕、战争、祭祀、性爱等一切生活领域。如人们在战争前拿着武器根据一定的队形举行多次集体性舞蹈,这种战争舞蹈不是表演,更多的是一种军事演习。通过预先的演习使人们熟练军阵,借助整齐划一和刚强有力的舞蹈动作来激发参战人员的战斗斗志,提高战争获胜的概率。此外,无论哪一种类的原始舞蹈,舞蹈美育活动都具有一定的"教育"意义,人们要通过舞蹈的肢体动作来完成"教"这一行为。

(二)夏、商、周时期

美育作为思想、意识和行为的一种外向表现,势必会受到当时社会、经济、政治和文化的影响,特别会受到当时审美观念的主导。此时舞蹈并不是单独进

行表演的,让人们更多注意的是"乐舞"这一形式。乐舞并非是"舞蹈"和"音乐"的简单结合,它更多的是与更广泛的艺术形式综合在一起,其中包含舞蹈、歌曲、诗词、吹弹等多种艺术内容。因此,"乐舞"有着非常丰富的内涵,但是毋庸置疑的是舞蹈美育在乐舞教育中占有非常重要的位置。随着奴隶制的兴起,原始时期的实用性特征渐渐削弱,舞蹈、音乐、诗歌等艺术种类存在于生活的方方面面,舞蹈艺术的作用不只是表现在艺术方面,更重要的是存在于社会的政治和经济之中,演变为上层构建的服务工具,成为一部分人独有的娱乐活动和治世理国的手段。正是乐舞在整个生活和上层建筑中的重要位置,使得它必定成为夏商周时期美育的核心内容。

1.夏代

原始社会后期,人们掌握了更多的养殖和农业技术,生活物资越来越丰富,自然使得财富出现分配不均的状况。一部分人拥有了更多的生产资料成了奴隶主,另一部分占有较少财富的人逐渐成为奴隶,随着阶级的分划,我国古代第一个奴隶王朝——夏朝诞生了。当单纯的原始舞蹈转变为娱人活动和统治者的统治手段之时,这一时期的舞蹈美育也走向了酬神、娱人和教化民众的路径之中。为了更好地满足奴隶主的精神享受,对大众思想、精神的控制,以及歌功颂德的需求,从夏朝起乐舞被历代君王所重视,推动了舞蹈快速而大规模的发展,成为历代王朝重要的政治手段。《管子·轻重甲》中记载:"昔者桀之时,女乐三万,端噪(噪)晨,乐闻于三衢。"这个场景描述了乐舞表演者三万人之多,足以见得乐舞发展的盛况。在乐舞规模方面,为了扩大乐舞表演的人数,吸收许多人在宫中进行乐舞的教授和排演,形成了职业化的"乐舞者"。在乐舞技术方面,相传夏桀时对乐舞的审美追求是奇特不凡、奢靡壮观,大范围地搜罗别具一格的乐舞者,跳百里之舞,整个宫廷形成了乐舞之风,大大提高了乐舞者舞蹈的表演能力。

2.商代

商代是我国第二个奴隶制王朝,其社会发展较之夏代有了一定进步。从舞蹈发展的角度来看,舞蹈从综合性的艺术中分化出来,乐、舞、诗形成了各自的领域。在舞蹈的功能特征上具有更加鲜明的分流状态。中国舞蹈也走上娱人、娱神和教化的轨道。一方面,乐舞作为彰显统治者功德的工具,其中流传最广的是《大濩》。《大濩》又名《濩》或《大护》,它是为纪商汤求雨之功的乐舞。根

据《吕氏春秋》《淮南子》的记载:夏桀是一位昏庸残暴的君主,使得民众穷困潦倒、苦不堪言,商族首领汤即位后,起兵讨伐夏,夏溃败灭亡。汤建立商朝之后命大臣伊尹作《大濩》,宣扬汤伐桀灭夏建商之功绩。① 另一方面,舞蹈之于祭祀的功能得到强化。"桑林"原本是一种大型的祭祀活动。汤建立商朝之后,遭遇连年的旱灾,农作物颗粒无收,饿殍遍野。商汤仁德爱民甘愿牺牲自己,身祷桑山之林求上天赐雨,祭天祈祷时说,如果他一个人有过,就不要惩罚万民;如果万民有罪,就都算在他一个人身上。正当巫师准备点燃柴堆时,乌云密布大雨骤降,给大地带来了雨水,万民得到了收成。故该乐舞取名为《桑林》,又称《汤乐》。商朝的乐舞出现了一种新型的表演形式:舞者戴面具和使用工具而舞,现今出土的许多商朝祭祀品,就有不少用于舞蹈的青铜面具,舞蹈道具还有牛尾和武器,舞蹈一般都是用来祈祷和庆祝丰收的。

与此同时,商朝乐舞的重要特征是开始通过娱乐性来达到德礼教化的目的。商朝乐舞有了很大的发展,舞蹈的内容愈加丰富,形式更加多样,通过乐舞审美的过程,来强化人们内在的品德和本性,达到内心的意蕴,而最终形成外在的对礼仪和制度的遵守。《大濩》既是纪功舞蹈,又是教化贵族子弟的舞蹈。如《晋书·律历上》所描述:"是以闻其宫声,使人温良而宽大;闻其商声,使方廉而好义;闻其角声,使人恻隐而仁爱……"审美感受不但使情感产生了变化,而且可以达到德性教化的作用。

3.周代

周代时,随着生产力的提升和文明程度的进步,中国的文化逐渐从感性化走向了理性化,礼乐由夏代的敬拜神灵而逐渐"在西周开始定型成比较稳定的精神气质",从而进入了道德理性阶段。具体来讲,这一阶段体现出人文理性精神化的礼乐文化。概括来讲"夏朝以前可称为巫觋时代,商朝可称为是祭祀时代,而周朝可称为礼乐时代"。② 西周为了巩固政权,运用"礼"来划分身份等级和社会规章,形成最终的等级制度。同时,利用"乐"的审美和教育功能来教化民众,缓和社会各个阶层之间的矛盾。"乐"居于礼乐文化的辅助地位,其实质是以实现"礼"为最终目标,其旨在通过乐舞的艺术形式,来规范人们外在的

① 朱浒:《中国风化图史 2 先秦卷》,吉林摄影出版社 2001 年版,第 336 页。
② 陈来:《古代宗教与伦理——儒家思想的根源》,三联书店 1996 年版,第 16 页。

行为,感化人们的心灵和协调人际关系。

乐舞作为周礼的重要内容,广泛涉及政治、教育、交流、军事等社会的方方面面,担负着宗教祭祀、表演享乐、歌功颂德、礼乐教化的作用,成为统治者管理的一种柔性手段。正因为"礼乐治天下"思想的盛行,使得这一时期的乐舞形式、内容和技巧已发展得十分丰富。纪功舞蹈有纪周武王讨伐商纣之功的乐舞《大武》;巫术祭祀舞蹈主要有祈祷神灵赐福的《巫舞》、祭祀与农业有关的诸神的《蜡祭》、驱逐鬼和疫的《傩祭》。"周代集中整理了前代代表性的乐舞《云门》《大章》《大韶》等,加上本朝的纪功乐舞而成'六大舞'"。① 它由大司乐主管,当时主要作为了解历史文化、增强民族共同意识的教育内容。这一时期还形成了西周祭祀性舞蹈"六小舞",由执鸟羽的《羽舞》、执盾牌的《干舞》、执牛尾的《旄舞》、执五彩鸟羽饰《皇舞》等组成的小型乐舞,则由乐师进行教授,通过塑造美丽、锻炼筋骨,来强健体魄和塑造良好的气质。

"六大舞"和"六小舞"是乐舞教育的必学内容,主要用于贵族子弟的培育和祭祀仪式等,乐舞教育拥有严格的规章制度,如何种身份学习什么样的舞蹈、什么年龄掌握什么舞蹈、由何人教授、学习期间的奖惩等。"与此同时,西周时期乐舞的表演内容、舞蹈动作、妆造和道具使用更加多元、美观、典雅,'乐'更加受到重视,乐舞审美也从神秘古朴的通灵氛围演变为以雅致情调来熏陶和劝化人。"②西周的乐教是德、智、体、美为一体的美育。首先,通过乐舞中"舞"的锻炼,来塑造灵活协调、遒劲雄健的体魄,培养庄重威严、端庄典雅的仪表仪态。其次,通过乐舞规范化的过程,来增强等级观念和意识,熏陶其遵守等级制度。同时,乐舞对历代帝王的歌功颂德,可以树立模范榜样,提高贵族子弟们的道德品质水平。最后,通过乐舞的审美过程,满足他们自身的审美需要,使他们精神上感到愉悦,引领他们达到美的精神境界。"总之,周朝舞蹈美育的最终目的是为周朝王宫培养全面发展的优秀人才。"③

① 王克芬:《中国舞蹈发展史》,上海人民出版社2004年第9版,第37页。
② 梅寒:《西周礼乐制度中的音乐教育及其反思精神》,《宁波广播电视大学学报》2008年第10期,第96-98+128页。
③ 郑慧慧:《人体律动美育》,上海教育出版社2000年版,第5页。

(三)汉代

经过东周数百年的分裂,秦王朝最终统一中国,但短暂的秦王朝很快被汉王朝所取代。汉代在中国历史上极具代表性,具有承前启后的重要作用。在约400年的统治期内,汉代给舞蹈创造了飞跃发展的基础,汉代经济和国力的迅猛发展、丝绸之路的开辟,使得中外乐舞文化交流频繁,为汉代文化和异域文化的碰撞、交融提供了可能性,使之成为中国古代舞蹈史中的璀璨时代。在表演形式方面,汉代舞蹈吸收了春秋战国时的审美特质,讲求舞蹈轻盈之美,又继承了战国"楚舞"民间舞蹈的基调,表演以折腰、舞袖为特征。同时,由于对异域文化的吸收,汉乐舞兼有强劲雄健和优美柔曼之美感。除此之外,舞蹈在发展中,也形成了具有汉代标志的审美特征:

第一,抒情性与技巧性增强。最具代表性的是《盘鼓舞》,傅毅的《舞赋》中描写了该舞蹈。从文中得知,舞者在盘鼓上踏盘踏鼓而舞,运用大量高超的杂技技巧,扩大了身体的表现力,表达了真挚的情感,营造出鲜明的舞蹈意象。这种舞蹈与杂技的巧妙结合,形成我国古典舞蹈的一种风格。

第二,具有娱乐性、趣味性,突出神仙幻想的艺术主题,最具代表性的是"百戏"。百戏是由舞蹈、音乐、武术、杂技、幻术等组成的综合性表演形式,其中《总会仙唱》较著名。它以模拟动物情态,勾勒出人兽同乐、仙凡杂处的幻境,表现了汉代人对于人生永恒的渴望。

第三,成为情感交流的手段。"以舞相属"就是带有礼节性质的舞蹈,类似于儿童"找朋友"的游戏。它是指一人自舞,以舞相属于他人,他人继续起舞作为酬答,然后相属另一人的循环过程;如被属之人不起舞为报,则被认为个体价值没有得到承认。"这个舞蹈强化了具体表现,加强了人们的联系和往来。"[1]

汉代乐舞在表演内容、表演形式、管理机构及演出规模等方面虽继承了秦代乐舞的特点,但在思想方面却与秦代有着截然不同的地方。其一,就是沉寂许久的民间艺术走上历史舞台,民间舞蹈得到了蓬勃发展,特别是表演性舞蹈有了革新性的进展。其二,"乐舞"已经摆脱固定的捆绑形式,形成或分或合的珠联组成模式,其各自都拥有着"礼乐"歌功颂德的作用,即"乐"主要用以宣传

[1] 牛晓牧,杨露:《舞蹈基础》,西北大学出版社2015年版,第16—17页。

品德,"舞"主要用来歌颂功绩,两者相互结合才能真正显示出历代君王的功绩和威望。倘若缺少"乐"的参与,将不能宣扬历代君主的贤德之面;倘若缺少"舞"的展现,将无法展示历代君主的丰功伟绩。虽然汉代乐舞有了更多的表现形式,但仍以"乐舞"相互结合为主,在内容方面仍以"礼乐"相互补充。总而言之,这一时期的乐舞具有优美、矫健、粗犷的审美特征,以及封建社会上升时期的那种生机勃勃、意气昂扬的精神内核,通过乐舞的美育来颂扬历代君王的明德与造福黎民的功绩,以此来教化贵族子弟,明示世人。

(四)唐代

经济基础决定上层建筑,同样经济基础也决定了艺术的兴衰。繁荣的社会环境和开明的治国方略必然会促进艺术的巨大发展。唐朝统一国家,扩大疆域,并采取了一系列发展生产的措施,促进经济贸易往来,这些有利的条件为国家积蓄了雄厚的实力,使得它在政治、经济、外交、文化等方面都取得了较高的成就,成为中国历史上国力最为强盛的朝代之一,被称为"大唐盛世"。唐代吸取了秦朝"焚书坑儒"和隋朝皇帝骄奢淫逸、深闭固拒等教训,实行了一种开放性的统治政策,允许儒、释、道三家学派并存,唐初统治者也基本做到了勤政爱民、招贤纳才、休养生息、励精图治。这一切使得唐代出现了"贞观之治"和"开元盛世"两个辉煌时期,把唐代推上了中国封建社会发展的顶峰,这一时期无论是社会政治,还是艺术都为后代留下了宝贵的财富。

在社会政治、经济方面,政局统一稳定,对外开拓疆土,经济繁荣昌盛,人民生活安居乐业等,为艺术的发展创造了先决条件。欧阳予倩先生在《唐代舞蹈》中指出,"西周、西汉和唐代形成了舞蹈艺术发展的三个高峰,而唐代达到了历史上的顶峰"。他认为"唐代舞蹈集周、汉、魏晋、南北朝以来舞蹈艺术之大成,并有很大的发展,宋代的乐舞,绝大部分继承唐制"。同时,唐朝宗教政策的宽容,使得佛教和道教都有了较大发展。释道的色彩为艺术构建了缥缈的想象空间,使得众多舞蹈作品以神话为主题,创造轻盈、飘逸的人物形象,营造虚无缥缈的意境。唐代的舞蹈艺术以雍容华贵、典范性成为中国舞蹈史上一颗璀璨的明珠。

在文化、艺术方面,它们不但引用了先前朝代的经典,还政策性支持各国之间进行广泛的文化、艺术交流,向其传播乐舞艺术和唐代文化,各国的留学生也

会来到中国学习中国文化,这使得日本、韩国等国家都受到巨大的影响,时至今日我们都还能从日本和韩国的文化中看到唐代文化的踪迹。与此同时,唐代在交流中也广泛吸收了优秀的民族文化和外来文化。例如,唐代宫廷的《十部乐》,只有《燕乐》一部是唐代新作,《燕乐》以歌功颂德、祝福唐代兴盛为主要内容;《清乐》是继承南朝旧的音乐;其他的《西凉乐》《天竺乐》《高丽乐》等八部乐都是外来舞蹈文化的产物。这些充分显示了唐代文化的继承性、兼容性、开放性等特征,同时也说明了唐代舞蹈已经受到多重文化的深刻影响,并且达到相互融合的效果。除此之外,唐代的乐舞总括起来主要有以下几部分:

第一,"歌舞大曲",是舞蹈、音乐、器乐三者相结合的多段大型歌舞曲。最为著名的是《霓裳羽衣舞》,运用腰的律动,以飘逸、曼妙的舞姿,刚柔强弱的变化对比,塑造了一个完美的仙女形象,营造了一个朦胧的仙境,充分体现了神仙思想。《霓裳羽衣舞》属于宫廷乐舞,只限于王公贵族进行欣赏,民间并未有大规模的学习机会,但由于唐代开放的文化教育氛围,乐舞教育也走向了民间。"唐代出现了集乐、舞与诗三者为一体的发展态势,首先,唐代一些诗人把诗歌当成传播工具,对乐舞进行传播,如白居易的《霓裳羽衣舞歌》就详细描写了此乐舞。其次,白居易和元稹等一些精通乐舞、音律之人将此舞的曲子带入民间进行表演、教授。"①唐代这种高度普及性的乐舞教育形成了"以舞为荣"的氛围,推动了唐朝乐舞之盛,上至宫廷贵族、官员、乐舞人,下至民间百姓、艺人,"善舞"之风风靡一时。

第二,《十部乐》用于仪式典礼,来显示王朝的威严,不能作为一般的宴享娱乐使用。它是在隋代乐舞《九部乐》的基础上增删而成的。除了《燕乐》和《清乐》是前代宫廷舞蹈的继承,属于汉族乐舞,其余八部都是来自兄弟民族与外国的乐舞,如《天竺乐》是古印度的乐舞,带有浓郁的宗教色彩和独特的印度风格;《高丽乐》是古朝鲜的乐舞,具有"极长其袖"的特点。唐代对各民族和外域地区舞蹈文化的吸收,使得各地区的艺术名家汇聚唐朝,促进唐代乐舞兼容了世界各类舞蹈的风格和形式,对唐代乐舞教育内容的多元化产生了深远的影响。

第三,《坐部伎》《立部伎》是礼仪性的乐舞。它们以《燕乐》为基础,吸收

① 李辉辉:《唐代乐舞教育刍论》,山东艺术学院 2020 年硕士学位论文,第 12 页。

了周边各民族和外国的乐舞，具有深刻的思想教育目的。《坐部伎》具有规模较小、典丽精工、细致幽雅等特点，而《立部伎》则相反。《破阵乐》是《立部伎》中最有名的乐舞，它是唐太宗在乐曲《秦王破阵乐》的启发下创编的，《通典》卷一百四十六中记载破阵乐舞图："左圆右方，先偏后伍，鱼丽鹅鹳，箕张翼舒，交错屈伸，首尾回互，以象战陈之形。"①这个乐舞属于武舞，表演按战斗列阵来设计，具有"置阵布势"的特点，场面壮观，以声势胜精美，后被传至印度、日本等国，该舞主要宣扬唐太宗英勇破敌、励精图治、平天下的丰功伟绩。贞观六年（公元632年），唐太宗命起居郎吕才为太宗亲自所作的一首文舞配曲，取名《庆善乐》，宣扬太宗以礼乐教化来治理国家的功德。

第四，按风格特点划分的健舞、软舞，它们技艺性高，技巧难以掌握，表演难度大。健舞洒脱刚健、热情爽朗，以《剑器》最为著名，唐代舞伎公孙大娘即以此舞著称。软舞温婉典雅、曼妙柔媚，以《绿腰》最为著名，它体现了传统舞蹈轻柔的风格特征，以及运腰和舞袖的技艺。唐代在乐舞人培养中讲究艺术的细节性，注重技术技巧的培养，在严格的唐代乐舞标准和考核体系中，提高了乐舞作品的艺术观赏性，增强了乐舞表演者的感情抒发，提升了乐舞人的技艺水平。

唐代统治者们大力倡导乐舞表演，很好地把握了舞、乐、情三者的关系和目的，巧妙地运用乐舞来渲染"情"的表达，让民众潜移默化地接受乐舞的思想政治教育，最终以此来达到"政通"的目的。唐代乐舞教育的快速发展离不开唐代乐舞机构的完备，它们不仅承担宫廷的常规表演，还负责培养乐舞人员和传习乐舞的功能，也担负着管理乐舞的职能。各个机构具有明确的职能和制度，唐代乐舞机构包括太常寺、教坊、梨园等，其中职掌宫廷宴飨、祭祀和表演的乐舞机构是太常寺，它是乐舞教育的最高机构，其下设的太乐署是进行乐舞教育与表演管理的主要机构。唐代乐舞教育有着极其严格的考核制度和细致的考核条款，乐舞传授者要掌握一定数量的乐舞和高级别的乐舞技艺，并培养出合乎标准的舞者，才能拥有资格和级别。同时，乐舞学习者只有经过刻苦的训练和严苛的考核才能成为真正的宫廷乐舞艺人。综上所述，唐代乐舞教育无论从内容、形式、机构和制度，都愈加趋于成熟，也推动了唐代乐舞教育的发展与传承，成为唐代乐舞发展和鼎盛的推动力。

① 袁禾：《十通乐舞典章集萃》，文化艺术出版社2021年版，第178页。

(五)宋、元、明、清时期

宋、元、明、清时期是舞蹈史上又一个发展阶段。一方面,封建礼教对人民的控制加强,人民的思想受到众多束缚,艺术创作失去了自由的生机。国力的严重削弱使得汉族与其他民族的文化交流变弱,艺人也纷纷流落民间。另一方面,城市经济趋向繁荣,世俗文化开始兴盛,民间舞蹈得到极大的发展,其内容表现人物故事情节,表现形式从单一的舞蹈种类走向综合化,并最终孕育了明清的戏曲舞蹈。

1.宋代

宋代延用前朝雅乐旧制,在太常寺设立太乐署、云韶部、教坊等乐舞管理与教育机构,对宫廷女乐进行乐舞教育。宫廷舞蹈最具代表性的是"队舞",它以唐的"大曲"为基础结构,加上朗诵、诗歌,形成有固定表演程式的歌舞表演形式,具有"理趣性"和"雅化倾向"的特征。队舞教育中每个受教育者都有自己的名称和作用,"花心"作为独舞演员,主要进行独舞、唱词和对白的学习,需要在舞蹈表演中和"竹竿子"进行一问一答;"竹竿子"为领舞人,主要学习念词;"歌舞队"为队舞的群体角色,受教育对象较多,一般对其集中进行集体式教学,这些做法体现了乐舞教育的制度化发展。由于宋代的乐舞者都有明确的分工,能够根据自己舞蹈角色的不同而有针对性地进行学习,并且教学过程都具有固定的程序和严格的要求,推动了宋代舞蹈的快速发展。

宋代城市经济繁荣发展,市民文化促使民间对于舞蹈娱乐的需求大大提升,宋代民间出现了以勾栏瓦舍为主、酒坊茶馆为辅的商业化表演场所,一大批迫于生计的百姓从事乐舞表演,这也让更多人参与到乐舞教授或乐舞学习之中,使得民间产生了大量的"专业的乐舞艺人",民间乐舞教育也由此发展起来。同时,宋代供养艺伎的风气盛行,不少家伎、官伎、营伎等艺人活跃在民间,其中比较著名的有李师师、菊夫人等,这就极大地推动了宋代民间乐舞教育的开展。乐舞艺人为了解决生存问题而迎合观众的审美要求,不断增加新的内容、形式,并且把故事情节、诗歌朗诵、人物形象等元素加入其中,以增强舞蹈表演的吸引力,这些情况极大地促进了乐舞教育的内容朝综合化方向发展。宋代乐舞教育总体呈现出生存性、政治性和文化性的特点,宋代乐舞由以宫廷文化为主转变为市民娱乐文化高度发展。

2.元代

元代是蒙古族建立的政权,蒙古族是一个游牧民族,也是个善于歌舞的民族,其舞蹈体现了游牧民族豪放、粗犷的文化特色。在入主中原的过程中,蒙古族歌舞虽与大量的汉族歌舞文化相融合,但其宫廷乐舞也表现出独特的民族色彩。元代是多民族国家统一和巩固的时期,元代时,各民族舞蹈艺术相互学习和融合,而元代乐舞善于吸收其他民族的文化,形成了含有多民族舞蹈成分特点的元代宫廷乐舞。元代在统一的背景下,成为一个多信仰的朝代,蒙古族主要的信仰是萨满教,但统治者也对佛教、道教等其他教派进行保护,寺院经常会进行宗教舞蹈表演,这些舞蹈受到了蒙古族舞蹈的影响,也具有雄壮、剽悍的文化特点,这就使得元代的宫廷舞蹈带有十分鲜明的意象性,并具有浓厚的宗教色彩。由于寺院宗教表演的普遍开展,推动了元代宗教舞蹈教育的发展,至今仍保留了许多宗教舞蹈,如"查码"这种舞蹈形式。

元代统治者非常注重文化发展,元代教坊司的长官在品级上要高于唐、宋、明等朝代,管理俗乐的教坊司长官官阶能达到正三品,他们招募各地乐舞表演艺人并大力收集乐器、礼器等,《元史》记载"徙江南乐工八百家于京师",可以说乐器、乐工、乐舞艺人都被集中在元代的都城,这对元代乐舞表演技艺、教育和制度起到极大的提高作用。由于元代推行的民族等级制度,使得许多文人雅士迫不得已投入到戏曲之中。这一时期戏曲的兴起促进了元杂剧的快速发展,使得舞蹈从独立的表演变成戏曲的组成部分,走上了综合化、戏剧情节化的轨道。"元代戏曲舞蹈教学为了顺应元杂剧融入表演情节和人物思想展现的趋势,注重技艺能力的训练,其内容包含了许多方面,这样的教育方式提高了元代乐舞艺人的综合表演能力,增强了舞蹈表演的技艺水平"。[①]

3.明代

明代时,汉族恢复了对国家政权的掌握,宫廷舞蹈教育的主要内容回归到以汉族传统文化为主基调的舞蹈风格。虽然明代舞蹈秉承了汉代、唐代和宋代的宫廷乐舞之旧韵,未有亮眼的创新之处,但在舞蹈艺术史上也是不可或缺的一部分。明代舞蹈教育主要体现了三个方面的特点:

第一,明代舞蹈教育大力复兴汉族歌舞文化。明代一改元代的蒙古族舞蹈

[①] 钟祎洵:《中国古代舞蹈教育研究》,湖南师范大学出版社 2003 年版,第 33-46 页。

风格,沿袭汉族柔美曼丽的舞蹈教育风格,一些史料中表述了舞蹈表演时的风格。如潘之恒在《凤姝》中载:"出十二三女子四五人,扬眉举趾,极娥燕之飞扬;妙舞清歌,兼腊之宛丽。"①明代宫廷乐舞的《西施舞》颇为著名,《崇祯宫词》曰:"舞拍西施结束成,当筵为寿玉尊擎。莫言长袖娇无力,曾拂苏台一夜倾。"②另外,明代的刻画本比较流行,为我们展示了许多插入性戏曲舞蹈的表演图,图像展现了明代舞蹈飘逸温婉的风格特点。如刻画本《图绘宗彝》第一卷中的舞蹈袖,展现了一个袖子轻盈飘逸、飞动缠绕于身,身体扭腰转身、婀娜多姿、俏媚娇羞的舞者。

第二,明代戏曲舞蹈蓬勃发展。明代是舞蹈重新转变、重新定位阶段,宫廷乐舞表演逐渐没落,而民间的节日庆典、民俗活动舞蹈表演,由于清新、脱俗、无形式束缚等原因正在蓬勃生长,宫廷舞蹈和民间舞蹈为戏曲舞蹈的发展铺垫了基础,以舞蹈姿态塑造人物性格,通过舞蹈动作、姿态和面部表情来表现情节、内容。民间舞蹈还给戏曲舞蹈提供了源源不断的素材,戏曲舞蹈中各种舞蹈身段、舞蹈技巧,以及手里使用的刀、枪、扇子、剑、手绢等道具,都来源于民间舞蹈,这些表现人民现实生活的戏曲舞蹈能够满足观众的心理需要,得到了更多民众的欢迎。

第三,明代舞蹈理论的发展。明代是乐舞理论和舞蹈教育理论飞速发展的时期,出现了一大批具有划时代意义的关于乐舞理论的著作,张敉撰写的《舞志》是一部系统介绍中国古代舞蹈起源、发展、类型、表演、形态等多方面内容的著作;韩邦奇撰写的《苑洛志乐》是一部兼具乐谱、舞谱的著作,对舞姿、舞服、舞声、舞具等内容进行了理论化的阐述。最为著名的是朱载堉撰写的《律吕精义》,这部著作对中国乐舞艺术的理论和历史进行了深入探讨,如舞蹈的特点、舞蹈的作用、舞蹈的教育、历代舞蹈制度、舞蹈名称的转变等方面。他十分强调古乐舞的社会教化作用,以舞来树立纲常伦理、传统道德观念,从而能够达到"舞以达欢、舞以载道、舞以象和"的超前理念。

4.清代

清代时,原来的宫廷乐舞成为一种普通的娱乐方式,雅乐的仪式性符号名

① [明]潘之恒著,汪效倚辑注:《潘之恒曲话》,中国戏剧出版社1988年版,第60页。
② 袁禾:《中国宫廷舞蹈艺术 附二十五史"乐志"舞蹈章节集萃》,上海音乐出版社2004年版,第76页。

不符实,由于民族融合和民族舞蹈互相交融,使得宴乐、四夷乐等宫廷乐舞生机勃勃。在清代宫廷舞蹈的发展过程中,前期的宫廷舞蹈以传统的民族舞蹈形式为主,中后期宫廷舞蹈则在前期舞蹈风格的基础上夹杂了西方的乐舞形式,使之具有了独特、新颖的舞蹈风格特点。而随着封建王朝的覆灭,辉煌千年的宫廷舞蹈就此没落。

民间舞蹈在清代得到加速发展,主要分为灯彩、秧歌、面具等。如汉族地区的民间舞蹈秧歌,舞者手持扇子、手绢等道具,具有浓郁的乡土气息,舞蹈风格愈加纯真、热闹非凡。与此同时,清代戏曲舞蹈趋于成熟,歌舞艺术向戏曲靠拢的趋势大大加强了戏曲艺术中的舞蹈因素。这一时期舞蹈不再体现人体美的动态艺术,它融入戏曲、杂技、武术和宗教礼仪,成为展示故事情节、表现人物形象特征、表达内在思想感情的手段,成为戏曲表演的特有手段和程式,如戏曲《游园惊梦》中杜丽娘舞蹈动作优美,作品结构完整,成为戏曲和古典舞蹈的精品。艺术家们借助戏曲曲折的故事情节、复杂的人物情感、多元的表现形式等优势,使戏曲成为人民喜爱的艺术形式,舞蹈也在戏曲的发展中被保存下来,并且逐渐形成自己一套完整的舞蹈表演和训练体系。

二、我国舞蹈美育的现代转型

随着戏曲舞蹈的发展,宫廷舞蹈逐渐丧失了单独存在的意义,综合的戏曲舞蹈形式继承了传统舞蹈而存在;民间舞蹈沉寂在人民的生活和文化之中。从19世纪中叶开始,由于大工业生产和科学技术的发展,越来越多的人开始追求个性释放和自由自主,不再接受传统观念的束缚。"特别是进入20世纪之初,中国舞蹈美育进入了一个大变革的时代,西方文化传入我国,使得中西方文化产生了碰撞和融合,我国在这一时期主要产生了四种类型的舞蹈:艺术启蒙舞蹈、社会娱乐舞蹈、学堂美育舞蹈和民主革命舞蹈。这一时期的舞蹈具有从启蒙到革命的根本化变革,奠定了我国舞蹈美育的基调。"①

(一)晚清至中华人民共和国成立前

19世纪末,舞团、马戏团、电影等的传入,特别是归国人员的传播,使得外

① 仝妍:《民国时期(1912-1949)舞蹈发展的历史意义》,《北京舞蹈学院学报》2010年第4期,第56-62页。

来舞蹈文化迅速扩散,中国舞蹈美育也由此进入了吐故纳新、完善自身的新境地。进入 20 世纪,新学堂设立,学堂歌舞吸收外来舞蹈,创新了舞蹈美育;歌舞团体的建立也为新型歌舞艺术做出了努力,如中华歌舞团表演剧目《神仙妹妹》,明月歌舞团表演剧目《三蝴蝶》。

20 世纪 30 年代,吴晓邦从日本留学归来,在上海创办了"晓邦舞蹈研究所",开始传播现代舞,从而开创了中国现代舞的先河,为中国现代舞的发展作出了不可磨灭的贡献。其代表作品包括《傀儡》,以模拟的手法塑造了一个摇尾乞怜的走狗形象,揭露和讽刺了伪满洲国皇帝的卖国嘴脸;《送葬》根据肖邦乐曲创作而成,象征着行将灭亡的中国旧制度;《浦江之夜》表现了生活在半殖民地半封建社会的中国青年在苦难中的挣扎。吴晓邦以探索人生真谛的艺术理想,拉开了中国现代舞蹈的大幕。

20 世纪 30 年代,随着中国共产党领导的革命根据地的创立,新型的舞蹈形式"苏区歌舞"产生,它的内容具有革命思想性,许多都是对革命胜利之后美好生活的憧憬,极大地鼓舞了人们的斗志,代表作品有《红旗再起》《八月桂花遍地开》《国际歌舞》等。1937 年,日军发动了全面侵华战争,这一时期文艺宣传的主要任务是"抗日救国",如《陆海空军总动员舞》《红缨枪舞》《抗日舞》等。在战争中,著名教育家陶行知创办了重庆育才学校,与其他艺术家共同创作了一些民间舞和边疆舞蹈,育才学校成为校园舞蹈艺术活动中心。1947 年,东北民主联军总政治部宣传队建立了全军第一个专业舞蹈队,排演了大量表现解放军大反攻、大进军的舞蹈节目。

新中国成立前夕,中国戏曲艺术家为戏曲舞蹈教育作出了巨大的贡献,形成了一套完整的表演方法和程序,如梅兰芳《西施》中的羽舞,欧阳予倩《百花献寿》中的长绸舞,此外还有程砚秋、盖叫天等扩展了戏曲舞蹈艺术的表现空间。

(二) 中华人民共和国成立初期

中华人民共和国成立后,大力发展人民的新舞蹈,建设了专业化舞蹈美育队伍,开设舞蹈干部研究班,为中国舞蹈美育事业的发展培养了一大批业务骨干,并且对中国古代舞蹈、民族民间舞蹈,特别是对戏曲舞蹈进行了整理,吸收了传统武术、杂技等的动作特点,借鉴了欧洲古典芭蕾舞的训练特点,形成了一

整套具有中国民族特色的舞蹈动作体系与表演程式。这一时期艺术家排演的中国第一部大型民族舞剧《宝莲灯》公演成功，而后又推出了《小刀会》和《鱼美人》等舞剧。

中华人民共和国成立10周年之际，我国舞蹈工作者创作了大批舞蹈和舞剧作品，如上海实验歌剧舞剧院的《小刀会》，四川省凉山彝族自治州文工团创作演出的《快乐的罗索》等。一批优秀舞蹈编导及其代表作品产生，如黄伯寿的代表作《宝莲灯》，金明的代表作《孔雀舞》，李承祥的代表作《红色娘子军》等。粉碎"四人帮"以后，舞蹈艺术界解放思想，积极创作出优秀的舞蹈作品，如以敦煌舞为基础的舞剧《丝路花雨》，傣族舞剧《召树屯与楠木诺娜》，以古典舞和藏舞为基础的民族舞剧《文成公主》等。

（三）改革开放后的高速发展时期

改革开放后，我国舞蹈美育事业迅速发展，20世纪80年代起，舞蹈美育进入了繁荣发展时期，全国第一届单、双、三人舞蹈比赛在大连举办，参赛作品200多个，作品题材丰富、形象鲜明、表现多样，其中具有代表性的作品有《追鱼》《金山战鼓》《海浪》《水》等。1987年，第一届中国艺术节上也出现了不少精品舞蹈作品，有《编钟乐舞》《铜雀伎》《唐·吉诃德》以及优秀的军队舞蹈等。除以上比赛和演出外，一届届全国艺术院校"桃李杯"舞蹈比赛，更是完善了舞蹈教育体制，促进了舞蹈美育中的舞蹈教学和舞蹈创编。同时，我国台湾、香港等地的教育家和编导者也在舞蹈事业中奉献着自己的力量，特别是讲求自由、质朴的舞蹈风格的现代舞开拓者。

三、我国舞蹈美育的发展

现代的中国更加重视与世界各民族、各地区的文化交流，海外的华人、华裔舞蹈家不但给我们提供了国外舞蹈美育的发展前沿信息，提出了中肯的意见，还用自己的实际行动来发展我国的舞蹈美育事业，使我国在世界舞蹈界处于不可或缺的地位。随着时代的发展，舞蹈演出和美育在整个文化界拥有了愈加重要的地位。舞蹈频繁地出现于各个电视台的文艺晚会和各大院校的文艺汇演中，特别是2014年浙江卫视专业舞蹈评论节目《中国好舞蹈》的火爆，更说明了舞蹈美育的普及。

乐舞和民间舞蹈在中国的历史长河中以其自身的功能性和本体特点，在传统艺术文化中占有非常重要的一席。由于当时没有高科技的设备来进行记录和保存，大量乐舞在历史的发展中逐渐淡出人们的视线，许多甚至已经失传了。流传下来的舞蹈文化则是因祖祖辈辈一代代言传身教而传承至今的，但许多传承人对它们的起源、发展过程等不甚了解，再加上"传男不传女""不外传"等保守思想，这些都在无形中给舞蹈的传承和发展带来了巨大的困难。从2004年8月通过中国政府加入联合国教科文组织《保护非物质文化遗产公约》的决议起，社会各界纷纷献计献策去保护我们的民族遗产，这在很大程度上拯救了许多濒临失传的项目。

许多专业舞蹈者意识到中国舞蹈的根基，投身于舞蹈美育的开发与研究中，并将之作为自己舞蹈生涯的追求。这其中不得不提的是为中国舞蹈作出巨大贡献的孙颖老师，他穷尽毕生心血研究中国乐舞，只为发掘和复活中国自己的肢体文化与经典舞蹈文化。他从历史资料中总结了战国、两汉及唐代乐舞的特征、规律，建构了一套以汉唐乐舞为基础的古典舞蹈训练体系，并且还以乐舞资料为原型，成功编排了《铜雀伎》《踏歌》《楚腰》等作品。而著名舞蹈表演艺术家杨丽萍则从民族民间乐舞入手，对原生态的舞蹈进行保护和继承，并注意民族性的时代建构，展示给我们如《云南印象》《土地》《藏谜》等明显带有宗教色彩、祭祀风格的乐舞。还有就是台湾省著名舞蹈学家刘凤学博士对唐乐舞进行重建，并创作了一百多个舞蹈作品。与此同时，还有不计其数的舞蹈工作者都在为舞蹈美育的发展做出自己的努力。

除在舞蹈比赛上，各地区的舞蹈团体也以各自地区的优势资源为核心，深入挖掘、精心钻研中国传统舞蹈文化的内涵与特点，编排出众多美轮美奂的舞蹈作品。如陕西省歌舞剧院古典艺术团创作的《仿唐乐舞》。这部乐舞分为14个段落，其舞蹈部分有《白纻舞》《大傩舞》《霓裳羽衣舞》《柘枝舞》《剑器》《踏摇娘》《踏歌》等，这些都是唐代较为著名的乐舞作品。剧院演出团队先后走访了四十多个国家和地区，所到之处无不受到赞誉。中国东方演艺集团有限公司出品的《只此青绿》，以古典文学的叙事方式和传统艺术的当代表达方式，讲述了一位故宫青年穿越北宋，以展卷人的视角看《千里江山图》的故事，它将中华优秀传统文化、古典舞蹈与当代审美三者创新性地结合，传承了中华民族的精神，树立了舞蹈美所带来的文化自信氛围。除此之外，许多舞蹈美育工作者也

在为深入挖掘和发扬传统舞蹈而努力,他们将传统舞蹈与其他领域相结合,如游戏、绘本、绘画等,这种态势对中国舞蹈美育的发展起到了一定的推动作用。

中国当代舞蹈美育在表演和教育上广泛吸收了中国传统舞蹈素材和外来艺术素材的精髓,不拘一格地加以运用。它以优美的韵律和高超的技艺获得了国际比赛的广泛认可和好评,为当代中国舞蹈插上了美丽的翅膀。当代舞蹈美育追求鲜明的艺术形象和丰富的民族审美情趣,力求反映中国当代繁荣的社会生活和时代精神风貌,这些创新与发展为中国当代舞蹈美育起到了巨大的推动作用,也为中国舞蹈的发展翻开了新的篇章。

第二部分
陕西舞蹈美育的理论

　　进入21世纪，社会快速变革，面对新的机遇、新的环境、新的挑战，陕西舞蹈美育也背负着新的使命。如何发挥舞蹈美育最大的效用，为国家和社会培养人才，这是需要我们解决的问题。陕西舞蹈美育应该基于中国传统美育思想的源泉并汲取近现代美育的理论成果，在当今社会需求的基础之上构建符合当前社会背景的舞蹈美育理论体系，这是我们应该关注的主题。只有对陕西舞蹈美育的背景、内涵、功能、目的和原则等内容进行深入揭示，准确地把握其内在的科学理论，并在不断的实践中创新发展，使之形成体系，才能进一步解决陕西舞蹈美育现实运用的问题。

第三章 陕西舞蹈美育的背景

第一节 陕西舞蹈美育的理论背景

我国从西周就已经开始进行六艺(礼、乐、射、御、书、数)教育,其中"乐"作为美育的一种,能够将艺术教育与审美教育、道德教育高度地结合起来,体现出显著的"乐教"思想。之后经过历代儒学大家的推进,这一传统思想成为我国古代美育的主流,在我国古代教育体系中占有极其重要的地位。我国近现代美育思想始于19世纪末20世纪初。当时的有识之士认为,要救亡图存,除了在政治、经济、民生等方面进行改革之外,还应从教育着手。梁启超、蔡元培、王国维等从西方引进了美学思想,建立了中国自己的近现代美育理论体系,其饱含近代中国的时代色彩,具有振兴中华、富强国家、凝聚内在力量和培养国家栋梁的目的。随着时代的发展,现今人们在享受科技发展和社会进步所带来的丰硕成果的同时,也遭遇着社会变革之后所产生的道德困境和价值冲突。为了解决现有的社会道德问题,学者和艺术家都在从各自专业的话语体系进行找寻,以期找到解决棘手问题的理论出口。

一、马克思:人的全面发展

改革开放以后,我国社会出现了日新月异的变革,新兴工业快速发展,这也给人们的能力素质提出了更高的要求,需要全面发展的人才来胜任各种工作。

同时，随着科技发展引发社会结构的复杂化，人们的个性发展也日趋多元化，个体人格的洒脱和情感的自由将成为个体生活和全面发展的关键条件。国家建设对于人才的需求和个体发展的关注，使得美育理论成了各界关注的焦点，学者也试图从艺术、美学、哲学等学科背景来探究这一问题。有些学者开始关注马克思主义经典理论，想建立中国化马克思主义理论体系，并运用它来进行美学研究。

马克思主义教育理论的内在核心是"人的全面发展"。中华人民共和国成立以来，马克思主义就成为我国教育事业发展的理论依据，它也是素质教育的理论基础。马克思强调以"每个人的全面而自由的发展为基本原则的社会形式"，他认为人应该进行全面的发展，并且社会中的每个成员都应该得到普遍发展。马克思主义关于人的全面发展理论正好解决了现今培养人的需求，使人人具备全面的能力和素养。人的全面发展主要包含了三方面的发展：第一，人的体力和智力方面；第二，人的道德和情感方面；第三，人的美感方面。其本质是人从智力、道德、体力、情感和美感等各个方面和谐发展，使其自由地、充分地、全面地获得社会物质果实和精神文化成果。

马克思对人的全面发展理论的阐述，是他对社会建设的一种愿望，也是对教育的一种抱负，当然更是对美育的一种意向。当今审美教育并不是简单意义上获得审美的快乐，而是关系到是否能为国家培养全面发展的未来接班人的重大问题。而陕西舞蹈美育也不只是单纯德育培养的手段，而是对人多方面文化素质的培养，并把审美能力或创造美的能力转化成个体的全面能力、整体素质和改造客观世界的本领。这种人的全面发展培养主要从身体素质、思想道德、心智能力、自由意志、审美素养等几个方面出发。陕西舞蹈美育把道德标准的硬性指标转化为人们自由精神的培养，通过陕西舞蹈文化背后的审美活动，将审美与道德精神连接起来，提高身体素质和身体美感，完善人的心理品质，使得人们在审美过程中形成自由意志和道德自律，最终用舞蹈美的规律塑造全面发展的优秀人才。

二、蔡元培：品德塑造和创造培养

面对全球一体化进程，人类信息和文化快速融合，一些异化思想冲击了中国传统德育观念，使我国有些艺术的观念和追求发生了巨大的变化，一些艺术

教育没有起到乐教德育的功能,在艺术教育中未能让审美对象达到审美本质的目标。同时,科学技术快速发展要求人们应该具有创新精神,以此来支撑科学的发展。因此,许多艺术学者和教育家纷纷投入到有关德育和创造力培养的理论研究之中。

陕西舞蹈美育的产生正是基于品德塑造和创造力培养的一种教育,作为美育教育的一种,我国学者在探讨中国近现代美育的时候,无不提及蔡元培先生。他是我国近现代美育的奠基人和倡导者,他利用毕生时间来推行美育,他的美育理论汲取了百家之精华。蔡元培"美育救国"思想是对强国之路的思考和于国家和民族危难存亡时救国的方式,也是启蒙时代为改变国民性开出的济世药方。他将美学与教育相结合,赋予艺术美学新的空间和可能性,以调整中国的文化内核、以改变人们深层次观念为目的,使之与新时代思想保持一致。

首先,蔡元培曾多次肯定了美育对"品德教育"的作用,1931年他在《美育与人生》中阐述:"人人都有感情,而并非都有伟大而高尚的行为,这由于感情推动力的薄弱。要转弱为强,转薄而为厚,有待于陶养。陶养的工具,为美的对象,陶养的作用,叫作美育。"①其意是每个人都有感情,但不是人人都能实施伟大而高尚的行为,这是因为用感情来推动的力量太小了。要想让感情推动人的行为,使之变得高尚,就必须对人进行陶冶培养,通过事物的美感来影响和感化人,使之具有高尚的品德,这就是美育的作用。蔡元培还曾在北京大学设立了各类艺术教学组织,尝试运用艺术教育来教化人们,效果十分显著,这为后来美育组织的创建树立了模板。

其次,关于科学发展与美育的关系,蔡元培认为科学研究和发展离不开主体自身的创造力,美育的价值就是能够运用艺术来培养人的创造精神。因为美育是"高尚的消遣",它具有"超脱利害的性质",当人们沉浸于美感之中,现实世界中人与人之间的限制和忌惮被消除,受教育者可以沉浸在自由的空间中发展自身的个性,培养自身的创新思维,发掘前所未有的潜能。值得注意的是,即使在急速变革的今天,蔡元培先生"品德教育"和"创造精神"的观点和理论,作为陕西舞蹈美育发展的理论支持,仍是培养品德和创造能力的重要手段。

① 蔡元培:《美育人生——蔡元培美学精选集》,吉林人民出版社2021年版,第3页。

第二节　陕西舞蹈美育的理论源头

在漫长的人类发展史中,人们在改造客体世界和自然界时,认识到自身创造物质财富和精神财富的能力,这种改造世界、改造社会的决定性作用,使得人们意识到不断提高自身方方面面素质的重要性。"美育"一词虽然出自西方,但是中国作为拥有悠久历史积淀的文明古国,美育思想和理论也是古已有之。根据现存古籍显示,中国古代美育思想乃至整个教育传统大约都产生于春秋时期,后来经过孔子的进一步规整,形成了比较系统化的中国美育理论。陕西舞蹈美育的理论探源离不开对"美育"本体理论来源的找寻,只有通过理论来源的分析,才能更加明晰陕西舞蹈美育的实践方向和思路。

陕西舞蹈美育的本体源头是中国传统文化中与美育相关联的各种理论,中国最初的美育思想从乐舞的诞生之日起,就已经拥有了中国传统文化的基因。陕西舞蹈美育作为美育和舞蹈教育结合的分支,无论从美育还是舞蹈的角度来考察其源头,都应该从中国古代先哲对于乐舞教育的理论源泉出发,植根于"身可悟道,心以体兴""美善相和,以舞颂德""敦风化俗,天人合一"的理论基础之中。

一、身可悟道,心以体兴

在日常生活中,人们无时无刻不在表达自己的情感和思想。表达内心情感和思想的方式多种多样,可以是声音、语言或者舞蹈等。舞蹈作为人类最真挚、最热烈的情感表达形式,虽然不是每时每刻都在体现,但人们很早就发现了舞蹈动作在表现情感方面的独特性,以及舞蹈是人类内在精神的最高级别外在体现,就如《毛诗序》所述:"情动于中而形于言,言之不足故嗟叹之,嗟叹之不足故永歌之,永歌之不足,不知手之舞之,足之蹈之也。"可见,舞蹈在表现时会自然流露出人内在的德性,舞蹈审美的过程也可以使舞者和审美者领悟其中的道理、感悟生命的真谛,并通过舞蹈教育的规训来约束外在行为和净化内在灵魂。

明代舞学家朱载堉在《律吕精义外篇》卷九《论舞学不可废》中说:"乐心内

发,感物而动,不觉手足自运,欢之至也。此舞之所由起也。"①朱载堉认为乐来源于人们的心理需求,这就是舞蹈之所以产生的原因,其源于客观的外部事物引起人的感动,使内心产生情感,人们为了抒发和宣泄这种外界刺激后所感而产生的情感波澜,而产生的舞蹈行为。再者,人们处于某种事物和环境之中,发现与事物之间相关联的共鸣,把原本没有意识和生命的东西,移注上主体的感觉、情感和思想。

从舞蹈本身来讲,舞蹈作为人情感自由释放的最高方式,人们在旋律和节奏中进行剧烈的舞蹈动作,通过移情让主体进行情感的宣泄,使其自身产生强烈的快感,陶冶了自身的性情,从而达到人内在的"中和",使人温良耿直、平和慈善、谦逊谨慎。这就是朱载堉所谓的学舞基本法则,即舞蹈者通过舞蹈来"和血脉,养性情"的审美娱乐功能,在舞蹈中感悟道义。从舞蹈审美教育角度来看,舞蹈带来的快感也同样可以传递给客体,舞蹈舒展的动作、高超的技术、优美的外在形态等都能够给客体带来感官上的享受,使人融入主体的感觉世界当中。舞蹈艺术本身就是愉悦身心的事情,而教育所发挥的作用能够引起大家的共鸣,体验到教育主体的精神世界,净化教育主体与教育客体两方的内在心灵,舞蹈审美教育本身对所有参与者起到了充盈其内在精神世界,使之领悟内在道理、感悟生命真谛的作用。

传统的中国哲学是以"身体"为根本的哲学,对"身"与"心"关系的讨论常常基于"形神合二为一"。中国哲学家认为心必用身所言,身必也立身,两者是不可割裂的整体,并特别强调"形具而神生"的思想。荀子在《礼论》中说:"《韶》《夏》《护》《武》《汋》《桓》《简》《象》,是君子之所以为悙诡其所喜乐之文也。"他认为乐舞可以体现君子的喜怒哀乐、爱憎情仇等各种情感变化,形体具备了,内在精神才能随之产生。据《易传·文言》记载:"君子黄中通理,正位居体,美在其中,畅于四肢,发于事业。"②这也是从"形神"角度来谈,意思是说君子为人知书达礼、刚正不阿,能在内在做到这些,内心就会平稳,外在肢体动作就会非常从容。正因为"形神"之间的联系,所以很早就有通过舞蹈教育的

① 〔明〕朱载撰,冯文慈点注:《律吕精义》,人民音乐出版社,2006年,第23页。
② 贾晋华,曾振宇:《社会责任与个体价值 儒学伦理学的现代启示》,齐鲁书社出版社2019年版,第129页。

规训作用来约束外在行为和净化内在灵魂的先例。

西周时期的乐舞教育是行为雅化层面的典范,《礼记·文王世子》就记载了"凡三王教世子必以礼乐……礼乐交错于中,发形于外"。儒家十分重视乐舞教育的修身功能,通过舞蹈训练来培养贵族子弟的行为举止,训练其遵守礼仪规范和制度准则,最终转化为内在的道德品质和禀性气质。周代培养王室弟子,主要学习内容为"六艺",由大司乐职掌舞蹈、音乐、诗歌的教育和礼乐,乐舞的学习贯穿始终。舞蹈教育的内容是:从13岁开始学习"小舞",着重学习"文"方面的内容;15岁开始学习"象舞"等偏于"武"方面的内容;到20岁就可以开始学习"大舞",完成这些舞蹈的学习大约需要10年之久。有专门的人教授舞蹈和掌管贵族子弟学舞,如果学习漫不经心,会有相应的惩罚,甚至还会挨打。周王非常重视乐舞教育,他还会亲自视察。

凡此种种,都能看出周代对于舞蹈教育的重视,体现他们利用外在层面舞蹈对身体的规训来规范举止、强身健体、强化礼仪和陶冶性情。长期的文舞舞蹈动作训练,使贵族子弟们外在形体舒展优美、行为举止文质彬彬。而武舞可以培养贵族子弟们阳刚的气概。例如兵舞种类的《干舞》,舞蹈时手持盾牌起舞,其舞蹈教育内容与战争有关,利用舞蹈形式和动作演绎军事行为,达到强身健体的效果。此舞刚强有力的动作,起到了鼓舞子弟们士气和树立刚毅顽强、百折不挠的精神品质的效果。在舞蹈学习过程中,舞蹈动作的规范、身体运动的节奏和队形的调度,无不体现了严格的礼制,舞蹈合乎礼制的动作和规律潜移默化地将礼仪外附于身,以致最终内化于心。历代乐舞教育正是遵循"心以体兴"这一思想,利用舞蹈对于身体端正的功能,经过操练身体坐、立、行等体貌规范来塑造人,培养人谦逊端庄之习,从而涵养心性,养浩然正气,以此实现净化内在精神和升华灵魂的作用。

二、美善相和,以舞颂德

西周时期的典籍中就显示了"礼乐教化"的思想,"礼"指的是应该遵守的社会制度,以及相应的行为规范和道德标准;"乐"指的是舞蹈、音乐、歌诗三位一体的总称;"教"则是以舞蹈等艺术为载体,传授道德、政治、知识等内容,促进人的全面发展。周代的教育体系要求学生必须掌握六种基本技能:礼、乐、射、御、书、数,其中"礼"是最重要的,它要求贵族子弟掌握合乎当时社会制度

的各种规则,体悟"君臣""父子""长幼"之序,而"乐"的教育目标不单是将音乐和舞蹈技艺传授给学生,而是礼的重要补充,要求学生以"乐"明"礼"。学生要通过六艺教育中的"演礼"等活动,使自己能够明德守礼,行为合乎礼节标准。

孔子是中国古代美育思想的集大成者,为后世开创了诸多美育理论的先河,他的美育理念里始终贯穿着"美善统一""尽善尽美"。孔子把"美"与"善"进行区分,认为乐舞教育讲求"美""善"之间的"中和",作为艺术作品应该以体现"善"为主,"美"的表现形式应该是次要的。他曾赞赏《韶》"尽美又尽善也",符合他对乐舞评价的最高标准,在欣赏《韶》乐之后,曾经"三月不知肉味"(《论语·述而》),而对于《武》却评价"尽美矣,未尽善"。《武》之所以不能称之为乐舞之典范,是因为以孔子为代表的儒家非常重视礼乐相互补充的教化功能,主张仁义礼治的理念。《武》的艺术形式非常壮观、美丽,但表达内容是歌颂周武王用武力讨伐商纣王的功绩,属于臣子利用暴力征伐国君的表现。上述内容显示了孔子更加重视乐舞的社会功用价值而非美学价值,体现了儒家重视乐舞对于个人内在涵养和道德方面的教育,呈现出中国礼乐教育"德成而上,艺成而下"的核心观念。

中国古代乐舞追求"尽善尽美"的审美标准,同时更加重视乐舞品德教育的功能。《论语·述而》中说:"志于道,据于德,依于仁,游于艺。"其意为:要树立远大的志向,以道德作为起点来指导人们的行为,前面两方面能否达到在于有没有仁爱之心,如爱世界、爱国家、爱社会、爱人民等,这些内容都包含在六艺的范围之中。同样汉代《毛诗序》也继承了乐舞德育的思想,其中指出"故正得失,动天地,感鬼神,莫近于诗。先王以是经夫妇、成孝敬,厚人伦,美教化,易风俗"。此文认为在能够纠正政治差错、感动天地和鬼神的行为中,没有其他哪些能超过艺术的作用,诗歌更是艺术中的佼佼者。古代圣君利用艺术的功能来规范夫妻关系、孝敬亲长、遵守长幼等级、完善教育感化,从而形成好的社会风气。诚如彭锋在《美学的意蕴》一书中所阐述的"美是道德的象征"。美育是一种培养人的品质、塑造人的观念、完善人生态度等道德品质的教育。人性善则可称,国政善则可期,于是艺术审美的道德教化作用便体现出来,这也解释了儒家为何把雅乐当作教育感化民众的本源。

三、敦风化俗,天人合一

"阴阳"思想是我国古代哲学概念。"一阴一阳之谓道",这其中的"道"正是人们所要遵循的生存规律和法则。道家汲取了"阴阳"的辩证法思想,最重要的特征就是追求事物之间的"阴阳"中和,认为在处理主客关系、物我关系上,都应该讲求阴阳的协调。道家老子说:"道生一,一生二,二生三,三生万物,万物负阴而抱阳,冲气以为和。"① 这里"道"指的是事物的本源,阴和阳之间相互交融而形成一种均衡的存在状态。中国的诸子百家或多或少都受到阴阳学说的影响,其学说无不处处体现着"阴阳"思想,引领人们去考虑人的本体发展,人与人的关系,人与社会的发展等问题,指导人们去科学地塑造个体、改造社会。

儒家极为推崇道家"中和"的思想,以"和"作为政治主张和伦理道德的理想模式,同时还认为"乐"的本质特征具有先天的教化优势,人们应该"乐教致中和"。

一方面,"乐教"具有润物细无声的教化功能,是一种能让人保持身心和谐平衡的教育方式。儒家为了追求个体外表与内心的和谐发展,倡导用"乐教"让人达到长久的"中庸"人格化。用钟鼓来指引人的理想,用琴瑟来取悦人心,用干戚来进行舞蹈,舞蹈姿态俯仰回旋宛如天地四时的变化,这种君子的"乐"能传递给人快乐,传达"仁、义、孝、敦、言、谨、行、和"等传统美德,具有移风易俗的功能,可以使个体形成外部行为的守规、遵礼,又能使个体具备内在的德性自觉、涵养性情,将其塑造成为阴阳中和的理想化之人。因此,历朝历代重视运用"乐教"来教化民众,培养人民良好的思想道德品质,使人人都能通晓道义,达到互相谦让、和谐共处,最终形成"礼乐而民和睦"的局面。

另一方面,"乐教"有利于社会及国家层面的和谐。道家从"天人合一"的理念原点出发,将天、地、人三者并立,而将人放在核心的位置。"天人合一"不单单是一种思想,还代表着一种方式和状态。"天人合一"理念可以从天与人的关系转换至多种关系,如人与教育、人与社会。社会作为人们共有的大家庭,是每个人赖以生存和发展的场域,想要维护整个社会的和谐与安宁,这需要每

① 饶尚宽:《老子——中华经典藏书》,中华书局2006年版,第21页。

个人的努力和贡献。《礼记·大学》曰："心正而后身修，身修而后家齐，家齐而后国治，国治而后天下平。"这句话阐明了个人与社会的关系，要想繁荣昌盛、国泰民安，首先需要个人从自身的内在品质和德性进行改变。乐舞教育是提升思想品质的工具，通过把从善的思想融入雅乐教育之中，可以让人树立崇高的理想，使人形成"仁"的内在修养，即"恭、宽、信、敏、惠"，追求君臣、父子、兄弟、邻里、大小的威仪，对家庭具有责任心、夫妻相敬如宾、关爱幼小，对社会有高度的责任感、使命感和奉献精神，进而形成有利于社会发展的仁爱良善的生态环境，进而才能达到国家大治，最终实现太平盛世。

第四章 陕西舞蹈美育的内涵和功能

第一节 陕西舞蹈美育的内涵

陕西舞蹈美育的内涵是借用陕西地方性舞蹈来进行教育。作为艺术教育或者审美教育来讲,它并不是一种舞蹈技能的教育,追本溯源是一种全面培养人的教育方式,如学会陕西地方舞蹈技能、了解陕西地方舞蹈知识、掌握陕西舞蹈风格特征等,都不是陕西舞蹈美育的最终目的,而是其过程和手段。舞蹈的内在本质和材料的独特性决定了陕西舞蹈美育是一种身心教育,审美者通过舞蹈美育获得陕西地方舞蹈技能、知识和文化的同时,身心机能也在很大程度上得到美的满足,达到身心和谐统一。

一、以美培元

"以美培元"最初是针对青少年培养话题的一个提案,主要是呼吁教育有所作为,培养青少年的根本之气。美国阿肯色大学曾经进行过一项智力、情感和认知研究,参与文化艺术活动的群体在认知功能方面有一定正向提高。这一研究结果表明,文化艺术活动对于事物的理解和欣赏、分析事件的悟性、社会容忍度等方面具有促进作用。陕西舞蹈美育立足于舞蹈艺术、文化、教育等领域,沉浸在舞蹈审美多种因素综合之中,最为核心的作用是通过对肢体语言的欣赏和教学活动,来树立正确的价值观和审美观,激发人们自身的原动力,最终形成

以美培元的目标。

陕西舞蹈美育作为培养国家未来主人翁的一类教育,必须具备培育政治素养的内核,这对于一个国家和民族的发展有着重要的方向性作用。中国是秉承中华传统文化内在精神和马克思主义道路的国家,所以对于中国教育所培养的人才应该传承好中华优秀文化,建立人们的文化自信。习近平总书记指出:"中华优秀传统文化是中华民族的突出优势,是我们在世界文化激荡中站稳脚跟的根基,必须结合新的时代条件传承和弘扬好。"

陕西地区具有悠久的历史,保存着大量的传统舞蹈文化资源,常见的传统舞蹈有安塞腰鼓、陕北秧歌、志丹羊皮扇鼓、安康小场子、蛟龙转鼓等。这些具有鲜明特色的民间舞蹈,不仅是对陕西地域性文化特点、传统民俗别样风气的展露,更是对本地区精神观念的鲜活呈现。陕西舞蹈美育对本地舞蹈资源进行系统梳理,让传统舞蹈文化资源超越时间、空间的局限,在新时代舞蹈美育中活起来。

从艺术本质来看,苏珊·朗格认为:"艺术使我们认识到主观现实,情感和情绪……使我们能够真实地把握生命的运动和情感的产生、起伏和消失的全过程。"[①]艺术符号可以让人们体验、感知到情感的存在,舞蹈美育则能够使人们感受自身的意识、表达本体的情感、交流内在的思想,聆听自身的内心情感,使舞蹈美育直接观照人的"内在主观现实"。因此,陕西舞蹈美育作为一种艺术符号是培育爱国情怀的基石。它能够使学生了解陕西舞蹈知识、风格特点、舞蹈文化和地域特色,使学生能够在舞蹈艺术形式的熏陶下,了解自己所生活的地域,理解我们陕西传统文化,树立足够的文化自信和强烈的民族自豪感,从熏陶热爱自己的风土文化上升至热爱家乡、热爱祖国,在潜移默化中树立学生的爱国情怀。

教育最大的培养目标是身体与精神发达至美妙的完全者。舞蹈美育作为身体教育的一个种类,是利用身体来净化人类灵魂和品格的主要手段。亚里士多德认为健康的身体是健康灵魂的保障,他秉承古希腊斯巴达城所谓"身体教育"的传统,通过舞蹈、体育等方式来训练身体,培养善德,达到身心和谐而统

① [美]苏珊·朗格主编,滕守尧译:《艺术问题》,中国社会科学出版社1983年版,第134-148页。

一。陕西舞蹈美育作为舞蹈的范畴,可以通过肢体训练,帮助人们增强身体素质、塑造优美肢体、提高勇敢品质,其舞蹈训练参与过程就是人们承担责任和履行承诺的实践进程。而从陕西舞蹈美育的内在角度来看,陕西地区舞蹈知识、文化能够弘扬中国传统文化和内在精神内核,提高人们的审美标准和人文素养,只有认识到真正的美,才能从感性上升至理性,抵制粗俗、鄙陋、肤浅的文化影响,塑造高尚而完美的品格。总之,陕西舞蹈美育就是以美育人,促进人们形成文化自信和爱国情怀,提升人们的品格,最终达到以美培元。

二、以美启真

陕西舞蹈美育对"美"的追求是永久不变的核心,随着对事物美的剖析和探究的加深,美的历程也转变成一个思考、探究和创新的过程,这也就体现出美育另一个内在实质,即"以美启真"。陕西舞蹈美育本身就是一种审美活动或舞蹈艺术教育活动,这种活动对于知识的传授不是直接灌输或枯燥的叙述,而是在趣味性中启发人们的智慧。这一点主要是陕西舞蹈美育通过对于欣赏美、发现美、创造美的培养,以愉悦的心情来打开思维的大门,使之能够教导、启迪、引领人们掌握事物的客观规律。这里的"启真"主要表现在两个方面:一方面,促进"真善美"的时代性道德传播。另一方面,促进中华优秀传统文化的传承与发展。具体而言,陕西舞蹈美育的以美启真体现在如下几点:

第一,现代科技的发展带来了大量物质财富,人们在对各种工具的使用中获得了自由,但过于注重技术力量和工具使用的环境,给人带来了内在心理的挤压和道德的冷漠,造成人内在的情感和道德的缺失。陕西舞蹈美育将真、善、美三者巧妙地结合起来,并联系为一个整体。这三者是人们对于美的无限追求,也是推动社会进步的动力。康德把情感能力的客观对象称之为美,欲求能力的客体对象称之为善,认识能力的客体对象称之为真。也就是说,感受是以美为最终目标,行为是以善为最终结果,思想则是以真为最终追求。陕西舞蹈美育不是把舞蹈审美作为课程的摆设,而是将其完全融入陕西传统舞蹈活动中,确立"以美启真"教育的核心本质,通过审美教育的过程来培养人们美的感受,善的行为,真的思想。

中国现阶段以社会主义核心价值观为支撑,社会主义时代价值观就是真、善、美的完整体现,美育是以社会主义核心价值观为基点,并将它贯穿于教育过

程的始终。陕西舞蹈中美的东西必然含有真和善,它们把真、善、美核心价值观悄无声息地融入陕西舞蹈教育之中,利用陕西舞蹈艺术形式和高质量的舞蹈教育感受过程,让人们身体舒展畅快,心情愉悦舒畅,精神超脱自由,感受到生活中的趣味情调、生命脉搏,这样个体的内在价值能够使人与生活、人与国家、人与自然达到融为一体的和谐境界,以此来开展具有时代性的道德教育。

第二,随着经济社会的发展,传统的民间文化艺术正在受到当今商业文化的冲击,陕西传统舞蹈只有借助教育平台才能使传统得以传承和发展。而其首要任务便是从小学阶段的培养抓起,让学习者从小在传统民间舞蹈艺术文化的熏陶下成长。中华传统文化中一直都有"以美启真"的教育沿袭,习近平总书记强调了美育工作的核心,他认为:"做好美育工作,要坚持立德树人,扎根时代生活,遵循美育特点,弘扬中华美育精神,让祖国青年一代身心都健康成长。"美育在培养学生中华优秀传统文化精神时,总是被赋予一种外在的政治属性和道德色彩。传统文化精神不仅是国家对于小学生的必要要求,小学生的成长也必然离不开传统文化和地域文化精神的熏陶。实际上,学生可以通过陕西舞蹈美育来了解陕西舞蹈风格特点,清楚陕西舞蹈传统文化,感悟内心的感受和生命的体验,从而培育深厚的中华民族情怀。

舞蹈美育作为一种舞蹈艺术符号,"启真"的过程并不是单一枯燥的文字输入,也不是外在强制灌输,而是利用视觉、听觉、触觉的三维立体感官,在美的环绕和趣味性的熏陶中进行的,陕西舞蹈美育的内在要求是利用儿童文化教育传承和爱国情怀的规律,把陕西舞蹈文化和中华优秀传统文化精神融入陕西舞蹈美育中,运用秧歌、小场子、腰鼓、跑驴、战鼓等陕西非遗舞蹈内容、陕西传统舞蹈作品和陕西经典文化知识,使学生了解陕西地域文化、民俗风情的独特性,在树立学生健康审美能力的基础上,培育学生对于传统文化的认知和民族情感,从而弘扬厚德载物、博大为怀的民族文化精神,促进陕西非物质文化遗产舞蹈项目、社会主义价值观念、中华民族文化精神的传承与发展。

三、以美悦人

舞蹈作为艺术之母之所以深受人民群众喜欢,并经久不衰地代代相传的根本原因,就是它具有悦人于心的特性。舞蹈是人类表达内心感情的最高层次,当其他形式都不足以表达内心感情时,运用舞蹈肢体来表达内心就是最好的方

式,这使人的心情得以释放,获得愉悦,而这种形式正是舞蹈之所以产生的最为本质的原因。这一点说明,舞蹈不仅是一种肢体运动,也是一个内心感情输出和宣泄的通道,通过肢体媒介找到情感的出口,使人产生愉悦的心情,这也是舞蹈能够存在于人民生活和成为学习形式的本质。陕西舞蹈美育作为舞蹈艺术的一种教育,也具有这样民族舞蹈美学的观念。受教育者沉浸在节奏和旋律的氛围中,充分调动全身各部位和关节进行舞动,这种舞动使人们处于一种自由、轻松的状态,缓解了学习者的压力和疲劳,陶冶了受教育者的情操,使人愉悦,这一点体现了陕西舞蹈美育"以美悦人"最基本的内涵。

陕西舞蹈美育中的舞蹈艺术具有极强的外在形式美感,它的肢体美感带给人们的是直观的视觉震撼,利用丰富的动作、曲线性的造型、灵动的面部表情,以及音乐的辅助形成一种视听觉双重美感的冲击,在这个过程中让人愉快,这也是舞蹈艺术本质存在的价值。陕西舞蹈美育中的舞蹈资源属于陕西民间舞蹈,它长期扎根于民间,世代流传,具有农耕文化的特征,鲜明的民俗祭祀属性,加之原始舞蹈、百戏、军阵乐舞以及元杂剧的影响,形成了多种不同的艺术风格,这种风格体现出陕西地域文化和舞蹈艺术独特的美感。傅毅在《舞赋》中强调了舞蹈的愉悦性,曰"观者称丽,莫不怡悦"。在陕西舞蹈美育的审美过程中,它内含了舞蹈美感的享乐性特征,学生作为审美主体在受到陕西舞蹈独特外部肢体演艺的刺激,情绪会随着舞蹈表演者的表演而起伏变化,审美感觉在内心深处产生和蔓延,思想也在禁锢的外部世界中获得解放,从而感到心满意足、身心愉悦。

与此同时,陕西舞蹈美育的"悦人"特性也可以通过参与和体验小学美育活动获得。

从地域上来看陕西舞蹈丰富多元,在陕北的高原地带,民间舞蹈形式多以秧歌、鼓舞为主,具有朴实、勇武、淳厚的特点,并深受黄土文化、草原文化的影响;在陕西的关中地区,多以社火为主,形式包括芯子、高跷、龙灯舞、旱船等,其阵容庞大,具有秦汉盛唐磅礴的气势和风貌。而在陕南山区多以小型鼓舞、民间花鼓戏为主,具有幽默、轻快、活泼的特点。这些别样的民间舞蹈形式,在传承发展的过程以及社会生活的不断渗透中,逐渐形成相对稳定的民俗风格,具有一定的舞蹈美感。陕西舞蹈美育活动中需要学生进行舞蹈体验,通过对陕西民间舞蹈的模仿、体验和身体的参与,使得血脉通畅,情绪释放。无论是豪放、

狂野的陕北舞蹈,还是活泼、轻快的陕南舞蹈,或者大气、稳重的关中舞蹈,当学生沉醉在陕西舞蹈美的氛围中,沉醉在自我跃动的感觉中,愉悦自己的美感就已经产生,从而能够自我宣抒、自得其乐。

第二节　陕西舞蹈美育的功能

舞蹈运用肢体语言来表达、交流情感,是最早出现于社会群体中的胚胎性艺术,而舞蹈美育也诞生于此。从舞蹈视角来看,舞蹈功能随着外在社会的变化而发生转变。从舞蹈自身来分析,舞蹈从无意识的自娱变成娱神,从娱神又转变为娱人,后来又转化为表演等。从舞蹈的社会功用来剖析,舞蹈从歌功颂德转为教育,从教育变成宣传等。陕西舞蹈美育来源于社会生活,并伴随着社会变化和陕西地域生活的发展而改变。它是陕西省社会生活风尚、群众思想潮流的一种反映和表现。作为舞蹈艺术门类中的一种,它与生活有着相互作用的关系,既是呈现现实生活的传播媒介,又给予社会生活以影响和作用——也就是所谓的功能。陕西舞蹈美育的功能是多方面的,包括宣传教化、美化心灵,能够让人纵观历史和了解世界的多元文化,促进人民的身心健康,抒发感情,提高道德品质。这里主要介绍陕西舞蹈美育的生理功能、教育功能、娱乐功能。

一、生理功能

小学生一般年龄为7~13岁,这一阶段是人一生中生长发育最为明显的时期,新陈代谢和血液流速比较快,是发展人的灵敏度、柔韧性、腰腹力量、耐力等素质的敏感时期。因此,陕西舞蹈美育可以帮助学生打下良好的生理基础。陕西舞蹈美育对人生理功能的影响主要表现在两个方面,包括陕西舞蹈美育对人的身体健康的增强和优美体型的塑造,以及对人内在注意力、记忆力、思考力、观察力、想象力等智力维度的促进。

(一)强身塑形的功能

陕西舞蹈美育是一门动态节奏性舞蹈艺术,它如同体育运动一般具有强身健体的功能。通过舞蹈的蹦、跳、踢、仰等动作,能够促使皮质激素生产、发展,

增强心肺功能,有利于人体自身的新陈代谢。具体来讲,陕西舞蹈美育中的舞蹈动作训练对于小学生的生长发育十分有益,特别是对身高具有一定的促进作用。小学生处于发育的黄金阶段,长期的舞蹈锻炼可以增加骨骼的血液供给,使骨骼组织得到更多的营养物质;运动还能给生长骨骼的骨骺以适当刺激,促进骨骼的生长、骨重量增加、骨密质变厚,这都有益于身高的增加。同时,陕西舞蹈美育的"内在的无形运动变为身体外部的可视性运动",可以调整人体生物节律,促进体内的激素分泌,保持身体平衡。特别是对于伏案学习的人来说,舞蹈可使紧张的肌肉得到放松,从而得到最佳的休息,达到预防疾病和抗衰老的目的。

陕西舞蹈美育的身体活动有利于保持理想的体重和合理的体内成分,从而有利于优美体形的塑造。研究表明,长期接受舞蹈训练的人往往比没有接受过舞蹈训练的人的体重轻。这是因为舞蹈训练能够改善身体,降低脂肪量,增加肌肉量,从而能够对维持合理体重发挥较大的作用。同时,舞蹈在所有艺术门类中最能够自始至终地充分展示人体的各种美。舞蹈的基本舞姿要求挺胸、收腹、立腰、拔背、肩部平放、大腿和臀部夹紧等。这种舒展、优美的舞姿能使人改变不良体态,达到古人所说的"立如松,行如风,坐如钟"。陕西地区舞蹈的身体活动能够拉伸、舒展身体各部位,纠正不良体态、塑造优美身形,是培养优雅气质的最佳法宝。科学地进行舞蹈学习与训练,不仅能够增强体质,还对改善和矫正身体的不良体态,形成健美、挺拔的体态和优雅的气质有着卓越的功效。

(二)促进智力发展的功能

智力指人们认识、理解事物并运用相关知识、技术等去处理问题的能力,主要包括注意力、记忆力、思考力、观察力、想象力等。陕西舞蹈美育有利于学生注意力与观察力的培养。舞蹈的特质决定其在教学中最常用到的是示范教学法,陕西传统舞蹈任何舞种都是头、肩、腰、胯、腿、脚等多种部位的复杂配合,学生需要认真、细致地观察动作,记住它的做法、要求、节拍、流动路线、内在情感等方面,然后将这些信息输入到大脑中,并迅速地用肢体动作或身体姿态表现出来。这些多变复杂的元素促使学生们必须具备高度集中的注意力与观察力,经过长年累月的训练,学生能够养成集中的注意力和敏锐的观察力。长期学习舞蹈的学生在接受新知识时,由于他们的注意力非常集中,对于知识的理解与

掌握往往强于其他同学。

陕西舞蹈美育对学生形象思维能力的培养有较大的作用,有利于右脑的进一步开发。陕西舞蹈具有深厚历史渊源和文化背景,无论是学习陕西舞蹈还是欣赏陕西舞蹈,都需要凭借自身的感受、知觉、想象、情感等,产生丰富的地域文化联想,借助形象思维和动作思维来推动舞蹈动作、舞蹈形象,并不断扩大延伸。这种从一点到多点,从一线到全面的想象,便是人们置身舞蹈活动时的形象思维,这种思维过程使人的想象力增加、思维反应灵敏、思维方式活跃。及时发挥和利用这种教育手段会使学生的右脑得以充分开发,使其形象思维能力得到进一步加强。

舞蹈是最富于创造性的活动,陕西舞蹈美育不仅有利于创新思维的发展,而且有助于创新能力的培养。陕西舞蹈美育活动在这方面的表现主要有四个方面:第一,陕西舞蹈美育在探索美时有助于培养学生独立思考、独立探索的能力,使学生的肢体技能和脑部能力得到锻炼,陕西舞蹈美育有助于训练学生的创造性行为;第二,陕西舞蹈美育可以调动和开发学生的右脑,它是进行形象思维和发散思维的中枢,主管着人的舞蹈、音乐和情绪情感能力,因此,艺术活动对于培养幼儿的创新能力的贡献是无可替代的;第三,陕西舞蹈的表现不只是肢体的运用,还需要眼睛的洞察力、对于外部形态的思维能力、大脑对于动作的记忆能力等;第四,陕西舞蹈美育对学生思考、记忆、判断的发展有着积极的促进作用,十分有利于学生才智的快速发展。

二、教育功能

陕西舞蹈美育是反映陕西社会生活的一种艺术形式,具有再现生活的特性。我们可以通过其了解过去的特定生活,从中正确地认识和了解陕西的社会思潮,当地民众的心理特征、精神风貌等,从而学习历史、感知文化、了解生活、放眼世界,以此使个体形成遵守法律道德规范、仁爱互助、忠诚守信等良好品德,这就是陕西舞蹈美育所具有的部分教育功能。陕西舞蹈美育可以通过美育达到传承地域风俗和中华民族传统文化的功能;对个体进行品德和行为习惯的培养,形成规范化的道德规则,发挥建立和谐社会的教育功能。

(一)文化传承功能

舞蹈与历史、地理、宗教、风俗、信仰、民族文化等息息相关。对中国舞蹈的

学习,能使学生通过民族舞了解各个民族的地理风貌、生活习性、历史文化背景等,并联系到与之对应的民族民间舞蹈的动态特点,从而在动作学习中把握各民族的气质和精神面貌,从而进行文化传承。

陕西舞蹈并不只是简单的外在动作,而是一种多元文化的积淀,一种悠久历史的传承,所以任何一个舞蹈种类或舞蹈表演形式,都拥有民族、国家、地域、文化观等独特的烙印。任何陕西舞蹈动作的形成往往都承载着深远的历史原因,或受到地理因素,或受到民族习俗与宗教信仰的影响。例如陕西国家非物质文化遗产舞蹈项目陕北秧歌,其动作具有"扭在腰上、踩在板上"的特点,陕北秧歌"扭"的动作,有前后扭、横扭、竖扭等,这个动作来源于生活在陕北地区黄土高原地理环境中的人们走路的特点。陕北秧歌具有粗犷、豪放和淳朴的艺术风格,这种风格则形成于陕北人不畏艰难、乐观自信、积极向上的态度。由此可见,陕西舞蹈美育通过舞蹈动作和风格特点的展现,使人们得以从中了解历史文化演变、知道不同地域的特点、体验丰富复杂的社会生活、感知不同地区人民的情感特点等。

在陕西舞蹈美育的教学中可以给学生播放陕西省代表性的地区节庆、庙会等活动中的民俗舞蹈盛况,或者让学生参观领略有陕西民间舞蹈集会的实地和当地的舞蹈表演,让学生更好地了解陕西民间文化特征在舞蹈中的体现。上述做法能使学生通过舞蹈美育的学习潜移默化地掌握许多中国传统文化知识。陕西舞蹈美育以文化学习的方式使学生掌握陕西传统舞蹈具有的特殊功能,展现陕西许多不为人知的传统舞蹈艺术,使得中国优秀的舞蹈文化艺术得以保存和发展。

(二)品德教育功能

舞蹈作为外在表现的中介,是在历史长河中形成的特有文化成果,最能显示出其产生地域的生活特点和文化特性。同样,舞蹈作为一种社会意识形态,其内含着一个地区,甚至整个中华民族的精神面貌和优秀品质,它会随着人们思想意识的转变而变化。时代的变化和发展也影响着舞蹈功能的变迁。人类在传承优秀舞蹈文化的同时,也传播着地域文化、国家精神,以及道德行为准则,对人们起到重要的美育功能,对人的综合素质的培养和发展具有重要的意义。陕西舞蹈美育也同样能够感受和传达人们的审美经验,通过真善美的艺术

形象渗透人们的心田,影响人们的思想品质,提高人们的道德修养,达到德育的功能。

陕西舞蹈美育主要从人的全面培养出发,其目的是提高人格魅力,通过对陕西地区舞蹈的欣赏、表演、创作等学习过程,让学生能够沉浸在美的世界中,缓解生活和学习所带来的焦虑、压力、忧愁、恐慌等内在情绪,给人们一个不良情绪的输出口,让人们能够发现美、欣赏美、创造美,在舞蹈美的氛围中学会缓解焦虑、调节情绪、解决困难,建立迎接未来生活和挑战的信心,发挥德育功能。这种功能主要表现在两个方面:第一,对陕西舞蹈美育的艺术沉浸式体验,能让人们获得不良情绪的输出口,扼杀因内在烦闷所导致的邪恶行为。同时,当人们见过了更多美好的事物,去努力追求和创造美好事物时,这种由舞蹈美育活动产生的对"美"的追求就会转化为生活中的道德行为,从而降低人们做出不道德行为的风险。第二,陕西舞蹈美育是道德培养的"发电机"。通过对陕西地区传统舞蹈的学习和对中国传统舞蹈文化的了解,人们可以亲自体验美、感受美,在不同的风格舞蹈中表达自己的感受,浸润于他们的内在世界,形成根本的能量、动力,而后不断转化为人们"美"的思维方式和行为习惯。

陕西舞蹈美育具有地域性和民族性特征,无论对于陕西地域文化的学习、陕西舞蹈的欣赏,还是在鲜明的音乐中扭动着肢体进行舞蹈,人们都会在这些过程中形成浓厚的感情色彩和思想定式。这里包含复杂的情感和思想,通过舞蹈独特的形式来了解家乡的风土人情;通过对家乡舞蹈文化的学习来爱家乡的文化;通过对家乡舞蹈历史的回顾来爱家乡的精神,培养人的刻苦精神、集体荣誉感,提高与他人协作和交往的能力,使人养成文明礼貌等良好的品德,从而形成一个无形的连接纽带,以点带面,达到个体热爱集体、热爱祖国、热爱中华民族,从而最终形成规范化的道德规则、和谐的社会关系。

三、娱乐功能

舞蹈是一种生命情调的舞动,舞蹈艺术走过了漫长的历程,从最初的感情交流到图腾崇拜、娱神自娱,再到供人欣赏,经过了由实用性到娱乐性的转变,进而发展出审美性的历程。舞蹈无论如何发展,娱乐功能都是其不可改变的功能。陕西舞蹈不是孤立地存在于时代之中,而是存在着一系列动机或一种感情,它能让人在舞蹈艺术的海洋中自由轻松、精神愉悦,具有十分明显的娱人娱

己功能。

陕西舞蹈美育的娱乐功能具有自娱和娱人的双面性。自娱在于舞蹈音乐节奏明快，曲风多样，人们通过身体大幅度的运动来健美形体，这种沉浸式、忘我的境界，使受教育者在美育活动中得到心灵上的快感。如陕西舞蹈中横山老腰鼓，舞蹈者在激昂、欢快的音乐的感召下，动作和音乐相互默契配合，进行个体情感互换，享受高度愉悦的心理和生理快感，将现实生活中压抑的情感释放出来。既可以得到极美的娱乐享受、锻炼身心、陶冶情操，又能增强审美能力及体态和步伐的灵活性，使人身心愉悦、灵魂轻松。娱人通常是表演者带给鉴赏者一些美丽动人的表演性舞蹈作品，表演者表演优美动人的舞蹈，其外在的优美形态会带来视觉的冲击，再配合美妙的音乐，使审美者把自己的主观感受转移到舞蹈作品上，达到审美者和舞蹈本体"物我合一"的精神境界，使审美者视听感官的审美上升到精神的愉悦，最终给人以极强的美感享受和心灵震撼，使得审美者得到精神上的愉悦。

陕西舞蹈美育中各种类舞蹈都是陕西人民生活不可或缺的部分。舞蹈的娱乐性通常会在三种形式下开展，即日常劳作之后，会把舞蹈当作一种放松身心的娱乐方式，利用歌曲、舞蹈来消除日常生活的烦恼；丰收之后，人们为了表达欢乐的心情和享受一年当中农闲时光，会进庆祝类的舞蹈；节日时，为了庆祝喜庆的日子或为了感谢神灵保佑自己风调雨顺，人们会集中在一起载歌载舞，表达自己内心的喜悦和对来年的期盼。舞蹈美育这种"舞以达欢"的功能正是舞蹈最初能够产生的重要因素，这种功能不受时代、地域、阶级、民族等方面的限制，是舞蹈本质的真正回归，更是舞蹈一种生命情调跳动的展现。人们在接受陕西舞蹈美育的过程中愉悦地接受陕西舞蹈文化、中华传统舞蹈精神的熏陶，得以在纯粹、自由的舞蹈活动中获得愉悦。

第五章　陕西舞蹈美育的目的和原则

第一节　陕西舞蹈美育的目的

教育目的由社会需求决定,教育目的决定着教育工作的方向和最终的落脚点,也决定着应该把受教育者培养成为什么样的人。有关艺术的产生,以亚里士多德为代表的先哲提出的模仿说认为,"艺术本是对实物的模仿",舞蹈艺术是人类有目的的行为,它会随着时代和社会的变革而发生变化。舞蹈艺术的目的则是通过节奏性的动作去模仿性格、情感和行为。这一论述成为整个舞蹈界所遵循的规律,更成为在舞蹈史上占有非常重要的地位的表现方式。陕西舞蹈美育的目的是多个层面的,它蕴含舞蹈艺术和教育双重含义。从教育角度来看,陕西舞蹈美育具有传递中国优秀传统文化、中华民族精神,以及培养高尚品格的目的。从舞蹈艺术角度来讲,陕西舞蹈美育具有强身健体、塑造优美形体,以及培养学生对于美的肢体表现能力,并在素质教育中达到提高学生感受美、表现美、创造美的能力的目的。

一、提高学生感受美的能力

人对美的喜爱和追求,是人类与生俱来的本能。人们对于人体美、自然美、造型美、社会美、人格美等各类美的追求,都证明了人在孜孜不倦地追求物质财富的同时也毫无止境地在感受或享受着美。在改造事物方面,人需要遵守美的

定律去改变世界,更要遵守美的法则去塑造自己。法国雕塑家罗丹曾经说过:"世界上从不缺少美,而是缺少发现美的眼睛。"这双"发现美的眼睛"就是感受美的能力。对于是否为美的判断依据没有绝对标准,而与人的审美判断能力直接相关。美是人形成高尚道德,丰富内心情感和精神追求的重要源泉,如果不能发现什么是美,或感觉不到美的存在,人将像无头苍蝇一样没有人生追求和乐趣。中国是一个自古都倡导美育传统的国家,从素质教育开始就开启了审美能力追求之路,如何使受教育者能够感受到"美"的世界,是整个教育的目的之一。

陕西舞蹈美育的教育目的就是培养人感受美的能力。在感受美的能力的培养上,首先要培养对于美判断的能力。感受美的能力首要的是会识别什么是"美"。陕西舞蹈美育过程就是以陕西舞蹈的审美体验为主干而展开的审美能力的培养和提高过程,学生能够更多地了解陕西舞蹈的审美知识,在参与陕西舞蹈体验的过程中发现美。其次,感受美的能力是要辨别什么是"美"。陕西舞蹈美育是对于陕西传统舞蹈、中国文化和传统精神的教育,这种舞蹈美育以陕西特色文化的榜样树立,以舞蹈知识、美学理论、审美经验积累为方向,让学生感受到中国传统文化和精神之美,从而提高艺术素养和积累审美体验,使得学生拥有对所存在事物善恶、美丑的辨别能力,增强学生对于审美的感觉能力。最后,要培养学生对于美的感知能力。舞蹈审美活动的过程主要分为三个阶段:一是对于舞蹈动作和外在表现的感觉;二是由于舞蹈肢体动态表现的感觉引起旧有经验的共鸣,而后进行联系和想象;三是舞蹈肢体动态表现使人有所感悟,并提升内在的思想和修养,这就是舞蹈审美感知最高的境界。陕西舞蹈美育的目的不仅是对于陕西舞蹈动作和知识的学习,更重要的是对于这种审美感知力的培养,如果学生对美不具备基本的感知,不具有舞蹈艺术修养,就无法开展舞蹈审美活动。陕西舞蹈具有典型性和独特性的特点,这些特点的展现都是从一个个具有雕塑感的造型、造型与动作的链接、动作与动作的起承转合等方式表现出来的。陕西舞蹈美育是把陕西舞蹈与审美能力相互结合,引导学生把生活体验融入陕西舞蹈知识、传统文化之中,提高学生感受美的能力。

二、提升学生表现美的能力

人体动作作为舞蹈语言的基础,是建构舞蹈语言外在显现的核心要素,它

作为表现艺术最为重要的特性就是对美的表现。陕西舞蹈艺术运用肢体动作进行传情达意,它主要以人体的开发和运用来表现美,也就是说,构成舞蹈美的主要媒介是人体,就如诺维尔所说,舞蹈产生的主要目的是"一个动作、一类舞步、一种手势、一副姿态,能够表现出其他方式都无法表达的东西"。陕西舞蹈美育立足于陕西地区审美标准,具有独特的动态特征,其中许多舞蹈都是我国非物质文化遗产项目,植根于陕西地区悠久的历史底蕴和深厚的文化内涵土壤之中,具有鲜明的西北民间特点,展现了陕西人民"美"的文化生活和精神面貌。

陕西舞蹈美育中表现美的能力在感受美的能力之上,美育中对学生展示陕西历史文化资料和陕西舞蹈作品,让他们感受陕西舞蹈的风格特点、陕西地区文化的内核,以及中华传统文化的内在精神,进而更好地培养学生感受美的能力。在此基础之上,陕西舞蹈美育作为人体表演艺术的教育,先建立动作节奏、面部表情、构图方法等舞蹈表现知识体系,然后以陕西舞蹈动作来训练身体各部位的灵活性和表现性,利用陕西舞蹈典型动作学习让每位学生参与到展示的环节中,以此来达到提升学生表现美的能力的目的。

在舞蹈美育的陕北秧歌学习中,在陕北音乐背景下教授学生陕北秧歌舞蹈基本体态、步伐和动作等内容。学生在练习秧歌时保持两个膝盖自然弯曲、重心向下有沉落感、全脚实在踩在地上的基本体态,这一体态是陕北地区人民常年行走于沟坎地区和农耕劳作时所形成的特点;跳起来时步伐常用十字步、风摆柳、三步一跳、二进二退步等步伐,腰胯自然扭动,双臂进行左右前后的摆动,手中有时拿舞蹈手绢转动,有时腰间绑红色长绸甩动,这些组合在一起展现出陕北秧歌欢快、粗犷、奔放的舞动感,体现了陕北舞蹈的美感和地区独特的文化底蕴。陕西舞蹈美育对于舞蹈动作性训练培养了学生对于肢体的控制,提高了舞蹈的动作、造型、节奏、韵律等内容,提升了学生对于舞蹈的动作质量,展现了舞蹈的独特风格,表现了陕西舞蹈的特殊美感,还原了陕西舞蹈的文化背景,这将利用舞蹈来表现美达到了最完整、最深刻的呈现。

三、增强学生创造美的能力

创造精神是现代教育的关键内容,小学阶段是人的一生中具有奇特想象力的时期,也是创造性培养最为关键的时期。舞蹈活动的审美过程是一个不断发

现、感觉、理解、表现、创造的过程,在这一过程中,要基于舞蹈审美的前期经验,理解和掌握舞蹈表现美的规律,运用多种舞蹈类型和方式进行创造性的表现。这种对创造美的能力的培养是舞蹈美育的核心内容,也是学校所有艺术素质教育的起点。陕西舞蹈美育作为富有创造性的领域活动,它不仅有利于用新的视角去思考问题,还可以打破常规思维惯性,而且有助于增强创新能力。因此,陕西舞蹈美育需要通过学校各种系统性、组织性的教育活动,在对学生进行感受美、表现美的能力培养的基础上,增强创造美的能力的教育。在陕西舞蹈美育中引导学生进行"创造美"主要有两个目的:一是能够满足学生对于陕西舞蹈美的表现心理需求,二是能够增强学生对于陕西舞蹈美的创新能力。陕西舞蹈美育需要进行如下明确的工作,才能达到培养学生创造美的能力。

(一)为学生创设创造美的环境与气氛

陕西舞蹈美育的最高追求是创造美,在美育活动中培养学生创造美的能力主要表现在用符合陕西舞蹈独特性美的人体工具、类型和形式,展现青少年自己的舞蹈艺术作品。俗话说"一方水土养一方人",陕西舞蹈扎根于陕西地区本土文化,吸收了积淀下来的优秀传统观念,展示了民间特有的生活方式和性格特征。在培养学生创造美的能力时,需要建立美的环境,教师引导学生以动作为原点去挖掘舞蹈背后的文化,陕西舞蹈形式的雅俗结合、古今中外多元化的呈现,亦能让学生在美的环境中了解舞蹈的文化背景及特点。这种环境为学生树立了陕西舞蹈创造美的范本,这一步骤是对陕西舞蹈欣赏和学习的重要内容之一,更是创造美的基础。

陕西舞蹈美育还需要建立创造美的氛围。教师在坚持陕西舞蹈地域性、风格性的基础之上,应该推动学生对于陕西舞蹈进行独立的思考和探索,鼓励学生能够与时俱进、标新立异地进行创造,使学生能够立足儿童的视角,利用多元化形式或类型去创作体现陕西舞蹈美的作品。如指导学生融合不同的舞蹈艺术风格和文化元素,创造出陕西舞蹈组合、陕西舞蹈游戏、陕西舞蹈绘本、陕西舞蹈剧等舞蹈作品;引导学生挖掘陕西舞蹈中的传统文化,创作出陕西舞蹈文化手抄报、陕西舞蹈文化墙、陕西舞蹈美学分析作文等。在美育的过程中为学生营造一个创造美的良好氛围,让学生产生表达美的冲动和创造美的激情,不知不觉中形成创造美的思维和行动,学习陕西舞蹈知识、舞蹈表现能力、创造力

和想象力相互辅助、相互促进,最终培养学生创造美的能力。

(二)为学生提供创造美的实践机会

陕西舞蹈美育中对创造美的能力的培养需要通过有目的、有计划的舞蹈实践活动来获得。创造美的实践活动是培养学生通过舞蹈创造美的能力的必由途径。教师应该为学生创设自主创造的空间,提供舞蹈实践活动机会,让学生从中得到身体和大脑的锻炼。在对学生舞蹈创造美的能力的培养上,教师应该按照陕西舞蹈美的规律,以改造学生自身的客体为标准,以解放思想为准则来创编陕西舞蹈的作品和提高舞蹈创造美的能力,同时使学生具备创造事物、改造生活、发展社会的重要能力。

教师在陕西舞蹈美育中应该提供公平的创造实践机会,这需要重视对学生个体性格和创新精神特性的分层管理,根据每一名学生的特长分配不同的舞蹈创造任务,采用多元化的形式,使学生创造美的思维的独特性、活跃性和灵活性得到最大程度的发展,更好地挖掘舞蹈创造美的潜能,使学生掌握将创新性的想法转化为实际舞蹈成果的能力。与此同时,学校应该为学生提供大量的创造美的实践机会,在学校开展各种舞蹈美育活动或比赛,鼓励学生参与到创造美的实践活动之中,如开展陕西舞蹈文化游园活动、陕西舞蹈原创汇演、陕西原创舞蹈剧展演、陕西舞蹈创意大赛、陕西舞蹈绘本原创大赛、陕西舞蹈剧原创大赛等。这些创造美的实践活动为学生自由表达和创造营造了空间,让学生可以充分发挥自己的审美想象力,将思想和内心的舞蹈审美情感创造性地表达出来,为增强学生创造美的能力提供支持。

第二节 陕西舞蹈美育的原则

陕西传统舞蹈在长期的历史发展中积累了丰富的陕西传统文化,是取材于陕西地区民众生活、生产的需要和实践的文明成果。陕西特殊的地理环境决定了人们大多以农耕的方式进行劳动,陕西舞蹈出现了大量以农耕文化为主题的舞蹈创作,其中的非物质文化遗产舞蹈项目更是通过舞蹈动作、造型以及队形的表现来传达农耕主题,给人以心灵的震撼。陕西舞蹈美育对于陕西传统舞蹈

最大的作用是对其文化成果的保护和传承。陕西舞蹈美育是具有地方性色彩的特色舞蹈美育。由于地域性的差异,在美育开发和实施当中,没有很好的范例能拿来进行参照,所以我们对于陕西舞蹈美育还存在一些疑问,如陕西舞蹈美育应该传承哪些核心内容?应该采用什么教学形式与方法?应该坚持哪些核心原则?虽然目前对于某些问题还不能很好地解决,但从陕西舞蹈美育的开展和实施来讲,应该遵循三个方面的原则:坚持育人性原则、注重传承性原则、结合时代性原则。

一、坚持育人性原则

育人性是教育的价值诉求和根本要求,也是教育的血液和灵魂。教育的育人性会受到教育的社会性和生产性的影响,而教育的社会性和生产性则通过育人性来显现和达成。这需要教育"以人为核心",重点解决培养什么样的人、怎么样才能培养人、为谁培养的问题。陕西舞蹈美育就是以美为引领,传承陕西传统舞蹈文化,弘扬中华美育精髓、以美育人、以美化人,其最终的对象都始终围绕"人"来展开。这就需要它始终不移地将"以人为本"作为基础,以育人性为根本教育原则,不仅要关注学生短期目标的实现,还要关注学生的全面发展,更要为学生长期发展起到铺垫作用。陕西舞蹈美育遵循的育人性原则主要体现在两个方面:坚持人的全面发展、坚持全体和个体相结合。

(一) 坚持人的全面发展

当今高速发展的社会及其面对的挑战,使得人的全面发展变成了教育战略的时代要求,陕西舞蹈美育的育人性原则要坚持不懈地追随党的教育方针,贯彻党的二十大精神,立足于建设现代化强国对教育的期许,解决现阶段发展人的主要问题。2018年在全国教育大会上,习近平总书记将原来的"德、智、体、美"的四育要求提升为"德、智、体、美、劳"五育目标,给人的全面发展赋予了新的内涵。

从舞蹈的育人角度来讲,陕西舞蹈美育属于身体运动行为。小学时期是人的感知觉快速发展的时期,在此期间通过舞蹈动作来进行身体的实践,宜对身体的软度、力量、协调性进行训练。然而,这一点并不是陕西舞蹈美育所要追求的全部目标,陕西舞蹈美育除了单纯的舞蹈知识性传授和舞蹈对于身体机能的

提升之外，还对学生感知觉进行充分刺激，有利于运动知觉、空间知觉、视觉和听觉的发展，能够给人的身体健康带来益处。陕西地域风格的唱词、简单易行的舞蹈动作和动听的音乐旋律也可以让学生在舞蹈氛围的内在感知、理解和表达中，探索、发现自己的身体，提高学生的观察能力、想象能力以及肢体的协调能力的发展。同时，陕西舞蹈美育还应该坚持育人原则中的全面发展，这里主要是通过陕西舞蹈的美来树立学生对美的认识，培养高尚的道德情操和健康的生活观念；用陕西舞蹈在历史文化中显现的民族精神来弘扬中华优秀传统文化，树立远大的爱国志向和崇高的理想。总之，陕西舞蹈美育应该以人的德、智、体、美、劳的全面发展为培养核心，把陕西舞蹈融入美育育人理念当中，追随时代发展的趋势，用陕西舞蹈的美来育人，用陕西舞蹈文化来化人。

（二）坚持全体和个体相结合

陕西舞蹈美育属于舞蹈艺术的培养方向，也属于普及型教育的范畴，它的教育目的不是培养舞蹈专业人才，而是希望受教育者通过教育，在身心诸方面获得全面的发展，或者利用学校这个阵地进行陕西文化的传承和舞蹈艺术的推广。因此，在陕西舞蹈美育的育人原则中要注意面向全体学生。就学校美育而言，可以从宏观和微观两个层面进行育人，宏观方面可以利用学校正常开设的音乐、舞蹈、体育、美术等课程，以及课后服务的第三课堂，把陕西舞蹈美育相关内容作为模块、专项课题融入课程之中；微观层面则是日常学校组织的庆典活动和晚会，如"六一"儿童节、国庆节、中秋节等相关庆典和舞蹈比赛、美育展演等。这样普及性的教育方式，保障了每一位学生都能享有同等的受教育机会和权利，可以使每一位学生都有机会受到陕西舞蹈美育的熏陶，保证舞蹈美育的育人基础，这是社会主义教育的本质要求，也是美育育人原则义不容辞的责任。

陕西舞蹈美育在面向全体学生的实施中，也应该满足每个人对于美育的个体需求和期望，这也是现代教育所强调的内容。在陕西舞蹈美育的育人过程中，我们应该以学生为本，根据学生生活、学习的地域特点、学校条件和实际发展需要来选择合适的美育资源和内容。根据不同地域的特征，将优秀的陕西舞蹈文化元素融入小学美育教育，在美的领域中体会自己本地区习以为常的舞蹈文化特色，让学生能更快地进入舞蹈美育氛围中，可以帮助学生继承本地区的优秀文化传统。根据学生具体情况，建立多阶段、分年龄的分级美育课程，使得

陕西舞蹈美育课程能够充分考虑每个年龄阶段学生的兴趣和特点,为每个学生提供适合的美育教育,防止育人实践中出现断层。除此之外,陕西舞蹈美育也要充分考虑陕西传统舞蹈和舞蹈美育未来专业人才的挖掘、培养,对于具有舞蹈传承志向、舞蹈技能突出、美育能力强的学生,要提供个性化的活动加餐,如美育社团、舞蹈美育特色课程、美育演出等,为未来舞蹈美育发展提供人才基础。

二、注重传承性原则

爱德华·泰勒认为:"文化包含社会成员的人们所接受的艺术、知识、风俗、信仰、道德以及其他各种能力和习惯。"[①]而文化是可以习得的,"教育的过程等同于文化的习得过程,教育的形式也是文化的形式,教育的内容同样是文化的内容[②]"。陕西舞蹈承载着陕西地区独特的文化内核,也体现着中华传统文化精神,无论想要真正习得陕西舞蹈文化和风俗文化,还是在美育中对人进行教化培育,陕西舞蹈美育还要注重传承性原则。这个原则要求我们不只是对于陕西舞蹈动作、风格特点进行了解,更要对陕西舞蹈形成的历史原因、陕西地区文化的独特性和内在精神进行掌握。因此,陕西舞蹈美育是中华传统文化、陕西文化和陕西舞蹈文化等传承的重要方式,在美育中要注重陕西地域文化、陕西舞蹈风格的传承性原则,寻求陕西舞蹈的民族精神和内在的生命力,把握陕西舞蹈美育的生命脉搏。

(一)陕西舞蹈风格的传承性

陕西舞蹈美育的重要载体是陕西舞蹈,陕西舞蹈的独特性都是通过典型性造型、风格性动律和代表性动作等元素来展现的。从舞蹈外在形态来看,不同种类的舞蹈具有非常强的外在动作辨识度,比如动作的大小、姿态的扭动、方向的偏好等,这些外在形态是一种舞蹈有别于另一种舞蹈的区别性特征,是不能随意变化和更替的,只有注重对这些外在形态特点的挖掘和传承,才能掌握这

① [美]康拉德·菲利普·科塔克:《简明文化人类学:人类之镜》,熊茜超、陈诗译,上海社会科学院出版社2011年版,第44—50页。

② 庄晓东主编:《文化传播:历史、理论与现实》,人民出版社2003年版,第98页。

种舞蹈文化的核心。从舞蹈风格来看,不同种类舞蹈动作的运动方式、行动路线、节奏的强弱、情感的表现等,可以被视为舞蹈地域、民族、类型属性的体现,它给人们传递出鲜明的文化信息,只有保持严谨的传承态度,才会在舞蹈美育中不脱离文化内核的轨道。

陕西位于中国的西北地区,陕西境内的艺术具有大气、直率、热烈等特点,许多艺术表现与战争、农耕劳作有关。陕西传统舞蹈具有典型的"三秦文化"特质:关中地区舞蹈包含秦文化的彪悍强硬、楚文化的自由开放、汉文化的磅礴大气,以及儒家的中庸思想等文化特征,关中地区舞蹈动作具有深厚庄重、刚劲激昂的艺术特点,以及古朴、淳厚、强悍等舞蹈风格;陕北地区舞蹈具有多元化的文化特征,是游牧文化与农耕文化的结合,也是汉族与少数民族的融合,陕北地区拥有各个种类的鼓舞,具有典型的陕北地域特征,其动作刚劲有力、粗犷奔放,充分展现了陕北地区乐观憨厚、威猛奔放的文化特点;陕南地区舞蹈是南北特色文化的融合,它兼具巴蜀文化、三秦文化和荆楚文化的特性,崇尚道家文化、儒家思想,以及山神崇拜的文化特点。陕南地区舞蹈多花鼓、龙灯、彩船、竹马等形式,它的舞蹈动作柔美清丽、洒脱轻快,舞蹈风格细腻缠绵、诙谐风趣、丰富生动,饱含汉水文化风情。

(二)陕西地域文化的传承性

陕西舞蹈在陕西舞蹈美育中最大的价值在于其特有的陕西地域风格,陕西舞蹈中许多都是植根于陕西地域文化之上的舞蹈形式,陕西传统舞蹈文化保护是对于陕西独特、典型舞蹈文化的保持和传承,这种传承并不是简单地把陕西舞蹈内容直接复制或照搬到教育中去,而是在保持陕西地域文化精髓的基础之上对陕西舞蹈的提取和凝练,从而形成具有陕西地域标签式的文化内容。陕西舞蹈文化保护的内容可以在舞蹈文化外围上进行发展,但是要始终坚守不变的是保留陕西独特的舞蹈文化内核。

陕西舞蹈美育在资源开发中要始终秉持的是凸显地方特色、传承乡土文化,根据陕西地区资源的特点,挖掘出具有"独特性"风格的乡土文化内容,坚持传承中的陕西地域文化特性,否则保护和传承的文化将失去意义,使每一件珍贵的舞蹈遗产如同一个个时髦的复制品,失去内核,千篇一律。如对陕北靖边跑驴舞蹈的美育资源的开发和传承,应该注重"陕北地域性"文化特点,特别

是靖边跑驴诙谐幽默的舞蹈表演形式，表演者正是运用浮夸和丰富多变的表情，夸张而不失真的表演动作来给群众带来视觉冲击和快感，也正是因为这一种独特的表演形式才使得跑驴把艺术的浪漫和生活的真实相互融合，体现出陕北地区或者陕北人那种乐观、积极向上的性格特点和精神追求。

三、结合时代性原则

陕西舞蹈美育中的陕西舞蹈是长期历史积淀下来的产物，可以说是带有"旧有"时期的烙印，但随着当今的飞速变革和发展，"时代性"也以更新的形式影响着周围的环境和人们。如果直接搬来旧有陕西舞蹈形式和内容放进新的时代中，则会使生活在新时代的人们无法理解陕西传统舞蹈文化，更会使陕西舞蹈文化内容无法延续。要想更好地在陕西舞蹈美育中保护传统，就得让陕西舞蹈与时代特征相结合，把陕西舞蹈文化放置于当今时代背景之中，帮助人们树立起文化自信，使陕西文化保护发挥激励作用，全面诠释陕西传统文化精神的时代价值。

陕西舞蹈文化要想持续在美育中开展，首要任务是注重"简便性"。陕西舞蹈文化具有当地特有的文化色彩，但是也体现了历史的痕迹，有些内容和表现形式已经不符合当今的生活习惯和审美习惯。在陕西舞蹈美育实施中，应采用浅显易懂的内容，通过图文并茂、案例分析、视频欣赏等形式来展现陕西舞蹈文化内容，增加传承的趣味性，使陕西舞蹈文化保护更加轻松有趣、简便易学。陕西舞蹈美育的实施应该根据传承保护的特点，保持多样化才能使陕西舞蹈文化保护长期地持续下去，如在陕西舞蹈美育活动中开展汉中市勉县的特色活态演出、参观活动，以及勉县五节龙文化宣传栏等形式。只有使传播途径和方式夹杂在日常的学习和节庆活动中，勉县五节龙文化保护才能长久地存活下来。

陕西舞蹈保护要想持续性开展任务就要注重"流变性"。陕西舞蹈是经过岁月洗礼而凝结成经典的陕西传统舞蹈，其表演动作和风格特征也在历史和环境改变中变化，形成了既有固有的审美习惯，也有流变性的特征。在陕西舞蹈美育实施过程中，在保持原有的文化内核基础上，也应该根据当今陕西人的风俗习惯和审美习惯，融入一些符合现代审美的元素和内容，例如对陕北靖边跑驴的内容和主题进行更新，搜集一些符合现代陕北人兴趣的故事和内容，根据跑驴的动律特点，在陕西舞蹈美育过程中进行创编，使传承内容与现代生活相

互融合，增强现代人的代入感。同样，陕西舞蹈美育"时代的流变性"还体现在目的的改变上，陕西舞蹈美育应该符合当今舞蹈教育的目的，动作只是一个载体，不应该只追求对陕西舞蹈动作技能的掌握，还要通过美育这一载体让学生继承陕西传统文化的精髓，拓宽文化的视野，拥有完善的人格。同时，要想陕西舞蹈文化传承持续性发展，也要注意在陕西舞蹈美育中做到传统文化与现代技术的结合。把陕西舞蹈相关演出、知识和文化放置到网络上，放置到三维立体的荧幕之中，让学生通过陕西舞蹈表演来欣赏和了解舞蹈知识，甚至可以把陕西舞蹈文化制作成纪录片、趣味性的视频和研学活动，让学生在美育中更深入地掌握陕西舞蹈的内涵和核心。

第六章　陕西舞蹈美育的框架设计

第一节　陕西舞蹈美育的框架

党的十八大以来，学校美育工作受到了前所未有的重视，党中央多次提出坚持立德树人，弘扬中华美育精神，以美育人、以美化人。陕西舞蹈美育是基于小学生全面发展和陕西传统舞蹈传承的迫切要求，变陕西地域特色为育人优势，深入挖掘陕西地域传统舞蹈文化，将陕西特色舞蹈文化和小学美育特点相结合，构建文化传承、全面培养的新美育。陕西舞蹈美育的框架离不开小学学校，学校作为一个探求知识的共同体，在学习、交流之中形成了共有的价值观念、文化信念和行为准则，这也是在规章制度、物质设施和行为方式等方面的外在表现，这就是所谓的"校园文化"。陕西舞蹈美育能否顺利、健康发展，以及小学生培养效果的好坏，最根本的影响因素就是小学共同体各成员所创造的"校园文化"。小学校园文化主要由精神文化、管理文化、课程文化等组成，它们具有相互联系、相互影响、相互依赖等关系，共同促进小学学校的全面发展。因此，我们需要构建陕西舞蹈美育的框架，主要包括精神、管理、课程三方面。（见下图）

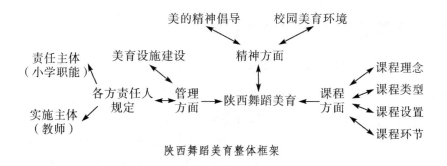

陕西舞蹈美育整体框架

一、陕西舞蹈美育精神方面的构建

当今小学校园精神建设融入了社会主义核心价值观和中华美育内在精神，这些体现了中国的传统、个性和时代精神等特征。这种时代精神包含了小学教育倡导的科学精神、自由精神、人文精神、创新精神和批判精神等基本内容。这些精神内容一旦形成，会以无形的方式注入小学校园学习和生活中。小学需要从美的精神倡导和校园美育环境两方面来形成陕西舞蹈美育精神方面的构建。

第一，美育精神倡导。陕西舞蹈美育需要学校营造一个自由、开放、包容的美育精神环境，这里包含小学学校管理人员与舞蹈美育教师、舞蹈美育教师与学生两种关系。首先，小学学校管理人员应该给予舞蹈美育教师营造"自由"的精神环境，即舞蹈美育目标设定的参与权、舞蹈美育课程设置的发言权、舞蹈美育课程内容的选择权、舞蹈美育课程的方式和途径的采用权等，小学学校管理人员应该让舞蹈美育专业教师拥有真正的权力，为小学陕西舞蹈美育制定出专业、合理、实际的体系。其次，舞蹈美育教师应该给予学生"开放、包容"的精神氛围，即舞蹈美育教师与学生形成平等和谐的课堂氛围，允许学生在舞蹈审美过程中发表不同视角的见解，鼓励学生从不同角度来观察和讨论"美"，允许学生拥有自己个性化的发展，保护学生的言论自由。

第二，校园美育环境。学校需要在校园中打造陕西舞蹈相关的展览栏、墙体字画、主体墙、美育角等，以此强调陕西舞蹈美育的重要性，用环境的创设方法润物细无声地宣传陕西舞蹈和陕西文化，增强陕西舞蹈美育的校园氛围，提升小学舞蹈美育的校园精神氛围，让学生感受陕西舞蹈别致的文化底蕴，中华民族的精神追求，传播现代中国的人文精神。

二、陕西舞蹈美育管理方面的构建

　　小学学校管理是遵循小学教育发展的客观规律,利用校内外相关教育资源,协调各成员之间的关系,调动各方的参与和实施的积极性,提高小学学校教育质量而开展的行政行为。小学领导需要严格的管理和完善的规章制度,明确划分陕西舞蹈美育各职能部门的职责,做到事事有着落,件件有依靠;要使各职能部门目标一致、规划统一,形成协作联动的机制;需要提升小学职能部门的行为准则和规范,增强他们的责任感和服务意识,提高管理人员、舞蹈美育教师和相关方的凝聚力。陕西舞蹈美育的管理主要应从美育设施建设、各方责任规定两个方面开展工作。第一,陕西舞蹈美育设施建设。小学主要对陕西舞蹈美育的设施进行整体规划,具体包括投入的资金、设施类型和数量等。之后还要对设施的购买和后期维护等方面负责。第二,各方责任规定。这里包括责任主体——小学职能部门和实施主体——教师。小学各职能部门要根据国家关于小学美育的总体目标和要求,以及陕西舞蹈美育的特殊情况来规划。首先,学校应该制定本校相应的规章制度,明确本校各职能部门的职责,让各职能部门发挥作用,共同制订陕西舞蹈美育的教学目标、教学大纲等。其次,学校应该对实施主体进行制度化管理,设计考核评价方式和职后舞蹈美育发展规定等。

三、陕西舞蹈美育课程方面的构建

　　陕西舞蹈美育立足于陕西独特的历史和传统文化的基础之上,以陕西舞蹈资源为物质材料,以人的肢体语言为媒介,让人们在欣赏美、感受美、学习美的过程中,能够通过多元化的方法,学习陕西独特的舞蹈知识和文化,指引人们树立正确的美丑观念和善恶标准,释放人们思想和情感自由的空间,磨炼人们坚强的意志和造就高尚的品质,并以通过潜移默化的舞蹈教育过程提升人的全方面能力为目的。课程是陕西舞蹈美育的主体阵地,我们需要对陕西舞蹈美育课程的类型、方法和内容等方面进行构建。

(一)课程理念

　　陕西舞蹈美育课程担负着"舞蹈美育润童心,传统文化共传承"的使命,其发展理念是变地域特色为育人优势,以陕西传统舞蹈资源和审美理念为着眼

点,将陕西传统文化与小学美育特点相结合,立足于陕西地区与舞蹈相关的文物古迹和特有的民间舞蹈艺术,运用多元化发展的模式和手段,以"传承与创新"的"主题式+单元式"为方式,打破时空界限,进行"全空间"的育人活动,构建对陕西舞蹈文物古迹的欣赏、陕西舞蹈动作的学习、陕西舞蹈的表演与创编等一系列相关内容。

(二) 课程类型

陕西舞蹈美育课程内容为综合性课程,它是在陕西舞蹈本体教学的基础之上,打破原有学科界限,找到其中共通点进行整合兼并,融合为一体的综合性课程,如将陕西历史、陕西民俗、陕西美学等领域的课程融为一体。陕西舞蹈美育课程中的基础素养课程主要由美学、历史、文学、音乐、美术等内容组成,而基础专业课程主要由陕西舞蹈学习、陕西舞蹈表演、陕西舞蹈创编等内容组成。旨在通过此课程的学习使学生真正了解陕西舞蹈,学会跳陕西舞蹈,学会创编陕西舞蹈。(见下图)

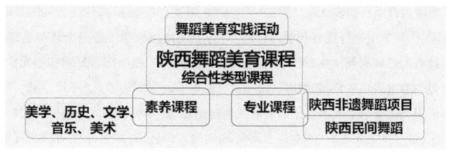

陕西舞蹈美育课程类型

(三) 课程设置

陕西舞蹈美育课程利用网络和软件,破除"刚性"时间,构建了"全空间"育人格局,将教学计划从"刚性"时间转变为"弹性"时间,增加课前课后的隐性部分,如课程前深入舞蹈实地和传承基地探访,课后进行陕西儿童舞蹈创编和课后校内舞蹈表演实践等。同时,在课程中设置课前预习、课堂学习、舞蹈创编和课堂评价四个环节,以此来提高学生发现问题、分析问题和解决问题的能力,从而增强对陕西舞蹈文化的掌握,全方位发展舞蹈审美能力和思维。(见下图)

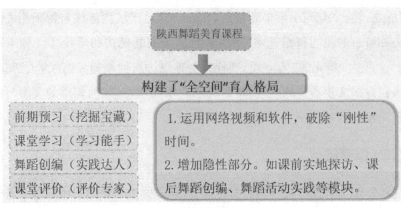

课程设置

(三) 课程环节

陕西舞蹈美育运用网络和软件,破除空间"刚性",构建了"全空间"育人格局,以单元式教学的四个环节来进行课堂教学。第一个环节是"挖掘宝藏",教师进行主题舞蹈设定,创设真实性场景,引导学生进行赏析和探究型学习,使学生对陕西舞蹈有初步认识。第二环节是"学习能手",教师抓住陕西舞蹈核心元素,引导学生进行观察和学习体验,进行主题舞蹈教学。第三个环节是"实践达人",教师引导学生以传承陕西舞蹈文化为基本,提取陕西舞蹈核心元素,通过创意重组和融合,创编出陕西儿童舞蹈作品。第四环节是"评价专家",教师组织和指导学生展示自己创编的陕西舞蹈作品,分享创编成果和经验,并分组进行评价(见下表)。通过以上环环相扣的四个环节,培养学生对陕西舞蹈美育动作的表现能力和创编能力,培育学生深厚的民族文化情感,在美育过程中始终坚持陕西传统舞蹈文化的传承。

陕西舞蹈美育单元式教学环节设计

课题任务	教学目标	主要教学活动	关注点	活动成果
第一环节 挖掘宝藏	学生能够身临其境进行探究型学习	1.教师活动:教师进行主题舞蹈设定。引导学生进行赏析,并对陕西舞蹈风格做出记录 2.学生活动:分析陕西主题舞蹈,了解陕西历史文化和风格特征	搜集整理与陕西主题舞蹈相关的资料,尝试引导研究,活动内容包含网络资料的收集、创作素材的积累以及自主体验动作等	1.资料收集 2.主题舞蹈的记录与分析 3.欣赏主题舞蹈并尝试其中的动作
第二环节 学习能手	学习陕西舞蹈动作、风格特征,为创作奠定坚实的基础	1.教师活动:教师进行主题舞蹈教学,引导学生观察和学习 2.学生活动:学生认真观察和学习主题舞蹈动作要领和风格特征	抓住陕西舞蹈核心元素,学习体验其中的精髓	1.舞蹈动作记录与分析 2.跟着视频进行练习
第三环节 实践达人	以传承与创新为主题,进行头脑风暴,结合其他艺术表现形式开展创意陕西儿童舞蹈的编创	1.教师活动:引导学生以传承与创新为主题,通过陕西舞蹈知识的融合与迁移运用,设计儿童舞蹈 2.学生活动:头脑风暴,提取舞蹈创作元素,设计出有创意的陕西舞蹈作品	1.提取元素 2.创意重组 3.舞蹈表演	制作儿童舞蹈创编记录单

续表

课题任务	教学目标	主要教学活动	关注点	活动成果
第四环节 评价专家	展示自己的作品，分组进行交流和评价，分享自己的体会和想法	1.教师活动：确定预期结果、评估证据；设定学习评价表，引导学生对个人作品进行评价；组织学生对他人的作品进行展示，维持评价秩序 2.学生活动：展示作品，对自己和他人的作品进行评价，填写作品评价表，分享创作的心得和感悟	展示陕西舞蹈创编作品，分享创编成果和经验	通过多种手段记录评价过程；用视频、文字记录点滴感受

第二节　陕西舞蹈美育框架设计的建议

陕西舞蹈美育是美育的一个分支，它具有传统舞蹈的特点，也具有艺术审美教育的特点。它通过对陕西舞蹈的欣赏、模仿、表演、创编等方式，使学生感受陕西舞蹈的独特风格魅力，理解陕西地区传统舞蹈相关知识和文化，提高学生的审美观念和思维，塑造学生良好的行为和品格，最终促进学生德、智、体、美、劳全面发展，培养符合当今社会所需要的人才。陕西舞蹈美育是陕西优秀传统文化的重要形式，是学校美育的必要途径、是落实立德树人根本任务的重要体现，是培养德智体美劳全面发展的人的时代要求。在建立陕西舞蹈美育框架之上，还应该考虑它的复杂性、多元性、独特性，坚持传统与现代相结合，坚持理论与实践相结合。

一、传统与现代的结合

随着历史变迁和时代发展，在陕西文化生态环境发生巨大变迁的现实背景

下，陕西舞蹈美育面临着如何突显陕西舞蹈的形态和文化的特性，如何化解陕西当前所面临的文化生态危机，如何实现陕西舞蹈传统与现代延续之间的良性互动循环发展模式等问题。这些问题让我们关注到"传统"与"现代"的冲突，只有在美育过程中找到它们之间的平衡，才能更好地传承和发展陕西舞蹈，为此，应做到如下几点。

第一，坚持陕西舞蹈传统特色。陕西舞蹈美育最主要的目的就是对陕西传统舞蹈和陕西文化的传承，这就需要在美育过程中保持、延续陕西舞蹈文化的传统性和独特性。陕西舞蹈文化的传统性是指在长期的社会历史发展中，保持和延续陕西舞蹈文化。传统文化是某个特定区域人民的文化认同，陕西舞蹈文化产生于陕西某个地区的地理、文化、风俗、经济等社会风貌之中。而陕西舞蹈文化的独特性是指陕西舞蹈区别于其他舞蹈的识别标志，这种独特性主要基于陕西人民特有的生活方式、审美特征、思想感情、精神理想等方面而形成。陕西舞蹈美育只有保持舞蹈的传统性和独特性，才能使得我们拥有同一个文化根基，让学生真正感受到陕西舞蹈文化的魅力。

第二，加入现代元素。陕西舞蹈美育根植于陕西传统舞蹈文化深厚的土壤之中，在汲取陕西地区优秀文明成果的同时，还要注意现代内容、方式、技术等的加入。在现代生活环境中陕西传统舞蹈存在和发展的土壤早已不复存在，要想更好地进行传承和发展，就应该加入现代元素。首先，陕西舞蹈美育在坚持原本性动作的基础上，要加入符合现代人审美需要的动作元素，如在陕西舞蹈中加入现代舞的新鲜动作元素，使陕西传统舞蹈能够跟上时代步伐。其次，陕西舞蹈美育中除了保留特有的内容和剧情，还应该更新舞蹈表现内容，加入现代陕西人民生活的特点，让学生更加具有认同感。最后，在陕西舞蹈美育的欣赏或表演环节中，应该加入现代化的播放技术和展现技术，如欣赏时利用3D、VR、AR等虚拟数字播放设备，营造陕西舞蹈需要的某个历史时段或某个特定空间，从而打破时间、空间的限制，让学生享受到亲临现场的体验，给学生视听感官带来极限之美。

二、理论与实践的结合

陕西舞蹈美育虽然属于艺术领域，许多人认为舞蹈艺术教育的属性就是通过实践来获得知识，有些人也把它们称为"实践课"或"技能课"，从而导致陕西

舞蹈美育"忽视理论"的倾向。鉴于此,在陕西舞蹈美育的过程中,教师要指导学生坚持将陕西舞蹈文化的理论与实践相结合,为此应坚持如下两点。

第一,坚持理论学习。理论是人们对于存在的现象或某一领域进行系统性的解释和科学性的预测而形成的书面信息,它解释了人类社会中各种事物的内在联系、指导思想的科学性和选择事物的依据。陕西舞蹈美育的理论部分主要包括对陕西舞蹈的历史发展、风格特点、文化内涵和陕西舞蹈审美的本质、特点、方法等内容的阐释。通过对理论的学习,学生可以掌握全局,了解陕西舞蹈的整体面貌和审美的整体过程。同时,学生还可以清晰地了解每个部分的具体情况,如陕西舞蹈中某个舞蹈形成的原因、外在形态、风格特点等,这为以后的舞蹈实践做了一定的铺垫,使得学习舞蹈更加容易。此外,舞蹈美育的理论学习能给学生提供一个沉浸的语境氛围,使学生观念得到一定刷新,也能提升学生相关的理论素养。

第二,坚持舞蹈美育实践。陕西舞蹈美育要遵循理论指导方向和规定的基本原则来进行实践,有时一个实践环节或活动需要有多个学科的理论加以支撑,这就需要教师在实践活动中拥有跨学科思维模式。陕西舞蹈美育属于交叉综合教育,是新的形式、新的情况、新的环境,理论给我们指明了前进方向,但实践中往往会有超出理论范围的情况出现,持续对理论的检验和扩展,这就是需要坚持在舞蹈美育中不断实践的原因。同时,舞蹈美育中教师让学生学习舞蹈动作的实践能够使学生更好地理解陕西舞蹈的动作特点、风格特征、文化内涵,纠正对于陕西舞蹈美育理论错误的认识。而舞蹈创作、演出活动更是通过一次次的实践使学生加深对舞蹈文化的了解,有助于学生增强对民族文化的情感,从而起到以舞育人的作用。因此,陕西舞蹈美育应该将理论学习与实践活动相结合。在陕西舞蹈美育过程中,教师要注重学生的理论学习,提高学生舞蹈美育的理论素养和艺术感知力,还要增加学生的实践活动次数,以完善舞蹈美育理论,增强学生内在行为和品质的形成。

第三部分
陕西舞蹈美育的实践

陕西舞蹈美育以陕西地区舞蹈特点和文化内涵为内容,以审美过程为手段,对受教育者进行教化培育。陕西舞蹈美育是立足于舞蹈学、美学、教育学等学科的基础之上,具有错综交织的概念和原理的逻辑体系。义务教育中的舞蹈美育是国民教育的重要组成部分,也是陕西舞蹈美育最为重要的切入口。小学年龄阶段的孩子正处于生长发育最为旺盛的时期,这个阶段的孩子具有接受能力强、思想可塑性强、好奇心重等特点,因此,这一阶段是全面塑造人格和培养综合素质的最佳时期。由此可见,无论是培养陕西舞蹈传承者、舞蹈欣赏者还是舞蹈从业者,最好的时机都是在小学教育阶段进行培养,如果能抓住这一时期,将会使陕西舞蹈美育取得最佳效果。所以,小学教育阶段的陕西舞蹈美育对提高全社会的文明和全体国民的文化素养有着积极的、不可替代的作用。陕西舞蹈美育的理论是指南针,陕西舞蹈美育的实践是最终归宿。现阶段我们的任务是对陕西舞蹈美育的现状进行分析,进而最大程度地实现学校阵地效力,选择适当的课程内容、方法和形式,发挥教师的主导作用,把陕西舞蹈美育从理论转化为实践,最终推动陕西舞蹈美育的发展。

第七章 陕西舞蹈美育的实践基础

第一节 陕西舞蹈美育的现状

小学生是当代社会的新生力量,是社会主义事业的接班人,他们身上肩负着传承与发展的重担,非物质文化遗产的保护与传承离不开对小学阶段新生力量的培养。陕西舞蹈美育小学教育阶段的实践具有必要性及重要意义,无论对于步履艰难的基础美育教育、后进力量薄弱的普及型舞蹈教育,还是具有局限性的舞蹈专业教育都起到极大的补充与推进作用。陕西舞蹈美育中小学教育阶段现状印证了著名的"木桶理论":各个组成部分往往优劣不齐,但劣势部分往往决定着舞蹈美育发展的整体水平,要想提高中小学生整体舞蹈艺术素养,使他们成为全面发展的人,最有效的途径就是发展陕西舞蹈美育,这就需要我们抓住机遇,培养主宰国家未来命运的人群,这也需要我们从政策和实践方面着力。

一、政策方面

陕西非物质文化遗产舞蹈项目是中华优秀传统文化的一部分,也是陕西舞蹈美育极为重要的内容。陕西非物质文化遗产舞蹈项目包含着难以言传的意义、情感和特有的思维方式、审美习惯,蕴藏着优秀传统文化最深的根源,保留着形成陕西地域文化的原生状态。随着经济的全球化和社会的现代化,陕西文

化遗产生存环境渐趋恶化，保护现状堪忧。加强对非物质文化遗产传统舞蹈的保护和小学美育的传承职能，让陕西传统舞蹈在现代社会中继续保持它独有的特色与意义愈发重要。随着对于中华优秀传统文化重视程度的提升，国家不断出台相关政策推动舞蹈美育工作。2014年教育部印发了《完善中华优秀传统文化教育指导纲要》，纲要指出要加强中华传统文化教育，并把小学文化教育分为不同的学段：小学低年级以对中华优秀传统文化的亲切感为培育重点，对自己家乡的生活习俗进行了解，初步感受经典的民间艺术；小学高年级的重点则是提高对中华优秀传统文化的感受力，了解丰富多彩的中华优秀文化，引导学生树立辨别美丑、是非、善恶的能力。同时，还应积极开发并合理利用校内外各种课程资源，引导学生实际感受祖国丰富与优秀的文化，感受家乡的变化和发展，学习非物质文化遗产相关知识，感受其历史特色和文化内涵。

 为了提升素质教育质量，传承中华舞蹈文化，推进舞蹈美育发展，提高学生的审美意识和人文素养，促进学生健康全面成长，教育部于2014年出台了《关于推进学校艺术教育发展的若干意见》。根据文件精神，从2015年起对中小学校和中等职业学校学生进行艺术素质测评，并将此结果作为综合评价学生发展状况和中考、高考录取的参考依据。此意见还明确规定，义务教育阶段学校要开设艺术课程，课时总量不低于国家课程方案规定的占总课时9%的下限，而且还鼓励各级各类学校开发具有民族、地域特色的地方艺术课程。随着学校美育的不断深化，提高美育工作的改革成效，2020年中共中央、国务院印发《关于全面加强和改进新时代学校美育工作的意见》，明确各级各类学校人才培养过程应融入美育，需要配齐配足美育教师，提高学生审美和人文素养，并且强调美育能够提高审美素养、陶冶情操、温润心灵，更能丰富人的想象力和培养创新活力。自此，"美育育人"的行动紧锣密鼓地开展，各学校美育都取得了不小的成果。教育部数据显示，2022年有99.8%的义务教育学校按照国家课程开齐开足音乐、美术课，一些学校在"开齐开足"美育课程的基础上，更加努力优化美育课程，不但丰富了美育课程的内容，还打破了学科之间的边界，跨学科开展美育课程。

二、实践方面

 国家为了落实学校美育的功能，实现美育育人的目标，教育部、文化和旅游

部、财政部三个部门还联合发布了《关于开展2023年高雅艺术进校园活动的通知》，组织优秀作品进校园，把高雅艺术进校园活动当作重要载体，使之成为学校美育的根基，同时落实学校美育浸润的行动，旨在使学校美育更能弘扬中华美育的精神，增强青少年的文化自信。国家各项政策和具体活动的支持，使得陕西美育进校园活动开展得如火如荼。陕西汉中把非物质文化遗产"汉调桄桄"带进了小学课堂，通过从捏制泥塑、勾画脸谱，到欣赏和表演戏剧唱腔，学生在欣赏与模仿汉中地方戏的过程中，了解了陕西汉中地域传统文化的特点，领略了陕西特有的文化精神，传承了中华传统文化的精神内涵。近年来，陕西非遗的跨界融合出现了许多新的模式，包括非遗与研学、非遗与演艺、非遗与文创、非遗与节庆、非遗与旅游等跨界融合。

陕西舞蹈美育也以丰富多彩的形式进行传承，首先，陕西省建立了许多研究基地、教育实践基地、社会实践基地，充分发挥高校学科人才培养优势，加强中小学优秀传统文化教育的社会实践。2023年，陕西省文化和旅游厅、陕西省教育厅联合发布了《关于公布2023—2025年度陕西省非物质文化遗产研究基地、陕西省非物质文化遗产传承教育实践基地、陕西省中小学优秀传统文化教育社会实践基地名单的通知》，设立中小学优秀传统文化教育社会实践基地71家，与舞蹈相关的有延安职业技术学院附属小学的安塞腰鼓、陕旅集团延安商业运营管理有限公司的腰鼓、西安市鄠邑区新区小学的孝义坊鼓舞、略阳县城关幼儿园的略阳羌族羊皮鼓舞、西安邮电大学的安塞腰鼓、汉中职业技术学院的略阳羌族羊皮鼓舞、陕西学前师范学院的陕北腰鼓等。其次，陕西省为了加强陕西舞蹈美育在青少年群体中的效用，通过文艺性的事业单位和团体进行小学校园展演、陕西舞蹈展演、表演体验和创作等方式，让陕西传统舞蹈在小学生中得到传承，如陕西省文化馆携非遗项目进入西安宏景小学，将校园文化作为陕西美育传承的重要根基，同学们通过对陕北安塞腰鼓的沉浸式欣赏、亲身体验、探究学习与《欢乐腰鼓》的排演等方式，在实践中感受到了陕西文化的精髓，达到陕西舞蹈美育的效果。

与此同时，为了推行陕西美育快速发展，加强小学美育师资队伍建设势在必行。陕西省政府也制定了开展中小学美育师资队伍建设工作的具体方案，如陕西省政府发布的《关于全面加强和改进学校美育工作的实施意见》倡导，在农村基础较为薄弱的义务教育学校建立美育实习基地，支持师范类或专业、艺

术类院校学生进行顶岗实习;聘用社会文化团体或艺术专业人士、民间艺人担任学校兼职美育教师;在国家级和省级培训计划中增强乡村小学美育教师的培训力度,鼓励建立校际美育协作区、艺术学科名师工作室和互帮互助机制,促进美育师资队伍均衡发展。

2019年至今是我国舞蹈美育研究和实践迅猛发展的阶段,国家出台众多政策为开展美育工作提供了良好的环境,这一时期关于陕西优秀传统文化、陕西传统舞蹈、舞蹈美育的政策和活动也如雨后春笋般迅猛增长。更多人参与到陕西舞蹈美育工作之中,使陕西舞蹈美育得到了长足的发展。然而,陕西舞蹈美育还存在许多不足,如学校对舞蹈美育的重视程度还远远不够,现有的课程仅以音乐、美术为艺术课程的主导,舞蹈美育相关内容较为薄弱,特别是关于陕西舞蹈的美育教育在许多地区和学校还是空白。正在开展陕西舞蹈美育的学校也存在着一些问题,如人们对于陕西舞蹈美育不重视,理解有偏差;学校设施不能支撑陕西舞蹈美育课程和活动的开设;陕西舞蹈美育课程设置不合理,未能遵循美育的特点;陕西舞蹈美育教师师资不足,舞蹈美育教师专业能力有待提高,等等。这些问题的出现使陕西舞蹈美育尚浮于表面,陕西舞蹈美育的效果大打折扣,直接影响到陕西舞蹈美育的继续进行和发展。

第二节　陕西舞蹈美育的问题及成因分析

陕西舞蹈美育的终极目标是传承中华优秀传统文化,促进人的全面和谐发展。它持续构建人的身心内部,为人提供和谐健康发展的经验;它也是陕西舞蹈文化和民族精神能够得到传承和发展的必由之路,它更是持续构建人与人、人与社会之间良好关系的推进力量。因此,陕西舞蹈美育是传承中华优秀传统文化和塑造全面发展的人的基础教育,在小学广泛开展该课程和活动的重要性是显而易见的。随着国家对于美育和中华传统文化的重视,关于陕西舞蹈美育的政策的不断发布,美育的总体、主旨、目标的设定,学校美育课程的开设量、要求、评价体系的出台,这些相关举措为我国美育相关工作的开展提供了一定的保障。由此,陕西舞蹈美育也获得了许多实践成果,它的新模式和新方法层出不穷,陕西舞蹈美育资源开发力度不断增强,陕西舞蹈美育活动开展丰富多彩,

课程建设正在稳步推进。但是,在看到陕西舞蹈美育巨大进展的同时,更要认识到其中存在的问题。

一、陕西舞蹈美育的问题

陕西舞蹈美育是素质教育和舞蹈美育的重要组成部分,它既能继承陕西传统文化和精神,又能为促进当地民众整体素质的和谐发展打好基础。可以说,陕西舞蹈美育是补充当地未来竞争实力的重要途径。陕西舞蹈美育作为美育范畴之一,在陕西小学中应该是优势性和必要性的艺术科目,陕西传统舞蹈和陕西地域文化的发展也受到社会各界的广泛关注,陕西传统舞蹈相关的内容和研究有时甚至成为人们探讨的热门主题,但在陕西舞蹈美育中仍存在许多问题有待解决。

(一)陕西舞蹈美育设施不够完善

陕西舞蹈美育的专业特殊性决定其需要具备相应的设施去支撑课程开展。陕西舞蹈美育需要具备的设施包括基础设施、教学设施,其中基础设施包括舞蹈教室、舞蹈地胶、舞蹈镜子、储物柜等;教学设施包括音乐播放器、投影仪、舞蹈教具和舞蹈学具。教育部专门将美育教学设备的配备纳入"全面改薄"项目中,规定到2019年全国小学艺术器材达标率要达到95.07%。但由于小学教育经费紧张,学校管理者对于美育的片面理解,使得用于美育的投入较少,又加上没有设置专项资金,陕西舞蹈美育的设施情况不容乐观。

目前,在陕西省除了省会城市的小学和其他城市一些市级重点小学拥有舞蹈教室和舞蹈教学器具之外,大部分市级和县级普通小学能配备舞蹈教室的比例不高,农村小学拥有舞蹈教室的更是凤毛麟角。此外,即使一些学校拥有舞蹈教室,其设置也达不到标准规格,如没有适合舞蹈练习的木地板、地毯、镜子等,有的即使设有把杆等舞蹈练习设施,其设置也极不规范。除环境限制之外,各级学校中关于舞蹈方面的图书、音像资料也非常稀缺。分析其中原因,除了是因为舞蹈书籍与资料本来就比较少之外,更重要的是整个社会大环境和学校对其"可有可无"的偏见。从某种意义上说,学生在接受陕西舞蹈美育时受到了视听等方面的限制,从而使他们对于陕西舞蹈的认识与展望较早地遭到了阻碍。

(二)陕西舞蹈美育课程开设不足

陕西舞蹈美育课程立足于学校教育,在学校课程和活动中保质保量地开展是以美育人最基础的保障。2020年中共中央、国务院印发的《关于全面加强和改进新时代学校美育工作的意见》指出,让所有在校学生都能够享有接受美育的机会,整体推进各级各类学校美育发展,义务教育阶段学校要严格按照国家课程方案和课程标准开启开足上好美育相关课程。该文件在确保落实美育课程开设的基础之上,还进一步要求逐步增加美育课时,鼓励形成自己的特色,形成"一校一品""一校多品"的发展新局面。就陕西而言,最好能通过对一些新闻和活动资料的翻阅,在一些学校开设专门的舞蹈美育课程或涉及陕西舞蹈的内容,或偶尔开展一些与陕西舞蹈相关的活动,如陕西渭南大荔县张家小学开展的彩绸舞龙的舞蹈文化之旅,探索舞龙的技巧和文化的秘密,让师生们都能感受到陕西传统舞蹈文化的魅力。

陕西关中地区的舞龙表演

但据相关调查显示,陕西舞蹈美育在许多学校的存在十分尴尬,主要问题表现在三方面:第一,专门的陕西舞蹈美育课程并未能真正普遍落实,大部分学校还没有开设陕西舞蹈美育课程,只有部分学校会在相关课程中融入陕西舞蹈内容,进行陕西舞蹈美育活动。而有些学校开设的美育课程中舞蹈美育常常附

属于音乐、体育课程,其内容和课时被压缩,导致陕西舞蹈美育相关内容无法正常开展。第二,艺术课程在传统教育观念中常被视为休闲娱乐甚至不务正业的事情,为了提升学生的主课学习成绩,许多学校的管理者对于占课视而不见,许多美育课程都在为其他学科让路。第三,即使有些小学学期计划中安排了舞蹈美育课程或美育实践活动,但总会被一些被视为"更重要的事情"替代掉,如教研活动、上级督导检查、考试等,这导致本来就紧张的美育课程时长更加"捉襟见肘"。这些情况使得陕西舞蹈美育课程无法正常开展,这和《义务教育艺术课程标准(2022年版)》的相关要求尚有较大差距。

(三)陕西舞蹈美育课程设置不合理

陕西舞蹈美育的课程设置也表现出不同层级的问题,其主要表现在课程类型单一、课程目标千篇一律、课程内容未突出陕西传统舞蹈的特点等。

1.课程类型单一

陕西舞蹈美育课程是以舞蹈为主要载体,但是其内在还包含舞蹈表演、陕西历史、舞蹈美学、陕西舞蹈文化等内容,并能与音乐、美术、体育等课程相互融合。目前,小学阶段课程主要以综合课程为主要类型,用"品德与社会"课程代替了社会课;用"综合实践活动"代替了劳动课;用"品德与生活"代替了"思想品德",小学也增加了综合性的艺术课。但现行的课程结构,由于传统的课程思想与观念,课程类型单一,且忽视了其他学科在推动学生发展方面的价值,导致学生发展片面,如在课程中出现舞蹈课就是舞蹈课,美术课就是美术课,音乐课就是音乐课的情况,并未建立课程间的相互联系。

陕西舞蹈美育中出现的课程类型单一的状况尤为明显。过分强调舞蹈单一学科的内容,围绕着陕西舞蹈实施,主要追求的是让学生学会跳陕西舞蹈,过分强调独立的舞蹈艺术教育,忽略了艺术美育的综合性因素。虽然音乐、美术、体育等学科有不同的特点和表现形式,但是总的来说三者都属于艺体范畴,也有共同之处。现阶段大部分陕西舞蹈美育课程忽视了其他学科的辅助作用,割裂了三者之间的联系,忽视了对学生综合审美能力的培养。

陕西舞蹈美育领域包括美学、历史、社会、健康、文化等内容,往往涉及许多跨学科、交叉学科内容,现阶段陕西舞蹈美育和其他领域割裂的情况也多有出现,造成了学生不能真正掌握陕西舞蹈形成的内核,尚未实现对审美能力和创

新思维的训练，造成学习者综合素养低。

2.课程目标技能化

陕西舞蹈美育是具有陕西地区独特舞蹈风格的美育教育。作为义务教育阶段的审美教育，其最主要的目的是以舞蹈美来育人，通过对陕西舞蹈传统文化的学习来促进学生审美思维的发展，道德品质的提高。目前，陕西舞蹈美育显现出技能表演化和功利性的趋势，在设定目标中只重视对陕西舞蹈专业外部形态的掌握，忽略了传授与舞蹈相关的文化知识的要求，忽视了美育对于学生的育人价值，舞蹈技能的掌握似乎成了它唯一的目标。因此，在教学中一味地按照专业舞蹈教育方式来进行教学，并把全部时间用来学习陕西舞蹈的动作和排演舞蹈作品上，最终用表演、展示、比赛等形式达到功利目的，这就使陕西舞蹈美育课程成了纯舞蹈技能的表演场，偏离了陕西舞蹈美育最初的目的。

3.课程内容无法突出特色

从舞蹈存在的那一刻起，这种可视可感的物质运动就注定了其外在表现形式的核心地位。对于舞蹈本身来说，要想表达、言情，不能无"形"这一载体。"形"之于舞蹈，犹如"声"之于音乐，无"形"则无舞。虽然同为一个身体，但"形"又有所不同，其风格迥异、感情丰富，这也就是舞蹈之所以种类繁多、光彩美丽的原因。被称之为"三秦大地"的陕西拥有十分丰富的舞蹈种类，关中、陕北、陕南三个地区舞蹈内容风格迥异，这给陕西舞蹈美育提供了丰富的资源。

然而，陕西舞蹈美育课程中并未利用好这些丰富的课程资源，大多数美育课程的内容都是统一的舞蹈内容，以形体训练为主要内容，让学生进行软开度的训练，或简单的肢体协调性训练，有些则会教一些古典舞、民族民间舞等，大部分学校的内容千篇一律，看不出来特别的地域性和独特的文化感，以及特有的舞蹈风格。同时，教师的课程内容具有很强的随意性，有些教师对舞蹈动作的掌握、舞蹈风格特点的把握、陕西地方文化等内容没有深刻的了解，都是自己现学现教。

二、对陕西舞蹈美育问题的成因分析

(一)学校相关人员认知的片面化

陕西舞蹈美育出现的许多问题，根源上就是学校相关人员观念上的轻视和

认知的片面化。相关人员对陕西舞蹈美育认知的片面主要体现在以下两个方面:第一,舞蹈群众基础薄弱,大部分人对于舞蹈的认识只停留于表层,学校管理者认为舞蹈就是闲暇时的消遣,属于"最不重要"的事情,陕西舞蹈美育会影响学生的学习成绩,对主课教师占课行为置之不理,久而久之也会导致学生在心理上的不重视,这些情况严重阻碍了陕西舞蹈美育在学校的开展。

此外,教师认为陕西舞蹈美育仅仅是一种专业技术,义务教育阶段的舞蹈美育过分重视舞蹈技能的学习,忽视了单纯舞蹈动作的背后还积淀着深厚的文化内涵,对与陕西舞蹈相关的艺术文化严重忽视,从而在课程内容设计和对学生进行指导的时候,忽视了陕西舞蹈文化对学生起到的更为重要的作用,这一观念直接影响到陕西舞蹈美育课程的实施。

(二)学校制度不完善和管理缺失

陕西舞蹈美育的实施需要制度来对其形式、内容、方法等加以保障。许多学校未有相关的规章制度或规划,认为其他艺术课程和活动与陕西舞蹈美育是一回事,将艺术学科的规章制度直接用于对陕西舞蹈美育的管理,陕西舞蹈美育实施中没有任何专门的规划和制度管理。有些学校就算制定了相关的规章制度,在制定时也是基于完成考核的被迫性和展示化的作秀等多方面因素,这使得制度沦为纸面上的摆设,实际落地执行与纸面规定存在很大差距。现实中有一半教师没有听过或不太清楚这方面的规划或规章制度,学校并未真正按照规划来实施,也未运用规章制度来管理陕西舞蹈美育课程。这些问题导致了教师在此课程的目标、内容、方法等方面都是实施得较为随意。同时,与陕西舞蹈美育相关的活动也不能按量、按期开展。

(三)陕西舞蹈美育没有课程体系支撑

当今社会对于综合性人才的需要,使我们更多地考虑培养人的整体素质,国家也越来越重视对人在舞蹈和美育方面的培养。课程体系建设是关系美育质量的关键因素,良好的课程体系可以有效利用学校各种教学资源,统一筹划和组织各种辅助性的教学活动,最大限度地提升教学质量。目前,陕西舞蹈美育课程的实际问题,主要是教师在课堂上未能针对小学生的特点来设计课程,未能以传承和培育人为目标,未能遵循美育的规律、未能抓住陕西舞蹈的特点

等情况。这些问题都是因为没有整体的课程观来进行总体规划，也没有一个系统化、综合性的课程体系来协调和统筹课程目标、内容、结构和课程相关活动等。这就使得陕西舞蹈美育课程的实效与当前素质教育发展的要求还不够匹配，与培养德、智、体、美、劳全面发展的人才的育人目标及青少年对美的心理期待不够一致。陕西舞蹈美育课程体系是实现人才培养目标的重要载体，为满足国家对美育课程体系的建立和传统文化在教育中得到传承的要求，需要建构一个完整、系统、科学的陕西舞蹈美育课程体系，以此保障舞蹈美育的实施效果，最终实现小学生全面发展的目标。

（四）陕西舞蹈美育师资匮乏，教师专业素养有待提高

在实施陕西舞蹈美育的工作环节中，舞蹈美育教师是美育目标最终达成的关键因素。目前，在师资方面，陕西舞蹈美育还面临着许多问题，如教师对于陕西舞蹈风格的掌握、对陕西文化特点的把握、对舞蹈美学的了解等程度均不够深。这些问题导致陕西舞蹈美育的实施过程和最终效果尚未达到预期。具体而言，从数量上来看，陕西舞蹈美育教师严重短缺。2016年，中国艺术教育促进会、清华大学中国经济社会数据中心共同发布的《全国义务教育阶段美育师资状况分析报告》显示，最近10年，全国小学阶段美育教师的数量在持续提高，师生比也在改善，专业教师的结构也在进一步调整。但是，学校舞蹈教师的数量平均还达不到一校一名，而且学校舞蹈教师中非舞蹈专业的教师偏多，大多是音乐、体育教师兼任，美育教师数量不足，导致了陕西舞蹈美育课程无法正常开展。从质量上来看，陕西不少地区的小学舞蹈美育艺术课程的教师没有相关专业背景，通常由爱好文艺的教师或班主任兼任，而兼任教师往往缺乏舞蹈美育专业知识和技能，对于舞蹈美育的教学规律和特点不甚了解，不懂得陕西舞蹈美育课程的价值和重要性。就算是专职的舞蹈美育教师，拥有全日制舞蹈专业本科学历的也偏少，就算是具有一定学历的专业舞蹈教师也缺乏对陕西舞蹈、陕西历史文化、审美教育等相关文化知识的了解。这样的师资状况使得陕西舞蹈美育教学变成单纯的学习跳舞和完成简单的跳舞动作，而忽视了让学生了解陕西特有的文化，更忽视了对舞蹈审美能力和创新思维的培养，最终成为制约学校开展陕西舞蹈美育的现实问题。

综上所述，陕西舞蹈美育需要从学校、课程、教师三个方面进行改进。学校

方面需要引导相关人员,从观念上改变对美育的认知,重视陕西舞蹈美育的价值,同时学校要完善与陕西舞蹈美育相关的规划和制度,规范学校的管理责任,支持陕西舞蹈美育特色活动的开展。课程方面需要构建系统化、综合性的陕西舞蹈美育课程体系,立足于陕西地区与舞蹈相关的文物古迹和特有的民间舞蹈艺术。教师方面,任课教师要不断加强审美思维和能力的培育,最终实现学生的全面发展和中华传统文化传承的目标。

第八章　陕西舞蹈美育中的学校

陕西非物质文化遗产既是历史脉络的见证,又是珍贵的、具有重要价值的文化资源,陕西人民在长期生产生活实践中创造的非物质文化遗产是中华民族文明与智慧的结晶。儿童是当代社会的新生力量,是社会发展与进步的接班人,他们身上肩负着传承与发展非物质文化遗产的重担。

在新时代背景下,陕西舞蹈美育的形成是必然趋势,它对于陕西传统舞蹈文化的传承和学生全面发展具有重要作用。2018年,习近平总书记在全国教育大会上强调,要全面加强和改进学校美育,坚持以美育人、以文化人,提高学生审美和人文素养,构建德智体美劳全面培养的教育体系,并要求把美育贯穿于学校教育各个阶段。陕西舞蹈美育是学校素质教育的重要体现,贯彻落实好这项工作为学校的教育和管理带来了巨大的挑战,学校如何发挥自己的职能来推动陕西舞蹈美育发展是需要深入探究的问题。

第一节　规范管理

学校作为教育的主阵地,承担着社会教育的主要任务。陕西舞蹈美育能否顺利开展关键在于学校美育的实施状况。学校要真正落实陕西舞蹈美育工作,需要把美育融入学校的日常管理工作。学校美育管理是一个开放性的管理体系,它包括学生美育、教职工美育、学科美育和校园美育。陕西舞蹈美育在学校的开展和实施,涉及学校各个部门、各种工作、各个方面,要想给陕西舞蹈美育

创造一个系统、规范、开放的存在环境,就需要学校的规范化管理为其提供保障。

一、制度的制定、实施和评价

学校是陕西舞蹈美育的执行者,陕西舞蹈美育是否实施,选择什么样的组织形式和方式,最终选择权都在学校的主管部门。学校要转变旧的应试教育思维,认识到在小学开展陕西舞蹈美育工作的重要性,重视和支持陕西舞蹈美育的发展。学校管理是一个完整的系统,它包含了学校的所有工作。我们需要把陕西舞蹈美育融入学校的各项管理工作,使学校能够进行相应的方案规划、制度制定,从而组织活动和评价工作,以确保陕西舞蹈美育能够顺利开展。

(一)方案和规划的制订

学校主管部门对陕西舞蹈美育的发展应该进行长期性、整体性、系统性的规划,并进行制度和章程的制定,它主要包含整体规划、远期规划、学期规划和实施细则等。学校需要系统统筹各种方案规划,不断完善陕西舞蹈美育的规章制度,使美育在实施中有章可循,有规可依。学校还需要建立设施建设、教育教学、师资队伍等方面的规章制度,以便进行相关管理和考评。

在规划和方案的制订中,还需要重点考虑以下几个方面:第一,建立完整的评价体系,将陕西舞蹈美育内容纳入学校考核、奖评中,细化陕西舞蹈美育常态化考评管理条款,增强管理人员和教师对陕西舞蹈美育的重视程度,提高陕西舞蹈美育的课程数量和质量。第二,适度加大资金的投放,设立专门的陕西舞蹈美育专项经费,改善美育教学和活动环境,如加强舞蹈教室的建设、影音设备的添加和必备的教具的购置等,为学校顺利开展陕西舞蹈美育提供基础的设施保障。第三,明确陕西舞蹈美育教师的课时换算和奖励办法,改善美育教师的工资待遇。学校还可以建立陕西舞蹈教师专业培训机制,通过舞蹈技能培训、美育和陕西文化理论学习、陕西非遗传承基地参观、陕西舞蹈美育精品课程观摩等形式来提高舞蹈美育教师的专业水平和业务能力。陕西不同团体、不同地区、不同学校之间进行舞蹈美育教师轮岗,建立校际教师交流互换机制,提升陕西舞蹈美育课程的效果。第四,建立陕西舞蹈美育课程和实施活动标准细则,对于课程组织形式、目标、内容、方法、评价等进行详细规定,在舞蹈美育课程标

准的基础上，允许开设多种形式、内容丰富的陕西舞蹈美育课程，拓宽舞蹈美育课程体系。

（二）组织与实施

学校应提高对陕西舞蹈美育的认识，转变传统应试教育思路。对陕西舞蹈美育进行常态化管理的表现就是学校的组织与实施，学校要增强方针规划、真正落实规章制度的能力，学校相关部门需要对陕西舞蹈美育工作进行具体计划和指导实施。在陕西舞蹈美育组合实施中，首先，学校在坚持规划和制度之外，应该考虑陕西舞蹈美育与家庭、艺术团体、传承人等相关方的联系，协调各方关系，发挥各方最大的作用，建立多元化的美育氛围。例如，学校可以组织家长舞蹈美育课堂，让家长了解舞蹈美育知识，提高家长审美能力，指导家长营造美育家庭环境。其次要注意管理的具体性，学校需要按照前期规划来落实陕西舞蹈美育，并制订相关活动的实施细则和方案，如举办陕西舞蹈美育节，制订陕西舞蹈美育活动的形式和方案，其形式可以有传承人宣誓仪式、文化展览、传承人讲堂、学生舞蹈美育展演等，对每一个管理人员进行岗位化管理，明确岗位责任，提高所有教职工对于陕西舞蹈美育服务的理论水平和实践能力。

（三）评价与反思

学校在规划和制订相应的制度时，离不开教育评价准则的制订，它是教育高质量完成不可或缺的环节。2014年教育部印发的《关于推进学校艺术教育发展的若干意见》提出要建立评价制度，促进学校美育规范发展，建议对学生的艺术素质水准、学校工作实际情况和各地各学校艺术教育的发展水平进行评测，通过学生艺术素质评价制度、学校艺术教育工作自评公示制度、学校艺术教育年度报告制度等美育评价制度进行评估。2015年国务院印发的《关于全面加强和改进学校美育工作的意见》，明确要求"探索建立学校美育评价制度"，这些给陕西舞蹈美育的评价指明了方向。

陕西舞蹈美育的评价主要起到导向性、诊断性、激励性、监督性等作用。导向性作用指陕西舞蹈美育评价内容是对最终目标的评判，其导向性地决定教育者前进的方向；诊断性作用指陕西舞蹈美育评价主要对陕西舞蹈美育的功效进行评判，以及对学生达成的目标情况进行判断，通过评价找出美育课程和教学

的问题,从而提高目标达成度;激励性作用指陕西舞蹈美育评价通过合理的评价方式和内容来调动陕西舞蹈美育学习对象的潜力,激发评价对象的内在潜能,达到陕西舞蹈美育管理的目的;监督性作用指管理者对陕西舞蹈美育教师和受教育对象起到随时检查、督导的功能,对美育相关人员起到督促和告诫作用。

陕西舞蹈美育具有舞蹈、审美和教育三重特性,学校在进行评价时需要考虑这三个学科的特点,可以通过陕西舞蹈美育作品展、陕西舞蹈展演、陕西舞蹈比赛等形式来进行评价。但只以学生能否表演陕西舞蹈、掌握陕西历史文化知识等外在表现性内容为评判标准则有些片面,应该建立多元化评价体制,运用更多科学检测仪器、观察表来过程性地评价学生在审美能力、创新、思想品质等方面的全面能力。而后可根据评价结果采取具体措施,来改进陕西舞蹈美育工作或学习,形成"实施—评价—反思—再实施"的闭环,提高陕西舞蹈美育的效果。

二、课程的监督

陕西舞蹈美育在学校开展的主途径、主通道都是通过课程来实现的,因为学校的核心工作都是围绕着教育教学展开的,为此学校管理工作的开展必须时刻紧抓课程阵地。"课程监督的主要内容包括课程与学科目标符合程度,课程与学生、家长的需求符合程度,课程内容更新的情况,课程涉及的主题存在的问题情况,课程教具选择和运用情况,课程质量与原来比较的情况等。"[1]学校的管理者对陕西舞蹈美育课程的监督需要对课程进行整体设计、管理和评估,以此确保其整体内容的连续性和系统性,从而保证陕西舞蹈美育课程能够有效完成。

目前,有些学校缺乏长远性、系统性的顶层设计,对于陕西舞蹈美育课程的特点了解不透彻,对课程内涵认识不清楚,甚至出现一会儿一个想法、前后规划矛盾的情况,这给主管人员和教师的课程实施造成困难。而有些学校则把对于陕西舞蹈美育课程的监督变成制约,管理人员缺乏陕西舞蹈美育的相关知识和

[1] Barbara Matiru,Anna Mwangi,Ruth Schlette 编著;王连春,李佳,何俊编译:《让你的教学更精彩:高校教师教学指南》,云南科学技术出版社 2005 年版,第 179 页。

教育教学的理论储备，要求美育教师按照主课的模式来进行授课，限制了美育课程的内容、组织形式、方法等。陕西舞蹈美育课程的监督应按照现代课程监督的方式，学校应该具有系统、长期的规划，建立美育教师委员会，听取专业教师的意见，鼓励并支持教师探索不同形式的陕西舞蹈美育实施方法。课程管理方面也需要从制约转变为服务，从约束转变为激励，这将对陕西舞蹈美育课程运行的优化起到积极作用。

除此之外，学校各主管部门人员要共同承担起陕西舞蹈美育课程的监督任务，学校校长要重视课程建设和监督，开齐开足开好舞蹈美育课程，招聘足够数量的专业教师，倡导以陕西舞蹈传承和以美育人为理念，营造宽松、多元化的课程评估环境，并能倾斜性地进行课程基础建设；年级组和教研组负责对陕西舞蹈美育课程的目标、内容、方法等进行审核；学校办公室、教导处和总务处负责制订和实施陕西舞蹈美育相关的活动，并组织协调与家长、其他学校、社区、文艺团体等之间的关系。学校管理相关部门一定要整体协调统一，督促美育教师对陕西舞蹈美育课程进行定期反思和修正，促进陕西舞蹈美育课程特色化、自主化，实现高质量发展。

三、校园文化的建设

校园文化是学校在长期的发展过程中无意形成的具有独特性的文化形态，它是渗透在校园环境之中的一种学校成员共同的目标追求和大家认同的价值取向。校园文化包括校园物质文化和校园精神文化，校园物质文化包括学校的自然环境、地理位置、建筑设施等，它主要通过学校的教学楼、雕塑、文化设施、园林建设、道路等体现。而校园精神文化则是学校在历史变迁中内在隐含的文化底蕴、精神追求、人文精神、道德品质、理想信念等，它主要通过学校的校训、校风、学风、教风等内容体现。学校的校园文化对学生的思想和行为具有极其重要的指引作用，校园文化建设对于学生的发展是非常重要的。

陕西舞蹈美育以培养学生审美能力、传承陕西传统舞蹈文化为目的。学校可以选择合适的区域进行陕西舞蹈美育的物质文化建设，如陕西舞蹈文化主题墙、舞蹈美育活动区、陕西舞蹈特色文化博物馆等。为学生创建一个饱含创意、色彩鲜艳、主题突出而且能与之亲近的环境氛围，将陕西舞蹈美育内容渗透到环境中去，通过这种环境创设潜移默化地扩大学生的文化视野，丰富学生的传

统文化知识,让学生从多角度接触和了解陕西舞蹈,对陕西文化产生学习与了解的兴趣,这种审美化的校园文化对于学生来说就是一种隐形的陕西舞蹈美育课程。

同时,学校也需要建立管理制度和实施规范来为校园文化建设提供相应的保障。在日常教育教学和活动中,学校的管理者应该满足师生对陕西舞蹈文化的需求,邀请陕西传统舞蹈团体和非遗舞蹈项目传承人来学校举办讲座;尊重师生的陕西舞蹈文化创编成果,保护师生对于陕西舞蹈美育的创新精神;允许师生个性化的活动方式定制,提供便利条件鼓励师生对陕西舞蹈美育进行大胆探索,为陕西舞蹈美育发展提供一个自由宽松、美丽健康的校园环境,给予师生良好的陕西传统文化传承与创新空间。这样,小学生就会在这种充满浓郁的感受美、表现美、创造美、传承美的校园文化环境中茁壮成长。

第二节 舞蹈美育的活动支持

小学舞蹈美育活动具有实践性、巩固性、综合性等特点,它与课程的价值取向和舞蹈美育的目标一致,学生在陕西舞蹈美育的实践过程中加深对陕西舞蹈文化和历史传承的理解,深层次地掌握民族文化的内在脉络和精髓。陕西省教育厅在修订《陕西省艺术教育示范中小学评估管理办法》和《陕西省艺术教育示范中小学评估标准》中明确了艺术教育示范小学要将艺术社团活动纳入教学计划,把艺术社团活动与课后服务有效结合,建立课外活动记录制度,并且将艺术社团活动指导、排演等纳入教师工作量。学校应重视舞蹈美育活动的重要性,支持课程之外的舞蹈美育活动的开展,应该有目的、有计划地组织一系列美育活动,注重全方位多渠道促进陕西舞蹈美育实践活动的常态化实施,调动学生学习舞蹈美育的积极性,巩固美育知识和技能,增强对学生审美能力的培养,给陕西舞蹈文化的传承提供有力支撑。学校对陕西舞蹈美育活动支持主要从组织实地参观、促成陕西舞蹈美育进校园、组织社团和实践表演三方面着手。

一、组织实地参观

陕西舞蹈流传至今,主要借助文献资料、文物古迹和传承人来证实其真实

的存在。目前,为了更好地保护陕西舞蹈文化,陕西省建立了一批博物馆、非遗中心、传承基地、陈列馆和展览室等。这些场馆蕴含着陕西舞蹈的文化痕迹,具有历史学、艺术学、民俗学、人类学、社会学等内容,这是深刻体会和了解陕西舞蹈文化最佳的地方。

学校应该认识到文化环境的重要性,与陕西舞蹈相关单位建立舞蹈美育共同体,形成资源共享机制来携手共育。学校应该鼓励师生走出校园、走入社会、走向实地,寻找校外的舞蹈美育资源,与陕西舞蹈专家学者、民间艺人、舞蹈传承人深入交流,激发本校师生对陕西舞蹈的热情和喜爱。同时,学校需要建立相应规定,制订相关章程对美育活动的参观流程、参观内容、参观评价等进行规范,教师能够熟练地组织和指导学生,让学生能够系统性、规范性、目的性地进行参观。参观前,教师要了解学生应该具备哪些相关知识和能力;参观时,教师要指导学生应该观察和记录哪些内容;参观后,教师要启发学生应该以哪些方式呈现。

二、促成陕西舞蹈美育进校园

校园文化是学校发展的精神面貌,是培养学生集体观念和品质的重要途径,也是提升学校文明程度的关键因素。在校园文化建设中,既要注意思想性的表现,还要注重娱乐性的体现,于是陕西舞蹈美育下的校园文化必须具备寓教于艺、寓教于乐的功效,让陕西舞蹈艺术进入小学校园,这是实施美育浸润行动的重要内容,更是学校美育塑造学生心灵、增强文化自信的重要手段。

学校促成陕西舞蹈美育相关团体走进学校演出,并做好协调和组织工作应该注意以下几点。首先,学校需要制订陕西舞蹈美育演出工作计划、实施方案和安全预案等。其次,学校需要负责联系舞蹈演出团体,并做好对接和协调工作,主要包括时间、场地、人员、演出主体、演出节目等。最后,学校需要进行相关资料的收集和整理工作,指导教师要给学生进行宣传并组织学生学习相关知识,切实做好学生观看演出的安全保障。除此之外,学校还需要注意演出期间结合校内舞蹈美育实际情况,开展丰富多彩的舞蹈美育活动,主要包括陕西舞蹈体验课、舞蹈美育大讲堂、舞蹈美育社团指导、舞蹈美育沙龙等形式,提升陕西舞蹈文化的传承效果,帮助学生提高舞蹈和审美文化修养,丰富学生对舞蹈艺术的体验,满足学生的精神文化需求,增强学生的文化自信。

三、组织社团和实践表演

 小学校园活动以活态的形式凸显校园文化的底蕴,它能以集体参与的形式为学生提供体验各种关系的"场"。五彩缤纷的校园活动是学生创造美的实践,也是实施素质教育促进学生全面发展的重要手段,更是进行小学舞蹈美育工作的最优路径。在组织社团活动和实践表演中,学校需要注意以下方面。首先,学校应该为学生提供创造美的实践机会,建立陕西舞蹈美育社团,并把美育社团活动融入课后服务之中,为学生提供形式多样的艺术社团活动,实施舞蹈美育社团课程化管理。其次,学校需要加强对于陕西舞蹈美育实践活动的重视,规定舞蹈美育相关活动的最低次数,增加舞蹈美育活动的数量,而且要重视传承的覆盖范围,需要通过开学典礼、课间活动、节日庆典活动、文艺演出、文艺比赛等不同形式来辐射学校的每一位同学。最后,无论在舞蹈美育活动中还是比赛时,学校和教师都需要注意活动评价,多给予一些正向的反馈,如每次活动时都要注意及时反馈或肯定学生的进步和取得的成绩,增强学生的自信心和成就感;每学期颁发一些陕西舞蹈美育传承先进个人或集体、舞蹈美育表演奖、舞蹈美育积极参与者等奖项。总之,学校应负起对学生进行美育的职责,贯彻执行全面发展的教育方针,指导学生进行积极的创造性活动,形成"常练、常演、常奖"的美育活动模式,充分利用好陕西舞蹈美育资源,构建小学美育大舞台。

第九章　陕西舞蹈美育中的课程

对于一个民族来讲,其是否能够继往开来,持续发展,关键在于带有其独特印迹的文化能否代代相传。课程是培养学生的核心要素和主要载体,小学课程质量的好坏关系到育人建设标准的落实和小学培养目标的达成。为使这些优秀的传统文化得以延续下去,最佳方式就是通过学校美育把优秀传统文化充实到课堂教学中。中共中央印发的《关于繁荣发展社会主义文艺的意见》《关于实施中华优秀传统文化传承发展工程的意见》明确要求中华优秀传统文化应该以课程教学为基础,传承学校要开设校本课程,加强学科融合,将传承项目纳入学校美育课程建设,全方位地融入学校美育的全过程,以此引领青少年学生传承中华优秀传统文化艺术,弘扬中国精神、传播中国价值。

随着陕西传统舞蹈文化传承和素质教育成为教育追求的潮流,为了满足小学生审美需求、创新能力培养、文化精神的传承等,需要建立陕西舞蹈美育本土化课程,来培养学生的审美能力和创新能力。如何发挥陕西舞蹈美育课程作为小学素质教育的有机组成部分的重要作用?在陕西美育课程标准下,如何确保每个学生都能具有一定的审美能力和艺术素养?如何建立以文化传承和培养全面发展的人才为核心的课程体系?这是我们每个舞蹈教育工作者需要深入思考的问题。

第一节 陕西舞蹈美育课程的需求分析

一、小学生发展和舞蹈美育发展的需求

(一)小学生发展的需求

培养创新精神是现代教育的核心目标。随着我国教育教学改革与创新的不断深入,培养学生的创新精神与实践能力也成了改革和创新的重要目标,其核心内容就是开发学生的创造潜能,培养学生的审美能力,使他们成为不同类型和层次的创新型人才。小学教育作为国民教育的基础,培养学生的创新思维与能力已经成为小学教育的主流趋势。德国教育家斯普朗格认为,教育的最终目的不是传授已有的东西,而是把人的创造力诱导出来。开放的艺术教学活动和幼儿自身的学习及创造能力有极大关系。

小学年龄阶段的孩子正处于生长发育最为旺盛的时期,这个阶段他们具有接受能力强、学习劲头足、好奇心重等特点,是人生中想象力最丰富、最奇特的时候,也是培养创造力的关键时期,更是全面塑造人格和培养综合素质的最佳时期。由此可见,无论是中华传统文化的传承、审美能力的培养,还是各方面能力的全面发展,最好的时机都在小学教育阶段。小学课程如果能抓住这一时期,将会使舞蹈美育教育取得最佳效果。陕西舞蹈美育课程是小学生表现自我的主要方式和途径,开展陕西舞蹈美育课程不仅能陶冶学生的情操、提高学生的审美情趣、净化学生的心灵,还有助于培养学生的创新创造能力。小学教育阶段陕西舞蹈美育课程对小学生全面发展、提高全社会的文明程度和全体国民的文化素养有着积极的、不可替代的作用。

(二)舞蹈美育发展的需求

随着社会的发展,美育教育在整个教育界中的地位越来越高,影响也越来越大。在舞蹈美育的普及中,小学的舞蹈美育是一个重要的环节与组成部分。小学教育在个人审美心理发展和潜能开发中比家庭教育具有更重要的意义,然

而，目前部分小学还没有舞蹈美育课程，开设舞蹈美育课程的小学大部分都是沿用舞蹈专业训练的相关内容和模式，这就导致小学舞蹈美育课程的学习成果千篇一律，使学生产生水土不服的症状。如学生在课程中无法掌握相关舞蹈知识和技能；舞蹈课程内容和模式不适应于小学普及性教学现实，从而导致课程枯燥乏味、学生得不到审美感受等问题。这些问题直接导致学生审美能力的缺失和舞蹈普及发展受阻。

一方面，陕西舞蹈美育课程从儿童传统舞蹈艺术文化教育出发，通过对陕西传统舞蹈相关内容的搜集、整理和提取，结合一定的科学教育理念，旨在通过陕西非遗舞蹈项目及陕西地区特色舞蹈文化发展舞蹈普及教育。另一方面，陕西舞蹈美育的主要目标是发展舞蹈美育。陕西舞蹈美育立足陕西地方文化，秉持"教育有思想、教学有特色、做人有品位"的舞蹈育人理念，培养具有一定人文和审美素养、舞蹈艺术能力的全面发展的未来人才。在艺术教学活动中，教师对学生审美的关注体现了课程对审美的追求，为学生创设一个能够感受美丽、乐于体验的陕西舞蹈艺术情景，引导学生自由想象、尽情地感受美。陕西舞蹈美育课程同时还能启发学生的创造力。舞蹈美育活动提供了学生自发性和多元化的创意表达途径，教师在课堂上能有效提升学生认知的流畅性、开放性和变通性，同时增加学生在创造情景中的投入感和想象力。根据新时代美育课程对舞蹈教学的要求，不仅要重视舞蹈表现技能和陕西舞蹈活动的结果，还要增加学生在活动过程中的情感体验和兴趣倾向，更支持学生富有个性和创造性的表达，克服过分强调技能技巧和标准化要求的倾向。总体来看，陕西舞蹈美育课程培养了学生对于舞蹈的兴趣，它是学生兴趣培养和舞蹈美育发展和创新之"根"，对现有舞蹈美育课程做出新的思考和创新，从而又为陕西舞蹈美育发展提供了巨大的推动。

二、中华民族文化传承的需求

2021年，习近平总书记在中央文艺工作会议上的重要讲话给艺术教育者提出了新的任务，也给艺术教育者指明了未来发展的方向。中华文化是文艺工作的核心部分，艺术工作者要推动中华优秀传统文化的传承，加大对文化遗产的保护力度，要将让文物资源"活"起来落到实处。"一带一路"高峰论坛又提出要大力弘扬丝绸之路的精神，秉承"开放、创新、包容"的和谐理念，在教育、

文化等领域进行广泛合作。这些不但让我们深刻地理解了文化建设战略的核心思想,更给予了舞蹈教育者前所未有的启迪。在这样的历史背景和精神引领下,我们扎根于陕西地区的舞蹈教育者不得不重新考量:如此丰富的舞蹈艺术资源,我们应该怎样更好地传承下去。

陕西舞蹈是长期扎根于陕西历史和民间,世代流传的经典舞蹈艺术。这些传统舞蹈有许多被列为国家级非物质文化遗产项目,它们无论对当时的艺术特色还是文化内涵都有重要的研究价值。

从陕西传统舞蹈的维度来看,陕西地区历史悠久,具有鲜明的地域特色,保存有丰富的非物质文化遗产舞蹈类项目,包括粗犷豪放的陕北秧歌、彪悍刚劲的安塞腰鼓、诙谐欢快的安康小场子、磅礴大气的乾县蛟龙转鼓,等等。陕西省位于中国的西部地区,相对于沿海地区来讲,在文化对外交流方面有一定的局限性,陕西地区舞蹈发展的出路应从自身优势入手,而建构陕西省小学舞蹈美育课程正是给地方传统舞蹈的发展提供了一定的保障空间,通过对小学舞蹈美育的表演和传授,可以使更多学生受到陕西传统舞蹈的熏陶,也能使更多的未来接班人学习陕西传统舞蹈,为陕西传统舞蹈未来的创新发展提供更多的可能性。

从中华民族文化的维度来看,中华民族优秀传统文化是否得以良好保存的关键在于其传承的状况。陕西舞蹈美育课程作为小学基础教育课程,通过课程中对陕西传统舞蹈的鉴赏、表演和创作等多元化形式,让陕西地区舞蹈文化的延续和发展有了更多的可能性,也给陕西地区传统舞蹈提供了得以保存和发展的土壤,使得如非物质文化遗产舞蹈项目得以传播和创新,更对中华民族文化的保护起到一定的奠基作用。总而言之,陕西舞蹈美育课程对挖掘陕西本土文化资源、丰富人民精神生活、传承陕西传统舞蹈和优秀文化、弘扬民族文化、延续民族血脉都具有十分重要的意义。

第二节　陕西舞蹈美育课程的建构

陕西舞蹈美育课程建构是利用义务教育阶段小学学校教育课程平台,以促进小学生的全面发展为目标,以小学美育课程改革为研究对象,立足于陕西地

区与舞蹈相关的文物古迹和特有的民间舞蹈艺术,运用多元化发展的模式和手段,建构对与陕西舞蹈相关的文物古迹的欣赏、陕西传统舞蹈动作的学习、陕西传统舞蹈的表演、陕西地区民间舞蹈创编等一系列的相关课程,"以'传承与创新'的'主题式+单元式'为形式,加强小学舞蹈美育教学应用性实践环节,感知民间艺人的工匠精神,并学会协作、学会创新、学会解决问题,实现知识与素养提升的自主建构"①,从而建立完善的小学陕西舞蹈美育课程体系,切实提高实践教学效果,最终作为小学生全面发展的重要支撑。

一、课程类型

课程类型可根据课程设计理念的不同,从不同维度和标准进行分类,可分为多种课程类型。"按照课程的属性和组织形式的不同,主要分为综合课程和学科课程;按照课程计划对课程设置实施的不同要求,可分为必修课和选修课;按照课程主体的不同,可分为国家课程、地方课程和学校课程;按照课程任务的不同,可分为基础型课程、拓展型课程、研究型课程。"②从总体上来分析,陕西舞蹈美育课程是以国家小学培养标准和艺术课程目标为基础,在多元化的教育思想和建构主义课程理念的指导下,充分利用陕西省地方资源,融欣赏、表演、创编为一体的综合性课程。本课程类型的确定是充分考虑了舞蹈美育课程专业特点和小学生的特点,依据课程的属性或主体来划分,它既属于综合性课程,又属于地方性课程。

作为综合性类型课程来看,陕西传统舞蹈是经过陕西人民大众的长期积累,流传于各个地区具有一定地方性特色的舞蹈形式。因为传统舞蹈扎根于文化的土壤中,拥有浓郁的地域性特色和深厚的历史文化底蕴,在学习陕西舞蹈时是脱离不开对相关历史文化的学习的,所以陕西舞蹈美育课程是一门综合性的课程。陕西舞蹈美育是在陕西传统舞蹈本体教学基础之上,打破原有学科的界限,找到其中共通点进行整合兼并,融合为一体的综合性课程,其包含了陕西历史、陕西民俗、陕西美学等领域的课程。

① 孔令平:《非物质文化遗产视野下的传统舞蹈保护与研究》,中国艺术研究院2016年硕士学位论文,第138页。

② 黄济,王策:《现代教育论》,人民教育出版社1996年版,第51-66页。

作为地方性课程来看,陕西舞蹈美育围绕陕西地方传统特色舞蹈,根据课程的任务来分,可分为基础素养课程和基础专业课程两种。基础素养课程主要由陕西历史文化背景、舞蹈风格特点等内容组成,旨在使学生通过学习掌握与之相关的最为基础的能力,为以后的研究和教学工作打下基础。基础专业课程主要由陕西传统舞蹈鉴赏、陕西传统舞蹈表演、陕西传统舞蹈创编等内容组成,旨在使学生通过此课程的学习真正了解陕西传统舞蹈,学会表演陕西传统舞蹈,学会创编陕西传统舞蹈。

二、课程目标

完善的课程目标是教育的总方针是否得以实现的保障,也是从课程设想至课程实现之间的重要前提,它对于课程类型、课程内容、课程方法等方面具有指导性作用。制订较为完善的小学艺术美育课程目标应遵循的基本原则有如下四点:第一,从宏观的全局出发,陕西舞蹈美育课程目标确定的第一要务就是必须服从国家的政策和方针;第二,从中观的大局出发,陕西舞蹈美育课程目标的确定必须符合教育的客观规律;第三,从微观的整体出发,陕西舞蹈美育课程目标的确定必须能推动传统舞蹈未来的发展;第四,从教育的本体出发,陕西舞蹈美育课程目标的确定要能对学习者进行综合能力的培养并满足其自身的审美需要。

我国课程的发展历经了多个时期,在课程的历史变革中课程目标也逐步前进。进入21世纪后,我国课程目标设置走向良好,特别是小学阶段陕西舞蹈美育课程目标改革取得了飞跃的进展和较大的成效。但发展的同时也存在一些问题,如课程目标千篇一律,陕西地区特色不突出;"只重视对舞蹈专业外部形态的掌握,忽略了舞蹈相关的文化知识;固守传统的学习方式,与当今小学生的需求、发展脱节等[①]"。这些问题给陕西舞蹈美育课程目标的设置敲响了警钟,让我们认识到其不但要遵循最为基本的原则,还应该突出陕西传统舞蹈和美育课程的特色,站在社会发展前沿的角度上,重视对与陕西传统舞蹈相关学科的学习,增强学生将从舞蹈中所学的知识与实际生活相结合的能力,使舞蹈技能

[①] 史懿:《高等职业院校学前教育专业舞蹈教学存在的问题与对策研究》,广西师范大学出版社2019年版,第165页。

能够转化为应用于实现文化传承和创新的能力，使其成为被社会所需要的创新型人才。关于陕西舞蹈美育的课程目标，我们可以借鉴国内外其他艺术学科的先进理念和人才培养模式，使课程目标由三维目标向核心素养转变，将学生应具备的品格和能力表现作为课程的指向，探索和改革陕西舞蹈美育课程的培养模式，构建"以全面发展的创新人才"为目标的个性化、时代化的舞蹈美育课程。

三、课程内容

课程内容是指"各门学科中特定的事实、观点、原理和问题，以及处理它们的方式"①。从某种意义上说，整个课程的问题都是内容的问题，无论是课程设置、课程目标、课程组织等，都是通过课程内容展开的。课程目标与课程内容的联系更是不容忽视的，课程目标作为指导性角色给课程内容指明了方向，而课程内容又反过来对课程目标的实现产生一定影响。因此，课程内容的选择和组织需要参考课程目标的因素。

陕西舞蹈美育课程的内容则是立足于陕西省传统舞蹈的基础之上，以多元化教育模式为指导，形成主题单元式的课程。在本课程鉴赏的选择取向方面，无论是在舞蹈技能部分中对陕西非物质文化遗产舞蹈动作和风格的学习，还是在理论部分中对陕西地区历史文化和陕西地区审美的选择，都体现了本课程内容的选取力求突出以陕西传统舞蹈特色为主的特点，以及寻求文化内在价值的取向。而陕西舞蹈美育表演和舞蹈创编内容的传授，更加突出了最终将课程内容转化为实际用途，并把舞蹈传承性作为内容选取的重要准则。依据斯奈特和格让特课程模式中多元文化教育模式，以及科恩综合课程中的主题方式，陕西舞蹈美育课程把陕西传统舞蹈项目分成多个单元，以其中一个舞蹈项目为主题，围绕此舞蹈项目进行相关历史文化、审美、动作等系统性的学习，把美术、音乐等相关学科元素自然地综合起来，形成一个纵向的组织。同时，把陕西舞蹈项目按照相同的舞蹈种类、舞蹈风格、文化背景、生活习俗等分别进行归类，形成一个横向性的组织。最终所有单独的内容被统一整合起来，呈现出一个纵横

① 施良方：《课程理论——课程的基础、原理与问题》，教育科学出版社1996年版，第35页。

交错的多元化主题单元式课程内容，使不同学科的内容得到不断的重复和强化，让学生能更好地加以掌握，从而提升利用陕西本土文化资源开展教学的实际效果，为引入陕西地方舞蹈资源的课程，寻找到可持续性发展的方向。

陕西舞蹈美育课程是在国家教育方针政策的指引下展开的，并在此基础上进行了陕西传统舞蹈特色美育课程的初步建构。本课程的建构给陕西传统舞蹈提供了一定的发展和创新空间，也给解决地方性舞蹈项目传承问题提供了一些值得借鉴的方案，更给陕西省义务教育阶段学校中的陕西舞蹈美育课程和学生未来的发展带来了一定影响，从而能够为陕西地区传统舞蹈的传承和陕西舞蹈美育教育的创新提供一些思路。

第十章　陕西舞蹈美育中的教师

从古至今大家对于教师都有一致的认识,即强调"师"对于"道"起到的工具价值。荀子作为尊师重道的代表人物,认为教师具有教化人的作用,他强调:"国将兴,必贵师而重傅;贵师而重傅,则法度存。国将衰,必贱师而轻傅;贱师而轻傅,则人有快,人有快则法度坏。"虽然"道"在每个时代有不一样的解释,但是教师的教育职责与人的培养和国家变革都有直接关联。新时代所提倡的艺术美育对教师提出了新的要求,陕西舞蹈美育教师作为整个学校传播美的一个核心力量,不仅担负着"传道、授业、解惑"的使命,更具有"教书育人、传承文化"等职能。陕西舞蹈美育具有艺术性、多元性、全面性等特性。在实施陕西舞蹈美育中,教师应该扮演什么样的角色,舞蹈美育教师应该具有哪些素养,这些都是需要我们探讨的问题。

第一节　陕西舞蹈美育教师的角色

角色本来是戏剧表演中的一个概念,是剧本情景中一个特定的人物,它是一种独立于个人而又超越个体的存在,后来教育领域各个学科引进"角色"这一概念。教师的角色理论成为分析教育活动中教师与各种关系或者解释教师行为的重要依据。"陕西舞蹈美育中教师的角色指在舞蹈美育中人们对于教

师的行为或表现的期待。"①

一、教师是学生的引导者

（一）对学生审美的引导

互联网时代的到来,使得社会呈现出大文化传播的特点,小学生接收信息渠道变多,接收的信息类型更加庞杂,在开阔视野的同时也扰乱了他们对美的判断。陕西舞蹈美育作为中华优秀传统文化,具有丰厚的文化底蕴,其核心作用就是美育教师通过陕西舞蹈审美来浸润学生,让其感受时代的美育精神。这就需要教师能够在舞蹈课堂中引导学生发现美、表现美、创造美,最终成为学生的审美引导者。在陕西舞蹈美育课程中,教师需要通过四个步骤来进行引导。

首先,教师需要指导学生对陕西传统舞蹈的相关资料和背景文化进行搜集,把舞蹈与历史、地理、政治等多学科相互融合,让学生了解陕西传统舞蹈的内涵,感受传统文化的魅力。其次,课程过程中,教师通过实物展示、实地示范、观看舞蹈表演照片和视频等方法,让学生欣赏到陕西舞蹈动作、风格的独特性,感受陕西传统舞蹈的美感。再次,舞蹈美育教师在传授陕西舞蹈和艺术审美知识的同时,应传播积极、健康、向上、阳光的审美理念,并鼓励学生在课堂上进行陕西舞蹈的"模仿"和"表现"。教师通过引导学生进行身体沉浸式的体验,让学生加深对于陕西舞蹈美的热爱。最后,教师指导学生进行陕西舞蹈的创编,延续和加深对陕西舞蹈艺术之美的感受,增强学生内在的文化自信。

总之,在陕西舞蹈美育教学过程中,教师应该把培养学生正确的审美观念放在首位,在陕西舞蹈的审美上予以引导,并让审美引导贯穿于教学的全过程。通过诠释陕西舞蹈美的过程,使学生了解审美与鉴赏能力的重要性,锻炼学生的审美和鉴赏能力,树立正确的审美观念,从而促使学生的审美能力得到提升。

（二）对学生道德和品质的引导

教师具有榜样和模范的角色作用,教师的仪态、行为、言语、心灵等会对学生起到一定的示范作用。陕西舞蹈美育是一种对舞蹈美追求的艺术教育,教师

① 辞海编辑委员会:《辞海》,上海辞书出版社1999年版,第4491-4492,5599页。

将陕西舞蹈美育与道德品质的养成相互结合,用舞蹈潜移默化的作用来指引学生树立高尚的道德情操、良好的人格品质,使之有更高的理想追求,培养新一代的文化自信和中华优秀传统精神品质。

陕西舞蹈美育的内在具有怡情养性的特点,陕西舞蹈艺术作为美育课程主要资源载体,是优秀的传统文化,具有极高精神价值。陕西舞蹈表演时,教师不应该只注重学生外在形体美感的发挥,更要重视并引导学生内心对"美"的评判。教师需要通过陕西优秀舞蹈文化之美的呈现,使学生形成正确的辨别美与丑、崇高与卑鄙、高雅与庸俗等审美观念。从文化作用角度来看,陕西舞蹈美育是对陕西地区传统舞蹈文化的学习,教师通过指引学生对于陕西舞蹈的关注和历史的感悟,在潜移默化中培养学生形成良好的审美观、文化观和价值观,感受古代劳动人民对美好生活的向往和他们的团结奋斗精神,增强民族自信心和自豪感。同时,教师要更加注重引导学生关注自己家乡特有的传统艺术和历史文化,体会传统舞蹈文化的博大精深,从而加深对家乡的眷恋和认同,增强学生热爱家乡、热爱传统文化之情,提高其集体荣誉感与凝聚力。

二、教师是陕西舞蹈文化和中华民族精神内核的推动者

(一)对陕西舞蹈文化的推动

陕西舞蹈是一种文化现象,它来源于陕西人民生产、生活的需要,是长期历史实践的结果。陕西舞蹈通过外在的肢体语言体现了陕西人民的社会生活、精神面貌和历史变迁,具有丰富的文化特性。随着时代的快速变化,陕西传统舞蹈失去了赖以生存的土壤,成了陕西地区摆设性文化符号,而这个符号也面临着行将消失的窘境。为使这些优秀的民间文化得以延续下去,最佳方式就是通过学校教育把陕西舞蹈文化充实到课堂教学中。学校教育在文化传承中有重要作用,我们应该根植于中华优秀传统文化深厚的土壤之中,切实将中华优秀传统文化全方位融入学校美育过程,使学生传承中华文化的基因。

陕西舞蹈文化传承的主阵地是学校,教师在陕西舞蹈文化的传承中应该具有推动作用。这就需要教师把传统文化传承作为舞蹈美育的目标之一,通过教授学生一些濒临灭绝的传统民俗舞蹈项目,让学生在课堂中掌握陕西传统舞蹈的动作、风格特点、历史文化内涵,通过举办一些陕西舞蹈传统文化实践性活

动,让学生了解陕西舞蹈文化知识,掌握陕西舞蹈技能,创编陕西舞蹈作品,培养更多陕西传统舞蹈文化接班人和传承者。同时,利用学生带动更多人关注陕西舞蹈文化,营造良好的文化生态环境,给乡村生态文明建设提供坚实的保护基础,这样才能实现乡村振兴和可持续发展。

(二)对中华民族精神内核的推动

在中华民族五千年辉煌的发展历程中,形成了博大精深、兼容并蓄的优秀传统文化,也积淀出中华文明最集中、最深沉、最本质的精神基因,它是一个民族独特的生活习惯、思想观念、价值取向等的文化之魂,也是中华民族生生不息、迅速崛起的动力支撑。中华民族精神内核包括民本精神、爱国精神、奋斗精神、利他精神、自律精神、勤俭精神等。推动中华民族精神内核,就是把中华优秀传统文化的精神提炼出来、展示出来,并让它更好地融入现代生活,进而推动中华民族伟大复兴。而推动中华民族精神内核的根本则在于教师。

国家多次强调教师的地位和作用。教师是人类文明的传承者和创造者,是人类灵魂的塑造者,是学生成长的引导者,在教育事业发展和社会主义现代化建设中起着特殊作用。这些都有力地表明,就陕西而言,教师作为中华民族精神内核的推动者,应该重视以陕西传统舞蹈文化为载体,以弘扬民族精神为前提,将传统的民族文化精神内核融入陕西舞蹈审美教育之中。这需要教师对陕西舞蹈资源进行充分开发,而所谓充分开发,指对于陕西舞蹈本体和其背后的深层文化内质、精神的深入挖掘,这包括三个方面的内容,即教师要对陕西舞蹈历史发展历程进行梳理,对陕西舞蹈动作进行剖析,对陕西舞蹈风格特点进行拆解。在此基础上,教师要通过教学让学生感受到陕西舞蹈魅力的独特性和陕西传统文化内涵的丰富性,让学生体会到在历史的进程中陕西人民不屈不挠、勤劳勇敢、乐观向上的精神。同时,教师还要引导学生加强对民族文化的认同和喜爱,树立积极向上、健康乐观的文化观和审美观,塑造正确的人生观、价值观、世界观,从而推动中华民族精神内核的继承和绵延。

三、教师是内部和外部的协调者

(一)陕西舞蹈美育中课程内部的协调

教师作为课堂的主导者,对于教学各部分应该具有协调内部关系的能力。陕西舞蹈美育是一个交叉性、综合性的课程,既有舞蹈方面的内容,又有审美方面的内容。它以陕西地区舞蹈、文化、社会、民俗等为背景,以培养学生的审美能力、创新精神以及对传统文化知识的掌握为主要目的,这就给教师带来了极大的挑战,需要教师能够对于教学内部进行相互协调。

陕西舞蹈美育教师要注意协调好教学目标、教学内容、教学过程等教学各部分之间的关系。教师作为课程的构建和协调者,要明确舞蹈美育课程以舞蹈文化传承和学生的审美能力为基础,从而对美育课程中的教学内容、教学方法、教学策略、教学评价等方面进行整体规划。而陕西舞蹈美育是融汇多学科知识的综合性课程,基于此,教师要能协调好陕西舞蹈与历史、文化、音乐等学科知识的相互关系,对于陕西舞蹈和各学科的分量占比进行整合和加工。这种综合性课程也决定了教学方法的多样性,教师应该根据陕西舞蹈不同的类型、特点设计相应的教学方式,使教学内容能够发挥出最为理想的效果。同时,舞蹈美育教学方法的选择还要协调好教学内容与学生兴趣,在保持重点和核心不变的基础上,教师应深入了解学生学习舞蹈的真实想法,重点考虑学生的兴趣爱好,运用多种方法进行课堂教学,如疑问式导入、情景创设式展开、游戏化巩固、绘本舞蹈式表演等。

(二)陕西舞蹈美育中的多方协调

陕西舞蹈美育属于校本开发性课程,主要是以学校为主体,以社区和各种文艺团体为附属的集体合作式课程。这就使得舞蹈美育教师能够作为协调者来进行多方的协调,其主要应从两个方面进行协调。第一,学校内部相关部门间的协调。陕西舞蹈美育的特殊性需要教师能够和学校相关部门进行协调,促进课程所需要的教室、基础舞蹈设施、陕西舞蹈特殊的教具、学生的学具等的筹备。陕西舞蹈美育课程和活动的开设时间大多在"第二课堂"或临近节日,而且有时候排练时间不固定,这就需要教师能够与学校办公室、政教处进行沟通,

配合课程的开展。第二，协调教师与社区、演出团体、校外专家、非遗传承人之间的关系。陕西舞蹈美育属于地方性特色型课程，对于课程资源的开发和实践活动的开展都需要社会相关团体、部门的支持，如促成陕西非遗舞蹈传承人或传承团体进校园，这需要教师协调好艺术团体与学生之间的关系，做好校园传习规划，还要对接团体，讨论传习内容和扩展活动的开展；提前给学生做好相关的知识储备，使学生能够有准备地、充分地感受传统文化的内在精粹，从而保障陕西舞蹈传习的质量，提高学生的美育学习效果。

第二节　陕西舞蹈美育教师的素养

陕西舞蹈美育的根本任务是传承陕西传统舞蹈文化，培养全面发展的时代新人，弘扬中华美育精神。它是立足陕西地区传统文化之上，对小学生进行优秀传统舞蹈文化和审美的教育。陕西舞蹈美育事关中国特色社会主义文化建设、中华民族的伟大复兴和德智体美劳全面发展的社会主义接班人的培养。小学校园美育作为美育实施的根本阵地，是关乎美育未来发展的关键，教师对陕西舞蹈美育的理解、掌握、各种知识的储备以及自身技能的高低，都直接影响到美育的实施效果，这就需要每一名美育教师具备多种素养，以便支撑陕西舞蹈美育工作的开展。

一、舞蹈专业知识与技能素养

陕西舞蹈美育以陕西舞蹈为表现，以人的肢体为主要载体，这个特点决定了整个美育过程不可缺少舞蹈欣赏、舞蹈表演、舞蹈创编。除此之外，舞蹈美育还跟舞蹈其他内容有直接关系，如舞蹈历史、舞蹈教育学、舞蹈文化学、舞蹈解剖学等。对于舞蹈美育教师而言，最基本的要求是具备良好的指导舞蹈欣赏的能力、舞蹈表演的能力和舞蹈创编的能力。

第一，指导舞蹈欣赏的能力。在陕西舞蹈美育过程中，教师需要根据课程内容加入一些欣赏的环节，这就需要教师熟知一定数量的舞蹈作品，有针对性地选择合适的作品供学生欣赏。而指导学生欣赏舞蹈作品还需要具备舞蹈概论、舞蹈史论、舞蹈批评等舞蹈分支学科的知识，只有具备这些舞蹈专业知识才

能更透彻地分析舞蹈作品,对陕西舞蹈的历史、文化内涵、表达内容、核心思想等进行剖析,从而带领学生深层地欣赏陕西舞蹈。

第二,舞蹈表演能力。作为陕西舞蹈美育教师,需要给学生亲自示范和教授陕西舞蹈,这就要求他们具备良好的表演能力。这里的"表演"不是舞蹈演员在舞台上的展现,而是教师在舞蹈美育过程中将自己的身体亲自展示给学生,让学生能够清晰地看到舞蹈的风格特点,这样才能对动作的感受和理解更加直观,从而提升舞蹈美育课程的效果。这种教学示范需要教师能够规范地、准确地展示动作的外在肢体形态,并确切地表达舞蹈的内在风格、神韵。教师需要具有扎实的舞蹈基本功和舞蹈表现力,如身体的软开度、力度、协调力,以及眼神的运用、面部的表情等专业技能。

第三,舞蹈创编能力。现今陕西舞蹈作品的数量较之前有了巨大的增加,但还远远不能满足陕西舞蹈美育的需求。而且陕西舞蹈美育是一种教育课程,这就需要教师根据地域特点和学生的个性来选择和设计陕西舞蹈资源的内容,这里最主要的资源就是对陕西舞蹈动作的改编和进行新的舞蹈组合创作。这就需要教师具备舞蹈创编能力,主要包括熟练掌握和运用肢体语言、熟悉舞蹈创编的理论知识、拥有丰富的舞蹈创编实践经验和舞蹈创新力等。教师只有具备舞蹈创编能力,才能游刃有余地根据陕西舞蹈的种类、教学对象、教学目标、教学环境等特点,来创编陕西舞蹈美育中的舞蹈动作、舞蹈组合、舞蹈活动,才能把陕西舞蹈全面地、恰当地传授给学生,最终达到陕西舞蹈美育的教育成效。

二、其他学科知识素养

陕西舞蹈美育作为综合性课程融汇了美学、文化学、人类学、心理学、社会学、历史学等多个学科的知识。这就需要舞蹈美育教师不仅具备舞蹈专业知识,还要掌握其他学科知识,并具有跨学科知识的视野、思维和运用能力。具体来讲,教师在教授陕西舞蹈动作之前,需要对于陕西舞蹈中的某个舞蹈种类进行深入剖析,如陕西舞蹈形成的原因、陕西舞蹈的历史背景、陕西舞蹈的文化特质、陕西舞蹈的民俗体现、陕西舞蹈的美学分析等。教师只有具备这些知识素养,才能更加清晰地为学生讲解陕西舞蹈的来龙去脉,从而有助于学生知识的迁移和不同学科之间的贯穿,有助于学生能够从多个角度看待相关知识。在陕西舞蹈美育的欣赏过程中,教师需要掌握审美的本质、审美的特点、审美的步

骤、审美的方法等审美知识。教师只有系统掌握美学相关知识,才能拥有美学素养和思维方式,从而能够全方面地设计美育课程和活动,使学生真正获得美的陶醉。而在陕西舞蹈审美和教育中,教师还需要具备心理学知识,包括审美的心理、小学生心理和学习心理等。这些心理知识可以使教师立足于审美特点和心理特点的基础上,更合理地开展陕西舞蹈美育课程,实现陕西舞蹈美育的目标。

三、教育教学知识和能力素养

教师是陕西舞蹈美育发展的核心资源,也是中华优秀传统文化的传承者,更是学生全面发展的重要基石。教师作为一种专业职业需要特别掌握教育教学知识,来达到以舞育人的目的。教师需要掌握的基础知识包括教育的本质、教育的历史发展、教育的目的、班级管理、舞蹈课程教育理论、舞蹈教育研究方法等,这些为教师构建和实施陕西舞蹈美育课程提供了基础。与此同时,教师还应该具备教学相关的理论和能力,主要包括设计能力、传播能力和组织能力。

第一,教师的设计能力。在陕西舞蹈美育教学活动中,教师需要具备一定的教学设计能力,在陕西舞蹈美育教学设计中一定要注意明确教学目标、钻研透彻教材、搞活教学活动、注重教学策略、做好教学实施评价等。

第二,教师的传播能力。教师是传播中华传统文化知识和社会主义核心价值观最为直接的有生力量,教师需要拥有良好的语言表达能力和非语言表达能力,还需要具备灵活运用现代教育技术的能力,以此来传播非物质文化遗产、陕西优秀文化和中华民族精神。

第三,教师的组织能力。在陕西舞蹈美育教学活动和班级管理中,需要教师具备良好的组织美育教学和美育思想教育的能力、组织学生开展陕西舞蹈美育课外活动的能力、组织学生参与舞蹈美育集体生活的能力等。

附 录
陕西舞蹈美育的实践案例

案例一 唐代乐舞

一、教学目标

第一,了解唐代乐舞的基本知识,能够欣赏其中的韵律美。

第二,体会古代人民的精神风貌及唐代的繁荣之景。

二、教学准备

影像资料、课件制作

三、教学重难点

教学重点:了解唐代乐舞的基本知识,欣赏其中的韵律美。

教学难点:体会古代人民的精神风貌及唐代的繁荣之景,对古代人民的智慧生出赞美之情。

四、教学过程

(一)情境创设,导入新课

教师展示视频《踏春》,学生讨论感受,引出唐代乐舞。

(二)新课展示,感知特征:了解唐代乐舞的基本状况

1.唐代乐舞概述

起源:自中国的原始社会阶段,就有了人们抒发情感的即兴舞蹈,正所谓"言之不足,故嗟叹之;嗟叹之不足,故歌咏之;歌咏之不足,不知手之舞之,足之蹈之也"。后随着人们对神明的敬畏信仰,宗教祭舞等乐舞形式慢慢发展起来。统治阶级的奢靡享乐之风使舞蹈成为一项陶冶情操的娱乐文化,乐舞艺术开始成形。随着国家民族融合统一,社会经济的繁荣发展,各种外来的文化碰撞,乐舞艺术有了发展壮大的肥沃土壤。

发展:周朝"礼乐制度"—汉代"俗乐舞"—唐代乐舞。

2.唐代乐舞的基本知识

(1)唐代乐舞的音乐与舞蹈

唐代乐舞的音乐,特指自隋唐以来繁盛的以"燕乐"为发展主流的歌舞音乐,如由声乐、器乐与舞蹈总合而成的唐"大曲"曲式;根据歌舞曲调改编的琵琶曲《霓裳》《六幺》《凉州》等;以及全部由歌舞曲调构成的具有划时代意义的唐《坐立部伎》。唐乐舞的舞蹈,除"十部乐"和"坐立部伎"等大型乐舞外,小型舞蹈有健舞、软舞、字舞、花舞、马舞等教坊舞蹈。

(2)唐代乐舞的代表性乐器

唐乐舞的代表性乐器有古琴、琵琶、筝、瑟、阮咸、箜篌;笛、管、排箫、笙、竽、尺八、筋、筚篥、角、羌笛、叶;钟、鼓、磬、方响、羯鼓、毛员鼓、瓯、缶、铎、拍板、云墩、木鱼等。

(3)唐代乐舞的表演形式

唐代乐舞分文舞与武舞。

文舞又称软舞,多属汉舞,舞者着大袖衣表现出文舞舒展的舞姿。

武舞又称健舞,基本上属于胡舞,舞者着胡服,在胡乐的旋律中展现舞姿。

(4)唐代乐舞的服装

武舞的服装以小袖为多,以便腾越旋转;而文舞的服装则多用大袖,以表现出婉转、舒展的姿态。

(三)体验参与,深度理解:赏析唐代乐舞改编的经典作品

1.唐代乐舞的类别和经典作品赏析

(1)唐代乐舞的类别

唐代乐舞分为五大类,一是享宴乐舞,二是清商乐舞,三是周边少数民族乐舞,四是散乐百戏,五是祭祀所用的雅乐。

(2)作品赏析

①《霓裳羽衣舞》《秦王破阵乐》

②《剑器》《龟兹舞》

③《白纻舞》《春莺啭》

(3)赏析《霓裳羽衣舞》的特点

轻盈飘逸,极具民族性,充分展示大唐盛世景象

(四)拓展延伸,巩固复习

《胡旋舞》经典动作学习。

(五)课后小结,布置作业

课后小结:各位同学,本节课我们学习了唐代乐舞的基本知识,了解了其风格特征。课后同学们应该加强记忆,掌握胡旋舞的经典动作,体会古代人民的智慧与唐代的繁荣之景。

作业布置:对胡旋舞的基本动作进行实践练习,对习得的唐代乐舞知识进行巩固。

五、板书设计

$$\text{唐代乐舞}\begin{cases}\text{代表乐器}\\\text{表演形式}\\\text{表演服饰}\\\text{乐舞的类别}\\\text{代表作品赏析《霓裳羽衣舞》}\end{cases}$$

特点:轻盈飘逸

六、课程建议

第一,教师在引导学生观看学习视频时,要激发学生对唐代乐舞感受的表达,从而提高学生的审美表现力,激发学生的兴趣。

第二,教学过程中结合展示视频和图片,把古代人民的智慧以及唐朝的盛世繁华景象,潜移默化地渗透到学生们的心中。

案例二 安塞腰鼓

一、教学目标

第一,了解安塞腰鼓的基础知识和独特的魅力。

第二,感受黄土高原后生粗犷、豪爽、开放的性格。

二、教学准备

影像资料、腰鼓、鼓槌

三、教学重难点

教学重点:掌握安塞腰鼓的审美特征,掌握安塞腰鼓的基本组成

教学难点:感受陕北地区安塞腰鼓的风格特点,感受黄土高原后生粗犷、豪爽、开放的性格。

四、教学过程

(一)展示腰鼓,导入新课

教师展示介绍腰鼓,引出安塞腰鼓。

(二)新课展示,感知特征:了解安塞腰鼓基本状况

1.安塞腰鼓概述

(1)安塞地貌

谈及安塞腰鼓的起源与发展,就不得不将其放到它产生并形成的地理和文化的大环境之中,从整体、系统的角度来审视它的起源与发展。

安塞位于陕西省延安市北部的黄土高原腹地,为延安市辖区。这种地理环境造就了当地人朴实粗犷、富有激情的性格,而"两个山头能对话,见上一面费半天"的地貌特征也为鼓的产生和应用奠定了现实基础。

(2)安塞腰鼓的起源和发展

起源:有关安塞腰鼓的具体起源时间,目前并没有明确的记载。安塞一带的人们对安塞腰鼓的起源说更倾向于"战争说",主要用于传递军情、鼓劲助威、庆祝胜利等。

发展:狩猎信号传递的工具—战争信号传递的工具—娱乐活动

2.安塞腰鼓的基本知识

(1)安塞腰鼓的表演形式

安塞腰鼓是秧歌活动的重要组成部分。它可以一人单打,双人对打,多人群打,最多可达数百人。表演时,由打击乐(鼓、镲、锣、小镲、小锣)和吹奏乐(唢呐、长号、小洋号)伴奏,具有浓郁的陕北风情风味。

安塞腰鼓从表演形式上看可分为"行进鼓"与"场地鼓"。

(2)安塞腰鼓的表演风格

安塞腰鼓从表演风格上看可分为"文鼓"与"武鼓"。

"文鼓"的表演风格类似秧歌,动作幅度小,多以扭的动律为主。

"武鼓"表演风格欢快激烈、粗犷奔放,多以"踢、打、跨、跃、踩"等动作为主。

(3)安塞腰鼓的服饰

白羊肚手巾与羊皮坎肩是安塞腰鼓手的典型标志,虽然随着社会的变迁与时间的推移,安塞腰鼓的服饰有所变化,但是这个典型标志还一直保留着。

(三)体验参与,深度理解:掌握安塞腰鼓基本动作

1.安塞腰鼓的组成和基本动作

(1)安塞腰鼓的组成

主要由鼓帮、前鼓面、后鼓面、鼓环组成。

(2)安塞腰鼓的基本动作

①腰鼓的背法;

②腰鼓槌的握法;

③握鼓槌的姿势;

④安塞腰鼓的基本打法和节拍;

节拍:××××|××××‖

咚吧咚吧咚吧咚吧

(3)打腰鼓的特点

注意劲力,表现出安塞人粗犷豪爽、刚劲泼辣的性格。

(4)打腰鼓的基本要求

打腰鼓需要精神饱满,昂首挺胸。

(四)拓展延伸,巩固复习

主要包括腰鼓的背法、鼓槌的拿法。

(五)课后小结,布置作业

课后小结:各位同学,本节课我们学习了安塞腰鼓,了解了安塞腰鼓的风格特征。课后同学们应该加强练习,掌握安塞腰鼓的动作特点和风格特征。

作业布置:对安塞腰鼓的基本动作进行实践练习,巩固相关知识。

五、板书设计

安塞腰鼓

节拍:××××|××××‖

特点:劲

六、课程建议

第一,教师在引导学生学习腰鼓的背法以及鼓槌的拿法时,要激发学生对

安塞腰鼓力量和劲的感受,激发学生的学习兴趣。

第二,教学过程中结合腰鼓实物以及所展示的安塞腰鼓经典舞蹈片段,让学生充分感受到陕北地区的文化气息和在此地貌上所形成的独具特色的舞蹈文化。

案例三　略阳羌族羊皮鼓舞

一、教学目标

第一,了解略阳羌族羊皮鼓舞的基础知识和独特魅力。

第二,掌握略阳羊皮鼓的使用方法和节拍。

二、教学准备

影像资料、课件制作

三、教学重难点

教学重点:让学生掌握略阳羌族羊皮鼓舞的审美特征。

教学难点:让学生感受略阳羌族羊皮鼓舞的风格特点,掌握略阳羌族羊皮鼓的使用方法和节拍。

四、教学过程

(一)展示图片,导入新课

教师展示羊皮鼓图片,介绍鼓,引出略阳羌族羊皮鼓舞。

(二)新课展示,感知特征:了解略阳羌族羊皮鼓舞的基本状况

1.略阳羌族羊皮鼓舞概述

(1) 略阳县地貌

谈及羌族羊皮鼓舞的起源与发展,就不得不将其放到它产生并形成的地理和文化的大环境之中,从整体、系统的角度来审视它的起源与发展。略阳县处于嘉陵江的上游,秦岭的南边,坐落于陕西省西南部,属汉中市,是陕西省、四川省和甘肃省三省交界处,它的西北方与甘肃成县、康县、徽县交界,它的东南方与汉中市的宁强县、勉县相连。略阳县是秦蜀交通要道,素来被视为商业聚集和兵家必争之地。其地貌特征为羊皮鼓舞的产生和应用奠定了现实基础。

(2)略阳羌族羊皮鼓舞的起源和发展

起源:羊皮鼓舞最早起源于先秦白马羌族人群中,在其祭祖仪式上,都要跳羊皮鼓舞,随着时代的发展,羊皮鼓舞发展成为一种娱乐性的舞蹈,表演场景更为广泛,婚丧嫁娶、上房、逢年过节、庙会都要表演羊皮鼓舞。羊皮鼓舞主要突出鼓的表演,气氛热烈欢快,动作粗犷质朴,鼓点、唱腔和动作有机结合在一起,表现出凛冽的气势,在中国氐羌民族的发展历史中,略阳占有重要地位,略阳的羊皮鼓舞也被羌民族一代又一代传承下来,形成了地域内的羌文化特色。

发展:祭祖仪式—娱乐活动

2.略阳羌族羊皮鼓舞的基本知识

(1)略阳羌族羊皮鼓舞的表演形式

表演中许多击鼓的舞姿,粗犷、稳健、技巧性强,主要有商羊步、商羊腿跳转步、蹲跳步、吸跳步、小碎步、蹉步和横移步等步伐,其中商羊步是最为独特的舞蹈步法。

(2)略阳羌族羊皮鼓的表演风格

略阳羌族羊皮鼓舞具有"S形转动式"的"一边顺"美感。这个动作是表演者在出腿移重心时,一侧胯向斜前方顶出来,重心落在出胯的那条腿上,双腿自然弯曲,腰部横拧向斜后仰,形成羌族特有的"一边顺"动律和"S形"曲线韵律。

(3)略阳羌族羊皮鼓舞的服饰

男表演者头戴黑色或白色的灵官帽。有时上身着藏青色麻布或金黄色绸缎长衫为内搭,领子边斜偏于右边盘扣而系,长衫边和袖口均有彩色纹路图案,外套一件白色羊皮坎肩。有时上身只穿一件羊皮坎肩,下身穿黑色宽裤,裤边绣有多彩的花纹图案,脚穿布鞋或草鞋。

女表演者则头发盘起,用彩色图案的头巾把头包起来,并佩戴耳环、手镯、簪子、领花等饰品,衣服的样式与男表演者大体相同,只是衣服的颜色更加鲜艳,有时候会增添湖蓝色、粉色,领口、袖口、襟边、腰带和围裙等地方都会绣有各式各样的花纹图案。

(三)体验参与,深度理解:掌握略阳羌族羊皮鼓舞基本动作

1.略阳羌族羊皮鼓舞的组成和基本动作

(1)略阳羌族羊皮鼓的组成

主要包括鼓框、前鼓面、后鼓面、鼓柄、鼓槌。

(2)羊皮鼓舞的基本动作

①羊皮鼓的使用方法;

②羊皮鼓槌的握法;

③握鼓槌的姿势;

④略阳羌族羊皮鼓的基本打法和节拍(擂鼓为例)

节拍:xxxxxxxxxx ‖ xxx

咚咚咚咚咚咚咚咚咚咚切,咚咚切(每3次)

(3)打羊皮鼓的特点

鼓手使用双手或棍子敲击羊皮鼓,产生有力的鼓点,给人一种激情四射的感觉。

(4)打羊皮鼓的基本要求

打羊皮鼓需要精神饱满,充满力量与激情。

(四)拓展延伸,巩固复习

通过播放羌族羊皮鼓舞的视频,让学生进行描述、谈谈感受。

(五)课后小结,布置作业

课后小结:各位同学,本节课我们学习了略阳羌族羊皮鼓舞,了解略阳羌族羊皮鼓舞的风格特征。课后同学们应该加强练习羊皮鼓的演奏节拍,掌握略阳羌族羊皮鼓舞的动作特点和风格特征。

作业布置:对略阳羌族羊皮鼓的使用方法进行实践练习,对习得的知识进行巩固。

五、板书设计

略阳羌族羊皮鼓

节拍:xxxxxxxxxx ‖ xxx

特点:有力量、清晰

六、课程建议

第一,教师在引导学生观看学习图片时,要激发学生对羊皮鼓感受的表达,从而提高学生对陕南地区的理解,激发学生学习的兴趣。

第二,教学过程中结合教师讲解示范和图片展示,让学生充分地感受到陕南地区的文化气息和舞蹈特色。

参考文献

[1]陕西省人民政府新闻办公室.2019中国陕西[M].西安:陕西人民出版社,2019.

[2]曲青山,黄书元.中国改革开放全景录.陕西卷[M].西安:陕西人民出版社,2018.

[3]陈宁.非遗中国之古籍修复[M],贵阳:贵州教育出版社,2021.

[4]赵文彤.北大国学课[M].北京:台海出版社,2018.

[5]王栎著.中国民族民间舞教学研究[M].长春:吉林美术出版社,2018.

[6]王文权,王会青.高原民居[M].西安:陕西师范大学出版社,2016.

[7]殷宇鹏.安塞区非物质文化遗产名录图典[M].西安:三秦出版社,2017.

[8]田培栋.陕西社会经济史[M].西安:三秦出版社,2016.

[9]李琰君.陕南传统民居考察[M].西安:陕西师范大学出版社,2016.

[10]杨生博.秦汉战鼓艺术研究[M].西安:陕西人民美术出版社,2017.

[11]林俊华,赵勇.康巴民族民间歌舞艺术调查与研究[M].北京:中国书籍出版社,2017.

[12]陈德洪.艺术美学[M].重庆:重庆大学出版社,2015.

[13]子默.读懂汉字 自然与社会[M].北京:中译出版社,2017.

[14]徐元勇.中国古代音乐史研究备览[M].合肥:安徽文艺出版社,2015.

[15]袁禾.十通乐舞典章集萃[M].北京:文化艺术出版社,2021.

[16]蔡元培.美育人生:蔡元培美学精选集[M].长春:吉林人民出版社,2021.

[17]贾晋华,曾振宇.社会责任与个体价值:儒学伦理学的现代启示[M].济南:齐鲁书社,2019.

[18]杨露.舞蹈基础教程[M].西安:西北大学出版社,2022.

[19]樊丽.陕北秧歌的风格特征与教学策略分析[J].艺术经纬,2022(3).

[20]张帆.陕北秧歌的传承发展策略[J].中国民族博览,2022,242(22).

[21]吕小如,吕政轩.陕北"踢场子"的传承与保护[J].榆林学院学报,2021,31(03).

[22]王长寿,邓娟.汉调桄桄——古老的"汉中之音"[J].少年月刊,2020(07).

[23]邓小娟,关樱丽.羌族羊皮鼓舞的文化符号与美学思考[J].甘肃社会科学,2014(04).

[24]孙勇,范国睿.我国学校美育工作的现状、问题与对策[J].教育科学研究,2018(10).

[25]杨露.陕北靖边跑驴的艺术形态及文化内涵[J].艺术品鉴,2023(23).

[26]杨露,马馨雪.陕西民间舞蹈在幼儿园课程资源中的开发[J].青年与社会,2018(32).

[27]杨露.身体、符号与文化:陕西关中地区秦汉战鼓探究[J].牡丹,2020(16).

[28]韦晓康.身体、符号与社会:文化人类学视野下的身体活动研究[D].北京体育大学,2015.

[29]刘咪.新时代陕北红色文化的传承与创新研究[D].西安科技大学,2020.

[30]丁锐.陕南地区乡风文明建设研究[D].云南师范大学,2020.

[31]李辉辉.唐代乐舞教育刍论[D].山东艺术学院,2020.

[32]王孜祺.宋代乐舞教育研究[D].山东艺术学院,2022.

[33]孔令平.非物质文化遗产视野下的传统舞蹈保护与研究[D].中国艺术研究院,2016.

[34]史懿.高等职业院校学前教育专业舞蹈教学存在的问题与对策研究[D].广西师范大学,2019.